U0112623

Reductionism in Art
and Brain Science

Eric R. Kandel

后浪

为什么你看不懂抽象画？

［美］埃里克·坎德尔 著

喻柏雅 译

天津出版传媒集团

天津科学技术出版社

先锋艺术的脑科学原理

Bridging the Two Cultures

图书在版编目（CIP）数据

为什么你看不懂抽象画？ /（美）埃里克·坎德尔
(Eric R. Kandel) 著；喻柏雅译. —— 天津：天津科学
技术出版社，2021.2（2023.10重印）

书名原文：Reductionism In Art And Brain
Science

ISBN 978-7-5576-8672-7

Ⅰ.①为… Ⅱ.①埃… ②喻… Ⅲ.①绘画评论—研
究 Ⅳ.①J205

中国版本图书馆CIP数据核字(2021)第037288号

天津市版权登记号：图字02-2020-257号

为什么你看不懂抽象画？
WEISHENME NI KANBUDONG CHOUXIANGHUA

责任编辑：刘　磊
责任印制：兰　毅
出　　版：天津出版传媒集团
　　　　　天津科学技术出版社
地　　址：天津市西康路35号
邮　　编：300051
电　　话：（022）23332400（编辑部）
网　　址：www.tjkjcbs.com.cn
发　　行：新华书店经销
印　　刷：天津图文方嘉印刷有限公司

开本 889×1194　1/32　印张 7.75　字数 174 000
2023年10月第1版第3次印刷
定价：88.00元

目　录

译者序

很多观众对现当代艺术持有两种心态，要么觉得它高高在上看不懂，要么觉得它故弄玄虚没水平。本书即是给前一种心态开具的"药方"，它提供了一种新鲜的科学视角来帮助观众理解艺术创造和艺术欣赏的过程。而在给读者推介本书之前，我想先对后一种心态做出回应，同样也要凭借科学研究来澄清误解。

那些登堂入室被博物馆收藏的抽象画，真的是四岁小孩就能涂抹出来的吗？近年来，美国心理学家安杰利娜·霍利–多兰（Angelina Hawley-Dolan）和埃伦·温纳（Ellen Winner）针对这个问题开展了一系列研究。她们向受试者逐一展示30组配对好的画，每组中的一幅出自抽象派艺术家，另一幅则是儿童或动物（比如猩猩）画的抽象画，由受试者选出自己更喜欢的那一幅和认为画得更好的那一幅。结果表明：受试者总体上都更喜欢艺术家的画并认为他们画得更好，无论在每组两幅画贴了正确的创作者标签、没贴标签还是故意贴反标签的情况下皆如此。

接着她们请小朋友做了同样的测试，发现小朋友（8—10岁）虽然更喜欢非艺术家的画，却同样认为艺术家的画更好，只是这种判断能力比不上成人。后来她们干脆把几十幅画混在一起打乱顺序，让不具备艺术背景的观众直接从中选择属于艺术家创作的画，观众选择的正确率同样很高。进一步用眼动仪测试的结果显示，较之于非艺术家的画，观众对艺术家的画的

注视时间更长,视线在画幅上活动的范围也更大。

上述一系列研究的结果打破了人们一直以来存在的误解和偏见,原来即便是普通观众也足以分辨抽象派艺术家画作与儿童画作的高下。我们的审美水平其实要比我们自以为的高出不少——在没有标签的情况下,艺术家的画在意图性和结构性这两项上的观众评分显著高于非艺术家的画。这两项正好反映了老手与新手、人与动物在艺术创作上的差异,四岁小孩的抽象画与艺术大师的抽象画的确存在差距。普通观众虽然不能内行地指出这种差异,却能够直观地判断这种差异,这意味着我们在审美方面存在某些共通的神经和心理机制。

本书作者正是试图通过深入浅出地介绍这些神经和心理机制,来为科学与艺术之间架起一座沟通的桥梁。读过作者自传《追寻记忆的痕迹》的读者应该还有印象,坎德尔除了在神经科学和心理学方面具有相当深厚的造诣,作为一个土生土长的维也纳人,维也纳浓厚的艺术氛围也给了他的童年莫大滋养,并在成年后展开了持续至今的艺术收藏活动。作者对科学与艺术的高度热爱与求索,成就了这样一本眼光独到的佳作,英文版自出版以来已经受到了广泛的赞誉。

本书很容易被误读成是一位科学家在单方向地用科学的眼光和证据来理解和剖析艺术,这绝非坎德尔的本意。本书的主题确实就如英文书名(直译为《艺术与脑科学中的还原主义:为两种文化架桥》)所示,作者鉴于科学与艺术的隔阂,希望开辟一条新的道路来为双方架桥。为了"架桥"这个目的,他找到了双方共享的方法论——还原主义;有了"还原主义"这个切入点,他又具体地选取脑科学研究中的若干领域和艺术史中的

一条脉络作为叙事对象。由此，才严丝合缝地向读者讲述了一个完整的故事，证明科学与艺术是可以展开交流与对话的。

本书在谋篇布局上继承了坎德尔清晰缜密的写作风格。作者首先介绍了神经科学和心理学领域利用还原主义方法论所取得的科学成果，包括自下而上的感觉机制和自上而下的学习与记忆机制，正是这两方面构成了我们理解和欣赏艺术的基础。然后他介绍了艺术史上不同时代的艺术家利用还原主义方法论在艺术创作上从具象到抽象的演进过程，依次从形式、线条、色彩、光线和重返具象这五个方面进行剖析。在此过程中，又融入了科学家利用还原主义方法论对艺术领域开展的初步研究的若干成果。最后，作者明确指出，不只是科学家受到艺术创作的激发从而开展对艺术的科学研究，反过来，艺术家也应该吸收科学研究的最新成果来创作出更具创造性的艺术品。如此双方才构成了双向的交流与对话，而不是一方凌驾于另一方之上。本书则是在这场伟大对话的起点做了一次优雅的抛砖引玉。

需要指出的是，正如作者在导言中所言："还原主义并非研究生物学或脑科学的唯一富有成效的方法。"同样地，还原主义也不是艺术创作的唯一富有成效的方法。作者只是恰好选取了艺术史上采用还原主义方法论的一条脉络来"架桥"。现当代艺术是一个非常复杂且丰富的领域，不同艺术家及流派所持有的方法论多种多样。本书主要讲到的印象主义、表现主义、新造型主义、抽象表现主义、极简主义和波普艺术固然非常重要，但它们只构成现当代艺术的一部分。不过，对其他那些艺术流派的理解和欣赏，同样共享本书第二部分介绍的科学原理。

作者"架桥"的良好愿景是基于美国社会提出的。放眼我

国，科学与艺术之间的隔阂恐怕更深，也就更值得从本书里寻找启示。做科研的读者从中可以了解艺术创作的理路，搞艺术的读者从中可以了解大脑运作的机制，先了解，再沟通，以期碰撞出新的火花。至于只是对科学或艺术感兴趣的普通读者那就更值得一读了，你能从本书里同时学到脑科学与艺术的新知。

事实上，正是基于国情的不同，让我觉得把本书推荐给普通读者是最有意义的，因为书里篇幅最重的现当代艺术，亦是国人误解最多（开篇已论述）又关注最少的艺术门类。根据国际知名媒体《艺术新闻》（*Art Newspaper*）历年发布的全球博物馆及展览观众人数调查报告，一个基本的规律是，观众流量与展览前卫程度成正比：现当代艺术展的观众流量最大，而中世纪艺术展的观众流量最小。唯一的例外似乎就是中国，榜上有名的那些观众流量巨大的展览，不是中国古代文物展，就是欧洲经典绘画展，我们的观众未免太"信而好古"了。

我始终认为，作为一个生活在现代社会中的人，理应对现当代艺术抱有更多的关注。因为现当代艺术并非孤芳自赏般地存在着，恰恰相反，它是最接地气、最能观照这个时代的艺术。每一个时代的艺术家都是面对自己所处的时代大背景创作出新艺术。以本书所讲的为例：透纳的抽象艺术创作是在回应英国的工业革命，抽象表现主义受到"二战"和存在主义哲学的影响，波普艺术更是直面民权运动和消费主义。没有什么艺术流派是凭空产生的或者生活在真空中，我国的当代艺术家同样是在回应我们所处的时代，我们不应该对这样的艺术创作漠不关心，甚至轻率地冷嘲热讽。在此引用当代艺术家徐冰的一句话："你生活在哪，就面对哪的问题，有问题就有艺术。"我们走进博物馆时看到当代艺术的所思所感与我们走出博物馆时所处的

这个社会是融为一体共同呼吸的。

那么，我希望本书能够成为读者走近现当代艺术的一块铺路砖。它没有花里胡哨的修辞或云山雾罩的理论，作者无意像某些庸俗的艺术批评家那样，把艺术创作和艺术欣赏包装成一门高深莫测的玄学，相反，他用生动的笔触和明晰的词汇，为我们恰如其分地剖析了艺术背后的所谓秘密。当再有机会走进博物馆时，你一定会比以往更懂得如何欣赏现当代艺术，或者，是更懂得自己缘何会被一幅并未描绘实物的抽象画深深打动。行文至此，我脑海中突然闪现出在博物馆里欣赏那些伟大的现当代艺术品时心潮澎湃的场面，一时间，无数神经元又开始了愉快地放电，当记忆与艺术相遇，带给人经久回味的甜蜜。

也正是出于这样的希冀，中文版精益求精，弥补了英文版在编校方面的不少疏失，比如改善图片质量、统一图注格式、修正原文笔误等。我还注意到读者常常抱怨一些艺术类图书未能做到图文并茂，据此，我依照作者行文的内容增补了数十幅名作的高清图片。为了尊重原文的完整性，这些增补的图片既没有额外编号，也没有在正文中插入提示信息，但我相信它们都出现在了恰当的位置，会对读者理解正文有所助益。感谢排版师严静雅不厌其烦地精雕细琢，让本书呈现出上佳的视觉效果。

在全书四部分的开篇，我还依次插入了四幅高清名画（并配上解读文字）："文艺复兴人"达·芬奇的《最后的晚餐》、新印象主义画家修拉的《大碗岛的星期天下午》、表现主义画家康定斯基的《作曲5号》和抽象表现主义画家波洛克的《1949年第1号》。它们是西方艺术史不同时期的划时代杰作，其中既包含了科学对艺术创作的影响，又反映了艺术史不断演进的革命

姿态。它们就像一座桥，至少从形式上连接起了科学与艺术。

感谢本书的特约编辑周茜对我这些想法的支持。她不仅业务能力强、工作效率高，而且心思细腻、善于沟通，在提升译稿质量的同时，更让整个后期出版流程颇为顺畅。在此期间，她怀胎十月，初为人母，今日适逢弥月之喜；我则希望由她接生的这本书也能早日问世，双喜临门。正如她在最近一封邮件里回复我的："我们的目标一致，就是想把这本书做好。"我期待这个目标最终能得到读者的认可。如果读者对本书有任何建议、批评和指教，请发信至我的电子邮箱：yuboya@live.com。

犹记得小时候我喜欢画画，有一次爸爸的朋友夸奖我画得好，将来肯定会成为大画家。我倒是没把夸奖放在心上，几天后却发现家里多了一本《绘画起步》，想必是爸爸从新华书店买来的，他却没说是给我看的。年仅6岁的我，翻了翻那本应该是给大点儿的美术生写的教材，仿佛意识到自己接受不了那按部就班的训练，画画的兴趣从此不了了之。没想到的是，随着年龄的增长，我对艺术欣赏的兴趣却与日俱增，不断在科学与艺术之间游走，还翻译了这样一本为科学与艺术架桥的书。感谢父亲对我的自由的放纵，你尊重了我做出的每一个人生抉择。

<div align="right">

喻柏雅谨识

2020年7月15日

</div>

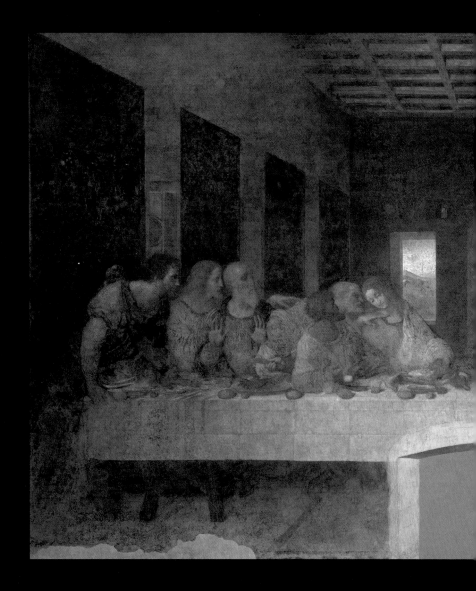

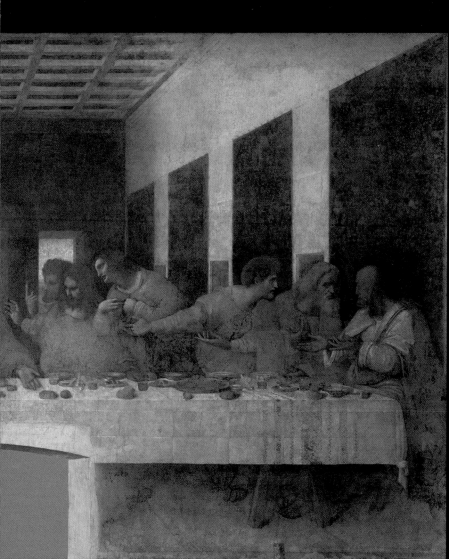

达·芬奇，《最后的晚餐》，1495—1498 年

线性透视法是文艺复兴时期的一大发明，其实质是运用投影几何原理对视觉信息进行人工化重构。擅长数学的达·芬奇在《最后的晚餐》中精确展现了这一技法，使得画面空间宛如该壁画所在修道院膳堂的延伸，引导观看者的视线聚焦于画面正中央的耶稣，仿佛与其同处一室。达·芬奇的创新不仅体现在艺术上——通过精心描摹画中各位人物的表情与姿态营造戏剧性的场面，而且体现在技术上——他没有采用传统湿壁画技法，转而尝试混合油和蛋彩在干燥的灰泥层上作画。不幸的是，新画法不奏效，壁画严重剥落；幸运的是，它竟然在第二次世界大战中躲过了近在咫尺的炸弹，后经多种科学手段精心修复，得以延存至今。

导　言

　　1959年，日后成为小说家的分子物理学家C. P. 斯诺（图 i.1）宣称，西方知识界分裂成了两种文化：一种是科学，关注宇宙的物理性质；另一种是人文，即文学与艺术，关注人类经验的本质。斯诺在这两种文化里生活并体验过，他认为这种分裂源于两种文化都不去理解对方的方法论或目的。为了增进人类知识并造福人类社会，他认为科学家与人文学者必须寻找途径，在两种文化间的鸿沟上架起桥梁。斯诺在剑桥大学负有盛名的罗伯特·里德讲座中发表了上述见解，自此激起了大量关于如何架桥的争论（参见Snow 1963；Brockman 1995）。[①]

　　本书聚焦于现代脑科学与现代艺术中的一个共同点，两种文化在此得以相遇并相互影响，我的目的是由此突出一种弥合鸿沟的方法。脑科学与抽象艺术均以直接且引人注目的方式，追寻那些居于人文思想核心的问题和目的。在此探索过程中，它们在相当大的程度上共享着方法论。

　　艺术家的人文关怀已经为人熟知，而脑科学也在试图回答有关人类存在的最深层次的问题，我以学习与记忆的研究为例来说明这一点。记忆提供了我们认识世界和感知个体身份的基础，我们之所以成为不同的个体，很大程度上取决于我们习得

[①]　斯诺在他的演讲中所特别关注的人文学者都是文学知识分子。但是这篇演讲适用于所有人文学者，并且已经在学术界得到了更为广义上的解读（比如Wilson 1977；Ramachandran 2011）。——本书除导言部分的两个注释为作者所加之外，余下章节的注释均为译者所加。

图 i.1 C. P. 斯诺（1905—1980 年）

和记住了什么。理解了记忆的细胞和分子基础，就是向理解自我的本质迈进了一步。不仅如此，学习与记忆的研究还表明，我们的大脑已经进化出了高度专门化的机制，来学习和记住我们所学到的，以及凭着这些记忆——我们的经历——来与世界互动。这些机制同样是我们对艺术品作出反应的关键。

　　虽然艺术创作过程常常被描绘成是人类想象力的纯粹表达，但我要指出的是，抽象艺术家达到他们目的所用的方法论，常常与科学家所用的很相似。20世纪四五十年代纽约画派中的抽象表现主义者即是这样的例证，这一群体探索视觉经验的边界并扩展了视觉艺术的本来定义。① （关于为两种文化架桥的早期

① "抽象表现主义"这一术语实际上有一个比较长的历史。它第一次出现是在1919年的德国杂志《风暴》上，用于描述德国表现主义。1929年，纽约现代艺术博物馆首任馆长阿尔弗雷德·巴尔采用这个术语来描述瓦西里·康定斯基的作品。1946年，艺术批评家罗伯特·科茨首次用它来描述纽约画派。

尝试，参见 E. O. Wilson 1977；Shlain 1993；Brockman 1995；
Ramachandran 2011。)

　　直到20世纪，西方艺术还遵循着传统，运用熟悉的方式创
作可识别的图像，通过三维透视来描绘这个世界。抽象艺术打
破了这一传统，用前所未见的方式向我们展示世界，探索形状、
空间和色彩的相互关系。这种描绘世界的新方式深深地挑战了
我们对艺术的固有想象。

　　为了达到目的，纽约画派的画家们常常采取探索性和实验
性的方法进行创作。他们把图像还原为构成它们的形式、线条、
色彩及光线等要素，以此来探索视觉表征的本质。我通过聚焦
这些艺术家从具象艺术向抽象艺术的转变，来考察他们的方法
与科学家所采用的还原主义方法这两者之间的相似性。我特别
关注早期还原主义画家皮特·蒙德里安和纽约画家威廉·德·库
宁、杰克逊·波洛克、马克·罗斯科以及莫里斯·路易斯的作品。

　　还原主义一词源自拉丁语"reducere"，原义是"返回"，但
它并不必然意味着在一个更有限的范围内展开分析。科学还原
主义通常力图解释某个复杂现象的方式，是在一个更基本和机
理性的层面考察该现象的某个成分。理解了各个层面的含义，
就为解释这些层面如何组织并整合起来实现更高一级的功能这
一更宽泛的问题铺平了道路。因此，科学还原主义能够用于解
释我们对一根线条、一个复杂场景或者一幅激发强烈感受的艺
术品的感知。它还可能用来解释为什么行家寥寥几笔就能创作
出一幅比真人还有感染力的肖像画，或者为什么特定几种色彩
的组合能激发宁静、焦虑或兴奋的感觉。

　　艺术家常常运用还原主义服务于另一个目的。通过简化具
象，艺术家让我们得以分开来感知一件作品的基本成分，无论

是形式、线条、色彩还是光线。而每一个被分开感知的成分对我们想象力的激发，可能是一幅复杂图像所做不到的。我们从这件作品中体会到了意想不到的关系，也许还有艺术与我们对世界的知觉之间的新联系，以及这件艺术品与我们回忆起的人生经历之间的新联系。这一还原主义方法甚至能够让观看者对艺术品产生精神上的回响。

我的核心前提是，虽然科学家与艺术家抱着不同目的采用还原主义方法，即科学家用还原主义解决复杂问题，而艺术家用它激发观看者前所未有的知觉及情绪反应，但两者具有相似性。比如，我将在第5章讨论，J. M. W. 透纳在他职业生涯的早期画过一幅画，表现的是大海中一艘正驶向远处港口的船与自然环境之间的角力：狂风暴雨正席卷着这艘船。许多年后，透纳再现了这一角力，将船只和风暴都简化到了最基本的形式。这一方法允许观看者发挥自己的创造力来填补细节，从而更有力地传达了被裹挟的船只与自然界的力量之间的角力。因此，虽然透纳探索了我们视知觉的边界，但他这么做是为了让我们更投入他的作品，而不是为了解释视知觉背后的机制。

还原主义并非研究生物学或脑科学的唯一富有成效的方法。那些重要且关键的洞见通常是多种方法合力才获得的，脑科学通过计算分析和理论分析所取得的进展即为明证。实际上，大脑研究的一个重大进展是发生在20世纪70年代的学科综合，即心理学（心智科学）与神经科学（脑科学）的融合。这一融合的结果，催生了一门全新的心智生物学，它使得科学家能够专注于有关我们自身的各种问题：我们如何知觉、学习和记忆？情绪、共情和意识的本质是什么？这一全新的心智科学所带来的希望，不仅是对我们由什么造就而成等问题的深入认识，而

且使脑科学与包括艺术在内的其他知识领域进行有意义的交流成为可能。

　　科学尝试带我们走向更强的客观性，即对万事万物的本质作更准确的描述。科学分析通过把艺术知觉当作对感觉体验的一种理解来考察，大体上能够描述大脑如何知觉一件艺术品并对其作出反应，还能解释上述体验如何超越了我们对周遭世界的日常感知。这一全新的心智生物学渴望通过搭起一座从脑科学通向艺术及其他知识领域的桥梁，来加深我们对自身的认识。如果它成功了，这一努力将会帮助我们更好地理解我们是如何对艺术品作出反应的，甚至我们是如何创作出艺术品的。

　　有些学者担心，关注艺术家采用的还原主义方法，会冲淡我们对艺术的迷恋，作品所蕴藏的真理更是被我们知觉得支离破碎。我站在这一论调的反面，认为理解艺术家所采用的还原主义方法，绝不会削弱我们对艺术所作反应的丰富性或复杂性。事实上，我在本书中所关注的艺术家，正是采用这样的方法开拓并指明了艺术创作的基本原理。

　　正如亨利·马蒂斯观察到的："通过简化想法和形象，我们距离达致令人愉悦的宁静更近了。简化想法以实现愉悦的表达。这就是我们唯一要做的。"

May 20th, 1950

OPEN LETTER TO ROLAND L. REDMOND

President of the Metropolitan Museum of Art

Dear Sir:

The undersigned painters reject the monster national exhib-
ition to be held at the Metropolitan Museum of Art next December, and
will not submit work to its jury.

The organization of the exhibition and the choice of jurors
by Francis Henry Taylor and Robert Beverly Hale, the Metropolitan's
Director and the Associate Curator of American Art, does not warrant
any hope that a just proportion of advanced art will be included.

We draw to the attention of those gentlemen the historical
fact that, for roughly a hundred years, only advanced art has made
any consequential contribution to civilization.

Mr. Taylor on more than one occasion has publicly declared
his contempt for modern painting; Mr. Hale, in accepting a jury
notoriously hostile to advanced art, takes his place beside Mr.Taylor.

We believe that all the advanced artists of America will
join us in our stand.

Jimmy Ernst Ad Reinhardt
Adolph Gottlieb Jackson Pollock
Robert Motherwell Mark Rothko
William Baziotes Bradley Walker Tomlin
Hans Hofmann Willem de Kooning
Barnett Newman Hedda Sterne
Clyfford Still James Brooks
Richard Pousette-Dart Weldon Kees
Theodoros Stamos Fritz Bultman

The following sculptors support this stand.

Herbert Ferber Seymour Lipton
David Smith Peter Grippe
Ibram Lassaw Theodore Roszak
Mary Callery David Hare
Day Schnabel Louise Bourgeois

致罗兰·L.雷德蒙的公开信。1950年5月20日，纽约画派的18位艺术家联名给大都会艺术博物馆主席雷德蒙写了一封公开信，抗议该馆正在筹备的美国现代绘画展对先锋艺术的排斥。两天后，《纽约时报》在头版公布了这封信并作报道，引发主流媒体广泛关注，"纽约画派"和"抽象表现主义"由此进入公众视野。

1

抽象画派在纽约的兴起

第二次世界大战结束后的那几年，一些艺术家开始感到疑惑：经历了世界历史上如此悲惨的一段时期——萦绕着因大屠杀、战场无数生命的死亡以及广岛和长崎上空的原子弹爆炸而带来的种种恐惧，怎样才能让艺术创作继续保持意义？怎样的视觉语汇能够描述这个经历了巨变的世界？许多身在美国的艺术家感觉受到驱使，必须要创作与过往截然不同的艺术。这一时期的一位伟大艺术家巴尼特·纽曼，写下了他和他的艺术家同行的反应："我们正把自己从记忆、联想①、怀旧、传奇、神话或诸如此类的妨碍中解放出来，这些一直是西欧绘画所用到的技法。"

在尝试摆脱欧洲影响的过程中，美国艺术家开创了抽象表现主义，这是首个获得国际声誉的美国艺术运动。纽约画派的画家们——特别是威廉·德·库宁、杰克逊·波洛克和马克·罗斯科以及他们的同行莫里斯·路易斯，在从具象艺术转向抽象艺术的过程中，都采用了还原主义方法。也即，不同于纤毫毕

① 对于本书英文版中出现的 "association"（以及 "associate" 和 "associative"），通常在脑科学语境中译为 "联结"、在艺术语境中译为 "联想"。

巴尼特·纽曼，《英勇而崇高的人》，1950—1951 年

现地描绘一个物体或形象，他们常常对其进行解构，专注于其中一个至多几个成分，再通过新的方式充分探索这些成分，以此发现其丰富性。

20世纪四五十年代的这些纽约艺术家身处一个由知识分子和画廊老板环绕的圈子，这个圈子令人兴奋并具有影响力。欧洲的许多精神分析师、科学家、医生、作曲家、音乐家，以及艺术家皮特·蒙德里安、马塞尔·杜尚和马克斯·恩斯特，为了逃避战火，于20世纪30年代末至40年代初来到纽约。在他们到来之前，现代艺术博物馆于1929年开馆，古根海姆博物馆于1939年开馆，还涌现出了像佩姬·古根海姆和贝蒂·帕森斯这样有钱又有远见的画廊老板。这些博物馆、画廊和流亡艺术家积极推动了纽约画派，使其成为美国首个先锋艺术画派，无论在其精神、规模还是它所表达的个体自由上，都透出地道且明显的美国风格。

由此，现代艺术的中心从巴黎转移到了纽约。正如1900年的巴黎是艺术世界的"耶路撒冷"，纽约在20世纪40年代末成为"新耶路撒冷"。"二战"爆发后从欧洲逃亡而来的还原主义先驱蒙德里安，在一份实质上被视为抽象艺术宣言的文章中描述了这一转变，他写道："在这个大都会，美更多的是用数学术语来表达的；这就是为什么它注定会成为……新流派必然涌现的地方。"（Spies 2011, 6:360）研究现代艺术的学者罗杰·利普西把20世纪40年代这一时期称作"美国主显节"[1]，意指艺术的神圣本质得到了揭示。事实上，德·库宁、波洛克、罗斯科和路易斯都公开提到过他们艺术作品中的灵性。

[1] 主显节是基督教的一个重要庆日，以纪念及庆祝耶稣基督在降生为人后首次显露给外邦人。

现代主义运动的影响力因同时期纽约一个艺术批评家团体的出现而得到提升，其中特别包括了《纽约客》的哈罗德·罗森伯格和《党派评论》及《国家》杂志的克莱门特·格林伯格。这些批评家创造了一种新的思考方式，来对新艺术作出回应。他们几乎完全专注于绘画的形式和姿势，在一幅画的空间、色彩和结构中，为一个复杂且令人满意的批评观点寻找论据（Lipsey 1988, 298）。他们对纽约画派作品的热情在哥伦比亚大学艺术史教授迈耶·夏皮罗身上得到了体现。夏皮罗是其所处时代最重要的艺术史学家，也是最先认识到美国这一新的艺术方法的重要性的艺术史学家。正如巴尼特·纽曼所指出的，夏皮罗是第一个在国外为美国绘画进行辩护的重要学者。

1952年发表于《艺术新闻》的文章《美国行动画家》，让其作者罗森伯格（图1.1）一举成名。他看到美国艺术正沿着新道路前行。他写道，画家不再关心艺术的技法层面，而是专注于将画布当作"行动的舞台……将要呈现在画布上的不是一幅图画，而是一个事件"。在罗森伯格看来，一件艺术品的形式特质不再重要，重要的是画家创造性的行为。

这篇极具影响力的文章首次对"姿势抽象"进行了条分缕析的论述，罗森伯格由此一跃成为20世纪50年代早期一位重要的艺术批评家。虽然他并未单列出任何一个艺术家，不过他的分析尤其适用于德·库宁和波洛克，而对罗斯科、路易斯和肯尼思·诺兰等色域画家则不那么适用。

尽管如此，最终阐明纽约画派所持理念的却是格林伯格（图1.2）。他不仅认可和推崇德·库宁和波洛克，在早期就看出他们会把抽象画推向先锋艺术的主流地位；而且也认可和推崇色域画家，他们专注于色彩的组合以激发观看者情绪和知觉

图 1.1 哈罗德·罗森伯格（1906—1978 年）

图 1.2 克莱门特·格林伯格（1909—1994 年）

上的强烈反应。在那个现代主义几乎直接与巴黎画派画等号的时代，格林伯格几乎是单枪匹马地为他称之为"美国风格绘画"的新流派进行辩护，此举极大地提升了他的信誉（Danto 2001）。

与罗森伯格不同，格林伯格不认为波洛克、罗斯科和纽约画派的色域画家打破了历史传统。相反，他从他们的作品中发现了艺术传统的高潮，这一传统始于克劳德·莫奈、卡米耶·毕沙罗和阿尔弗雷德·西斯莱，经由保罗·塞尚演变成分析性立体主义。在这一进程中，绘画逐渐专注于被塞尚视作绘画本质的部分，即在一个平面上制造痕迹（Greenberg 1961）。在20世纪50年代末和60年代，特别是在其1964年的文章《抽象表现主义之后》中，格林伯格逐渐加重对色域画家的强调，认为他们在传统的架上绘画的方向上发展出了一种更激进的方法。

不同于格林伯格和罗森伯格，夏皮罗（图1.3）并不与某个画派或画家直接挂钩，而是用其渊博的艺术史和艺术理论知识对当代艺术图景施加影响。这样一来，他对当代艺术家，尤其是德·库宁，产生了戏剧性影响。在20世纪五六十年代抽象表现主义如日中天之时，夏皮罗、罗森伯格和格林伯格是美国艺术界的主流声音。

尽管纽约画派的画家日后展现出了革新意图，但他们却根植于20世纪30年代的具象艺术。这些画家都成长于大萧条时期，在职业生涯的起始阶段，他们的画风同时受到社会现实主义和地方主义运动的影响。[①]他们中有许多人都得到过1934年至1943年间运作的联邦艺术项目的资助，包括德·库宁、波洛克、

① 社会现实主义和地方主义是美国经济大萧条时期出现的两个艺术运动，它们以不同的侧重面来反映美国当时的风土人情和社会生活。

图 1.3 迈耶·夏皮罗（1904—1996 年）

罗斯科和路易斯。这个项目是富兰克林·罗斯福总统新政的一部分，新政通过给人民提供工作来振新大萧条时期的国民经济。在那些艰难的年月里，联邦艺术项目招募并资助了大量艺术家，让他们投身于公共项目。于是，艺术家之间有了互动，并在他们的整个职业生涯中广泛地相互影响。他们所形成的圈子非常像那种通常是由科学家形成的富有互动和成效的圈子。

　　纽约画派的画家不仅相互影响，还影响了他们的后辈艺术家，包括亚历克斯·卡茨和爱丽丝·尼尔，这两位采用还原主义方法重返具象绘画。此外，纽约画派的这些画家还影响了安迪·沃霍尔、贾斯珀·约翰斯以及他们引领的波普艺术。最后，经由尼尔和约翰斯影响了查克·克洛斯，后者循着还原主义走向综合，做出了成功的探索。

爱丽丝·尼尔，《哈特利》，1965 年

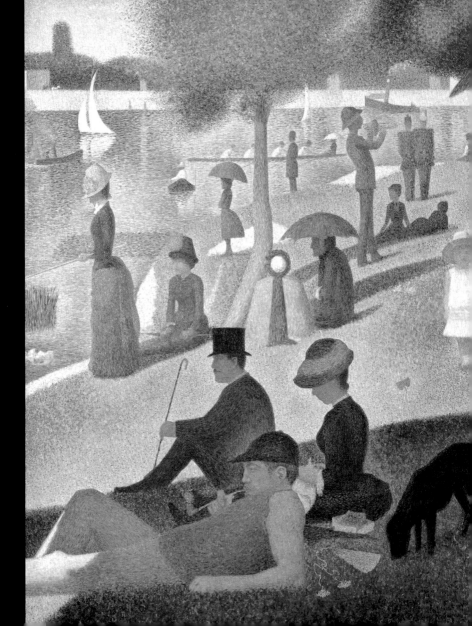

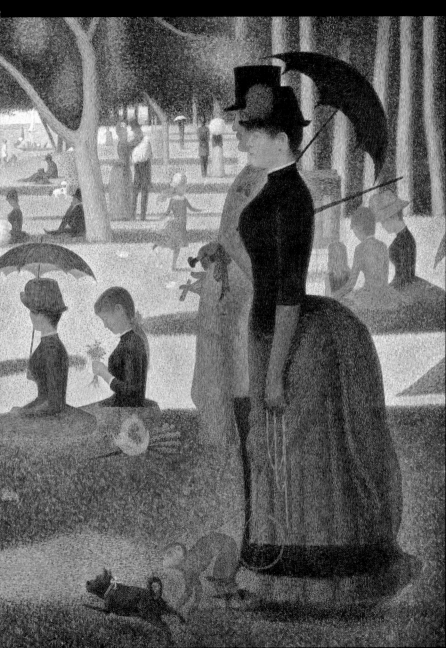

乔治·修拉，《大碗岛的星期天下午》，1884—1886 年

　　修拉是 19 世纪后期法国艺术圈对科学最感兴趣的艺术家，他曾研读过新近的科学著作和论文，由他开创的点彩画法深受当时有关色彩与光线的科学发现和理论的影响（即便有些理论如今看来并不科学）。这幅画是新印象主义的开山之作，画面由无数个细小的互补色点构成，这些不同颜色的颜料并未在调色板上进行混合，而是经由反射的色光在观看者的视网膜上进行混合，本书所采用的彩色印刷以及液晶显示屏的显色正是基于类似原理。修拉还调和了文艺复兴时期的线性透视法与现代艺术对于平面化和抽象化的追求，画中人物扁平如剪影，左侧树下戴着橙色头巾、背对观看者坐着的奶妈被简化得像一个几何体。

2

以科学方法研究艺术知觉的肇始

在20世纪下半叶发展出系统性的脑科学之前，研究者依赖于心理学和日渐积累的视知觉知识来探索人类心智的运作。其中一个研究焦点是一种典型的人类活动，即我们如何感知并创作艺术品。

由此引出了一个问题：艺术作为一种创造性和主观性的经验，它包含任何可以进行客观研究的属性吗？为了回答这个问题，并且理解抽象艺术与这个问题的关系，我们必须先来了解心智是如何对看上去与自然世界更相像的具象艺术作出反应的。

观看者的份额

我们如何对具象艺术作出反应，这一问题最早是由维也纳艺术史学派的阿洛伊斯·李格尔（图2.1）、恩斯特·克里斯和恩斯特·贡布里希提出的。李格尔、克里斯和贡布里希将心理学原理引入艺术史，尝试把艺术史建成一门科学学科，他们因这一努力而在20世纪早期获得了国际声誉（Riegl 2000; Kris and Kaplan 1952; Gombrich 1982; Gombrich and Kris 1938, 1940;

图 2.1　阿洛伊斯·李格尔（1858—1905 年）

参见 Kandel 2012）。

　　李格尔强调了艺术所包含的一个显而易见却一直受到忽视的心理学因素，即艺术如果没有观看者的知觉和情绪参与，就是不完整的。我们不仅配合艺术家将画布上的二维具象图像转换成对我们所看到世界的三维描绘，而且还从个人角度来解读我们在画布上看到的内容，并在此过程中为图画增添新的含义。李格尔将这种现象称作"观看者的参与"。基于李格尔著作中的观点，以及认知心理学、视知觉生物学和精神分析中涌现出的新洞见，克里斯（图2.2）和贡布里希（图2.3）提出了一种新观点，贡布里希称之为**观看者的份额**（Beholder's Share）[①]。

① 有学者将该术语译作"观看者的本分"，似不妥。贡布里希的《艺术与错觉》原著中有一处将 painter's commerce（绘画者的交易，引申为交流）与 beholder's share 对举，可推知作者有意挪用商业词汇作为隐喻，故译作"观看者的份额"。

图 2.2 恩斯特·克里斯（1900—1957 年）

图 2.3 恩斯特·贡布里希（1909—2001 年）

日后成为精神分析师的克里斯，从视知觉的多义性开始着手研究。他认为，每一幅有影响力的图画都天然地具有多义性，因为它源自艺术家生活中的体验与冲突。观看者依据他自己的体验和冲突来对这种多义性作出反应，一定程度上再现了艺术家创作这幅作品时的体验。对艺术家而言，创造的过程也是理解的过程，对观看者来说，理解的过程也是创造的过程。由于观看者的参与程度取决于图画本身的多义程度，而一幅抽象艺术作品又缺乏可识别的形式供观看者参考，它理应比一幅具象作品更需要观看者想象力的参与。或许正是这种需要使得抽象作品对一些观看者来说变得难以理解，但对那些能够在作品中发现某种广泛且超然体验的观看者来说却是有收获的。

光学逆问题：视知觉的天然局限性

贡布里希接受了克里斯关于观看者对图画的多义性作出反应的观点，并把这一观点扩展到了所有的视知觉领域。在此过程中，他认识到脑功能的一个关键原理：我们的大脑会对从眼睛那里接收到的关于外部世界的不完整信息进行加工，并使之变得完整。

正如我们会在第4章看到，我们视网膜上的映像首先会被解构成电信号，这些电信号描述的是线条与轮廓的信息，从而创建了一张脸或一个物体的边界。随着这些信号在大脑中移动，它们被重新编码，基于视知觉组织的格式塔规则和我们已有的经验，它们得到重构，被加工成我们知觉到的图像。令人惊叹的是，我们每个人都能创造出一幅充满意义的反映外部世界的图像，它与其他人所看到的图像非常相似。正是在构建视觉世

界的内部表征的过程中，我们看到了大脑的创造加工过程。伦
敦大学学院惠康神经成像中心的认知心理学家克里斯·弗里思
写道：

> 我所知觉的，不是来自外部世界的那些被我看到、听
> 到或触碰到的粗糙模糊的线索，而是一幅把所有这些粗糙
> 信号与大量过往经验结合在一起的图画，它比前者丰富得
> 多。……我们知觉的世界是一个与现实相符的想象产物。
> （Frith 2007）

　　投射到视网膜上的任何一个映像都存在无数种可能的理解。
英裔爱尔兰哲学家、克洛因教区主教乔治·贝克莱早在1709年
就抓住了视觉的这一核心问题，他写道，我们看到的并不是物
质性客体，而是从它们表面反射来的光（Berkeley 1709）。因
此，任何投射到我们视网膜上的二维映像，都不能直接体现某
个客体的全部三维特征。这一事实，以及它所反映的人脑对
知觉到的映像的理解困难，被称作**光学逆问题**（Inverse Optics
Problem）（Purves and Lotto 2010; Kandel 2012; Albright 2013）。
　　之所以会产生光学逆问题，是因为任何一个投射到视网膜
上的既定映像，可以源自大小不同、物理朝向不同、与观察者
距离不同的多个物体。比如，放在你眼跟前的埃菲尔铁塔纪念
品模型，其形状和大小看上去可以和你穿过战神广场看到的真
正的埃菲尔铁塔完全一致。因此，我们知觉到的任何三维物体，
其实际来源本就是不确定的。贡布里希充分意识到了这个问题，
并在著作里引用了贝克莱的观察："我们所看到的这个世界，是

我们每个人在多年的实践过程中逐步构建而成的。"（Gombrich 1960）

尽管我们的大脑没有接收足够的信息来准确地重构一个物体，但其实我们每时每刻都在这么做——而且人与人之间存在惊人的一致性。这是怎么发生的？19世纪著名的医生兼物理学家赫尔曼·冯·亥姆霍兹认为，我们通过纳入自下而上和自上而下这两个额外的信息来源，解决了光学逆问题（参见Adelson 1993）。

自下而上的信息是由我们大脑神经环路内置的算法提供的。这些算法由普适性规则所控制，而这些规则很大程度上在我们出生时就经由生物进化内置于我们的大脑中，使得我们能够对物理世界中图像所包含的轮廓、交点、交叉线和接合点等关键元素进行提取。爱德华·阿德尔森（1993）和随后的戴尔·珀维斯（2010）这两位视觉研究者重新讨论了光学逆问题，他们的结论是，我们的视觉系统肯定首先是为了解决这一根本问题而进化的。我们使用普适性规则来分辨物体、人还有面孔，确认它们在空间中的位置（透视），减少多义性，最终构建出一个个具有细微差异、审美属性和实践价值的视觉世界。因此，每个人的视觉系统从环境中提取的基本信息几乎是相同的。这就解释了为什么小孩子能在信息不全且有着潜在多义性的情况下非常准确地理解图像，还解释了为什么婴儿在非常小的时候就能识别不同人的面孔。

我们对许多与生俱来的规则习以为常。比如，我们的大脑认识到，无论我们身处何处，太阳总是位于上方。于是，我们也默认光源总是来自上方。如果情况并非如此——比如在视错觉图形中——我们的大脑就会被捉弄。

艺术心理学家罗伯特·索尔索写道，自下而上的知觉不过就是一种先天性知觉，"人们通过与生俱来的既定方式进行观看，包括艺术在内的视觉刺激从一开始就经过了组织并形成知觉。就因果关系而言，先天性知觉是感觉—认知系统的固有功能"（Solso 2003）。自下而上的信息加工过程很大程度上依赖于初级和中级视觉（Kandel 2012）。正如我们接下来会看到的，抽象艺术颠覆了先天的知觉规则，跟具象艺术相比，抽象艺术更充分地依赖于自上而下的信息。

自上而下的信息涉及认知性影响和高级心理功能，比如注意、想象、期望和习得性视觉联结。因为自下而上的加工过程不能处理我们通过感觉接收的全部复杂信息，所以大脑必须安排自上而下的加工过程，来处理余下那些有多义性的信息。我们必须基于经验来猜测面前某幅图像的含义。我们的大脑是通过构建并检验一个假说的方式来完成上述猜测的。自上而下的信息将图像置于个人化的心理情境中，因此不同的人会理解出不同的含义（Gilbert and Li 2013；Albright 2013）。

自上而下的加工过程对抑制视觉场景中我们无意识地认为不相关的某些内容，也起到了至关重要的作用。我们对一幅图像的识别过程是循序渐进的，这需要我们经常转换关注的焦点，将场景中相关的内容联系起来，并抑制不相关的内容。因此，克里斯所描述的"观看者的份额"的创造性，很大程度上源于自上而下的加工过程。

知觉将我们大脑从外部世界所接收的信息与我们基于过往经验和假设检验所习得的知识结合在一起。这些知识并非天生内置于我们大脑的发育过程中，我们需要利用这些知识来理解我们所看到的一切图像。因此，当我们观看一幅抽象艺术作品

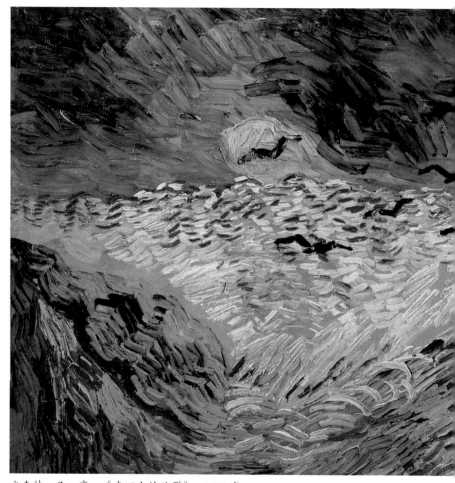

文森特·凡·高，《麦田上的鸦群》，1890 年

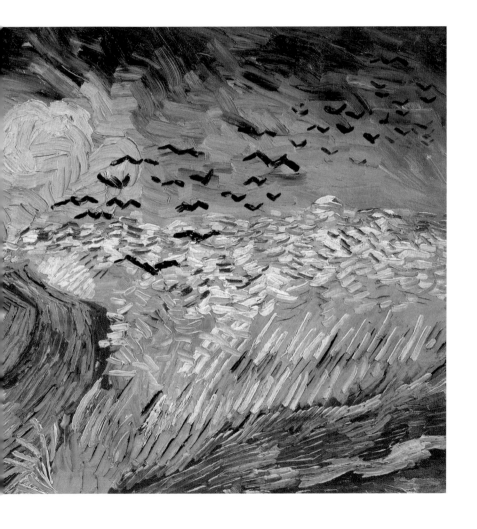

时，我们将这幅画与我们对现实物理世界的全部生活经验联系在了一起，比如我们见过和认识的人、我们身处过的环境，以及我们对看过的其他艺术品的记忆。

弗里思这样总结亥姆霍兹对视知觉本质的洞见："我们并没有直观看到这个物理世界，可能我们感觉自己直观看到了，这其实是我们大脑制造的假象。"（Frith 2007）

在某种意义上，要想看出一幅画呈现了什么，我们必须事先知道自己期待从画上看到什么。我们对自然环境以及数个世纪以来的风景画的熟悉程度，帮助我们几乎立即能从文森特·凡·高的笔触中分辨出一块麦田，或者从乔治·修拉的点彩主义色点中分辨出一块草地。通过这种方式，艺术家对物理现实和心理现实的塑造过程，与我们大脑在日常生活中本能的创造性操作过程对应起来了。

3

"观看者的份额"的生物学机制：
艺术中的视知觉与自下而上的加工过程

为了理解脑科学能告诉我们哪些关于"观看者的份额"——观看者如何对艺术品作出反应——的知识，我们首先需要理解视觉经验如何在大脑中产生，还有被加工成自下而上知觉的感觉信号如何受到自上而下影响的修饰以及与记忆和情绪相关的大脑系统的修饰。我们首先来探讨自下而上的加工过程。

你可能相信自己所看到的就是世界本来的模样。你依靠眼睛给你提供准确信息，以便基于现实作出反应。虽然眼睛确实为我们提供了作出反应所需的信息，但是它们并没有给我们的大脑呈现一件成品。大脑主动地通过视网膜上的二维映像，来提取关于世界的三维结构信息。我们的大脑有一点非常美妙，甚至可以说近乎神奇，那就是我们能够基于不完整的信息来感知一个物体，并且在极其不同的光照和背景条件下，我们对这个物体的知觉也保持不变。

大脑是怎么做到这些的？它组织信息的一个指导性原则是：每一个心理过程，比如知觉过程、情绪过程或运动过程，都依赖于大脑某一特定区域内有序分级排布的某一组特异性的神经

环路。不过,虽然从概念的角度来讲,大脑结构在每一级的组织上都是分离的,但各级结构在解剖学上和功能上都是相关的,因此从实体的角度来讲,它们并不能分离。

视觉系统

视觉系统是"观看者的份额"的核心,它是如何组织的?比方说,当我们在一幅肖像画中看到一张面孔时,视觉系统的哪些组织层级参与了信息加工?

在灵长类动物特别是人类中,大脑皮层——高度褶皱的大脑外表层——通常被视作参与高级认知和意识的最重要的区域。大脑皮层有四个脑叶:枕叶、颞叶、顶叶和额叶。枕叶位于大脑后部,来自眼睛的视觉信息从这里进入大脑;颞叶是处理面孔视觉信息的区域(图3.1)。

视觉就是指从图像中**发现**视觉世界中呈现了**什么**及其位于**哪里**的过程。这意味着大脑有两条平行的信息加工流,一条处理图像中的对象是什么,另一条处理这些对象位于哪里。大脑皮层中这两条平行的信息加工流分别称为"什么"通路和"哪里"通路(图3.1)。每条通路都始于视网膜,也就是眼球底部的光感细胞层。

视觉信息是以反射光的形式开始呈现的。比如,由一个人的面孔或者一幅肖像画中的面孔所反射的光,经过眼角膜折射后投射到视网膜上。视网膜上最终形成的映像,本质上是光在空间与时间上经过强度和波长变化之后所形成的一种模式(Albright 2015)。

视网膜细胞分为两类:视杆细胞和视锥细胞。视杆细胞对

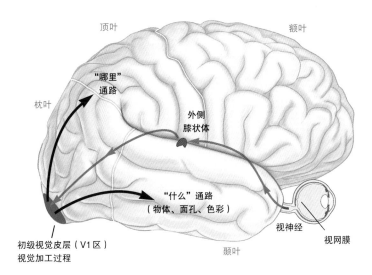

图 3.1 视觉系统。 信息流从视网膜经视神经到达外侧膝状体。外侧膝状体发送信息到初级视觉皮层，然后分为两大通路："哪里"通路处理物体或人所在的位置信息，"什么"通路处理物体是什么或者人是谁的信息。

光的强度非常敏感，用于黑白视觉。相较之下，视锥细胞对光没那么敏感，却对色彩信息敏感。视锥细胞有三种，每一种对波长范围不同却有一定重叠的光作出反应，这些不同波长的光合起来表征了可见光谱的全部色彩。视锥细胞主要位于视网膜的中心，这个区域被称作中央凹，精细的视觉细节在此可以得到最好的呈现；而专门用于黑白视觉的视杆细胞则主要位于视网膜的周围区域。

　　视网膜发送视觉信息到外侧膝状体，这是一个位于丘脑的细胞核团，丘脑则位于大脑深处，用于传递信息到初级视觉皮层（又称纹状体皮层，或者 V1 区）。初级视觉皮层位于大脑后部的枕叶，视觉信息从这里进入大脑（图 3.1）。根据伦敦大学

学院研究视觉加工过程的先驱萨米尔·泽基所言："简而言之，V1区扮演的角色很像一个邮局，分发不同的信号到不同的目的地；尽管必不可少，但它只是复杂大脑设计用于提取来自视觉世界重要信息的第一步。"（Zeki 1998）

到达初级视觉皮层的视觉信息相对而言比较简单，是只经过粗略加工的关于物体是什么和它们在哪里的信息。很难想象物体是什么的信息可以跟它们在哪里的信息相分离，不过这就是接下来所发生的：离开初级视觉皮层的信息进入了两条不同的通路。

进入"什么"通路的信息从初级视觉皮层V1区流向大脑底部附近的若干区域，包括被毫无想象力地称作V2、V3和V4的区域，再流入下颞叶皮层进行面部信息加工。这一信息加工流又被称作**腹侧通路**，得名于它在大脑中的位置，处理关于物体或面孔属性的信息，像是它们的形状、色彩、特征、运动和功能（图3.1）。"什么"通路对肖像画的情境特别有兴趣，它不仅传递关于形式的信息，而且是直接通向海马体的唯一一条视觉通路。海马体是大脑中处理人、地点和物体等外显记忆的区域，观看者的大脑在进行自上而下的信息加工时需要它的参与。

进入"哪里"通路的信息从初级视觉皮层流向大脑顶部附近的区域。这条通路又被称作**背侧通路**，处理的是运动、深度和空间信息，从而确定物体位于外部世界的哪个位置。

这两条通路的分离并不是绝对的，因为我们常常需要把一个物体是什么和它在哪里的信息结合在一起。出于这个原因，两条通路在传递过程中可以交换信息。但两者在空间上的分离又是如此明显，而且这种分离不可能出现在现实物理世界或一张简单的照片中：一个物体是什么和它在哪里的信息总是合在

一起的。看似不可分离的信息实际上却在我们的大脑中发生了分离，艺术家常常能非常成功地利用这一事实进行创作，本书后面还会讲到这一点。

同"哪里"通路一起，"什么"通路进行了三类视觉信息的加工。**低级**信息加工发生在视网膜上，用于探测一幅映像。**中级**信息加工始于初级视觉皮层。一个视觉场景包含了数以千计的线段和平面。中级视觉区分出了哪些平面和边界属于特定物体，而哪些属于背景。低级和中级视觉加工过程合在一起，界定出了一幅映像中与特定物体有关的区域和与之无关的背景区域。中级信息加工还涉及轮廓整合，这个操作用于将特定物体的特征整合到一起。以上两种类型的视觉加工过程对于"观看者的份额"自下而上的加工过程至关重要。

高级视觉加工过程整合来自不同脑区的信息，赋予我们所看到的映像以意义。一旦这些信息到达了"什么"通路的最高层级，自上而下的信息加工就开始了：大脑运用注意、学习和记忆等认知过程——我们曾经所见和所知的一切——来解读这些信息。以一幅肖像画为例，高级加工过程会引领我们有意识地知觉这幅肖像的面孔，并认出画中的人是谁（参见 Albright 2013；Gilbert and Li 2013）。来自"哪里"通路的信息大体上也是按照同样的方式得到加工的。因此，我们视觉系统的"什么"和"哪里"通路还充当着一个角色，那就是一个平行的信息加工的知觉系统。

我们大脑中存在两条视觉通路这一事实，指向了神经整合中的捆绑问题。大脑是如何将这两条平行的信息加工流所提供的关于某个特定物体的各种信息整合到一起的？安妮·特丽斯曼已经发现，捆绑信息需要的是把注意力集中到一个物体上

（Treisman 1986）。她的研究指出，视知觉在"什么"和"哪里"通路之外，还涉及两个过程。首先是前注意加工过程，它只涉及对物体的探测。在这个自下而上的加工过程中，观看者迅速扫视一个物体的整体特征，比如形状和纹理，并通过同时编码这幅映像全部有用的要素属性（色彩、大小和朝向）来对物体与背景作出区分。接下来就是注意加工过程，一个自上而下的注意力探照灯允许大脑的高级中心作出推断：因为被照亮的这些特征占据的是同一个位置，所以它们必须要捆绑在一起（Treisman 1986；Wurtz and Kandel 2000）。

因此，一旦来自"哪里"通路的信息到达了大脑的高级区域，它们就会得到重新评估。这一自上而下的重新评估按四个原则进行操作：第一，它忽视给定情境中被视作与行为无关的细节；第二，它寻找其中的恒常性；第三，它试图提取出其中物体、人物和风景的恒定本质特征；第四，也是尤为重要的，它把目前得到的映像与以往得到的映像进行对比。这些生物学上的发现确证了克里斯和贡布里希的推断——视知觉不是了解这个世界的一个简单窗口，而真的是大脑的创造物。

视觉系统的面孔信息加工成分

在脑损伤的情况下，视觉系统的功能分离变得尤为明显。视觉系统中任何给定区域的损伤都会产生非常特定的影响。比如，下内侧颞叶的损伤会损害我们识别面孔的能力，这种情况就是脸盲症，又称面孔失认症。这一症状最早是由神经科医生约阿希姆·博达默于1946年发现的。那些下颞叶皮层前部受损的患者能够将一张面孔当作面孔，却不能认出它是谁的面孔。

而下颞叶皮层后部受损的患者则完全看不到面孔。在奥利弗·萨克斯的名作《错把妻子当帽子的人》中，一个患有脸盲症的男人试图拎起他妻子的脑袋戴到自己头上，因为他错把她的脑袋当成了他的帽子（Sacks 1985）。轻度脸盲症并不罕见，大约10%的人天生就是如此。

博达默的发现很重要，正如查尔斯·达尔文最早所强调的，面孔识别对于作为社会性生物的我们而言必不可少。在《人类和动物的表情》（1872）一书中，达尔文指出，我们是从更简单的动物祖先进化而来的生物。进化由性选择驱动，因此性是人类行为的中心。性吸引力的关键所在，实际上也是所有社会互动的关键所在，就是面部表情。我们通过面孔来识别他人甚至是我们自己。

作为社会性动物，我们不仅需要交流想法和计划，而且需要交流情绪。我们通过面孔实现交流，在很大程度上通过有限的面部表情来传达情绪。因此，你可以通过迷人的微笑来吸引另一个人，也可以通过不和善的目光来让那个人保持距离。

由于所有的面孔都具有相同数量的特征，即一只鼻子、两只眼睛和一张嘴巴，面孔所表达的情绪信息在感觉和动作层面必须具有普适性，而不受到文化的影响。达尔文指出，做出面部表情的能力和理解他人面部表情的能力都是与生俱来的，不是后天习得的。许多年后，认知心理学的实验表明，面孔识别从婴儿期就开始了。

是什么让面孔如此特别？即便是超强的计算机在面孔识别方面也存在巨大困难，然而一个两三岁的小孩却可以轻而易举地学会区分多达两千张不同的面孔。不仅如此，我们还可以轻而易举地从一幅简笔画里识别出伦勃朗的自画像（图3.2b和图

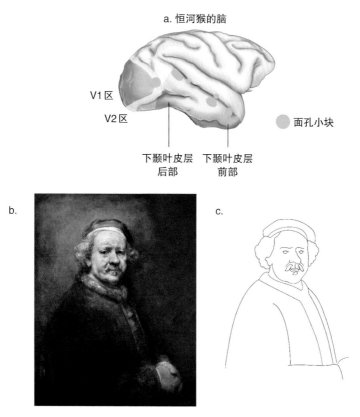

图 3.2 a. 非人灵长类动物有多个脑区对面孔作出反应。b. 伦勃朗的自画像。c. 伦勃朗自画像的简笔画。

3.2c）：简笔画中略为夸张的手法实际上有助于识别。我们观察到的这些现象又引出了另外一个问题：究竟是大脑中的什么，使得我们如此容易地识别出面孔？

　　跟识别其他物体相比，我们的大脑为识别面孔提供了更强的计算能力和更多自下而上的信息加工过程。普林斯顿大学的查尔斯·格罗斯以及后来哈佛大学的玛格丽特·利文斯通、曹颖

和温里希·弗赖瓦尔德把博达默的发现向前推进了几大步，在这个过程中就面孔分析的脑机制取得了一些重要发现（Tsao et al. 2008；Freiwald et al. 2009；Freiwald and Tsao 2010）。这些科学家通过将脑成像和单细胞电信号记录技术相结合，发现了恒河猴的颞叶中有六个小结构会对一张面孔作出激活反应（图3.2a）。他们把这些小结构称为"面孔小块"，还在人脑中发现了一组相似但却更小的面孔小块。

当科学家记录下面孔小块中的细胞发出的电信号时，他们发现：不同的小块对面孔的不同视图作出了反应，比如正视图、侧视图等；这些细胞对面孔的位置、大小和注视方向的变化，以及面部各个部位的形状也很敏感；此外，面孔小块是相互连接的，起到一条面孔信息加工流的作用。

图3.3显示了一只猴子的面孔小块中的一个细胞对各种图像的反应。不出所料，当这只猴子看到另一只猴子的图片时，这个细胞非常兴奋（a）。当看到一张卡通面孔时，这个细胞甚至更兴奋（b）。这一发现表明，猴子跟人一样，对卡通形象的反应比对真实对象的反应更强烈，因为卡通形象的特征进行过夸张处理，有助于识别。这种过激的反应由自下而上加工过程的内置机制所介导。要把一张特定面孔与一个特定人物或者记忆中见过的一张面孔联系在一起，是通过自上而下的加工过程介入前述自下而上的加工过程中来实现的，我们将在第8章进一步讨论其中的机制。

猴子面孔小块中的细胞对面孔的整体形式（又称格式塔）作出反应，而不是对单独的特征作出反应，说明一张面孔必须是完整的才能诱发反应。当这只猴子看到一个圆圈里有两只眼睛时，细胞没有反应（c）。看到有一张嘴巴而没有眼睛时，也

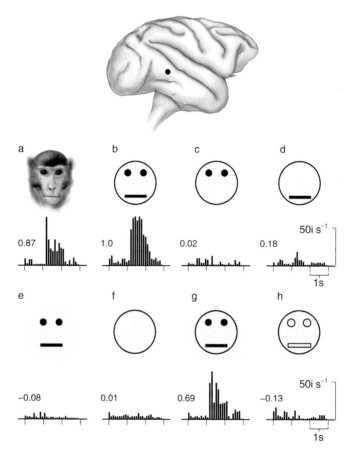

图3.3 整体性面孔探测。上图：面孔小块中一个细胞的记录位点和位置。下图（a–h）：黑条的高度指示了动作电位的发放率，也就是细胞对各种类型的面孔刺激信息作出面孔识别反应的强度。

没有反应（d）。看到有两只眼睛和一张嘴巴（鼻子是不必要的）出现在一个方块里时，还是没有反应（e）。如果只给猴子看一个圆圈，细胞没有反应（f）。细胞只对一个圆圈里有两只眼睛和一张嘴巴作出反应（g）。如果眼睛和嘴巴只画出轮廓，细胞

就不再有反应（h）。此外，如果这只猴子看到的是一张倒置的面孔，细胞也不会有反应。

依据视觉的计算模型推测，有些面部特征是通过对比来得到定义的（Sinha 2002）。比如，不论光照条件如何，眼睛通常都比额头颜色要深。此外，计算模型还推测，诸如此类对比性定义的特征会向大脑发出信息，表示有一张面孔出现了。为了检验这些想法，奥哈永、弗赖瓦尔德和曹颖（Ohayon et al. 2012）向猴子展示了一系列人造面孔，这些面孔的每一个特征都指定了一个独特的亮度值，从最暗到最亮不等。然后他们记录了这只猴子中部面孔小块中的细胞对这些面孔作出反应的兴奋程度，结果发现这些细胞确实对面部特征之间的对比作出了反应。不仅如此，大部分细胞在特定配对的特征出现对比时才会激活，最常见的情形是当鼻子比其中一只眼睛更亮时。

细胞的这些偏好，与视觉计算模型的预测相一致。但是，由于猴子和计算机研究的结果都是基于人造面孔得出来的，所面临的一个明显问题是，这些结果是否可以扩展到使用真实面孔的实验中。

为了回答这个问题，奥哈永与他的合作者研究了面孔小块中的细胞对各种真实面孔的图像的反应。他们发现，随着对比性定义特征的数量增加，细胞的反应增强。具体来说，这些细胞没有对那些只包含四种对比性定义特征的真实面孔作出反应，即便它们确实识别出了那些都是面孔；但是它们对那些包含八种或以上对比性定义特征的真实面孔作出了很好的反应。

曹颖、弗赖瓦尔德和他们的合作者（Tsao et al. 2008）此前就已经发现，面孔小块中的细胞会选择性地对某些面部特征（比如鼻子和眼睛）的形状作出反应。奥哈永现在的发现则

表明，细胞对特定面部特征的偏好，取决于该特征相对于面孔其他部位的亮度。这大概是化妆能有效凸显女性面部特征的原因之一。重要的是，中部面孔小块的大部分细胞对面部特征的对比和形状都会作出反应。这一事实让我们得到一个重要结论：面孔探测需要用到对比，而面孔识别需要用到形状。

这些研究为我们了解大脑探测面孔所用模板的机制提供了新思路。行为学研究进一步指出，大脑的面孔探测机制与控制注意力的脑区存在很强的联系，这一点可能解释了为什么面孔和肖像会牢牢抓住我们的注意力。不仅如此，它还解释了为什么我们对勋伯格的具象自画像（图5.10）的反应如此有别于我们对他所画的更为抽象的版本（图5.11—图5.13）的反应。具象版本提供了大量细节来激活我们面孔小块中的细胞，而抽象版本不会激活这些细胞，给我们的想象留下了更多空间。

对面孔的多阶段信息加工过程的研究结果，表征了视觉的普遍原则。色彩和形状也是由多阶段信息加工的小块来表征的，这些小块也位于下颞叶，我们将在第10章作进一步了解。

人的神经系统的其他组成部分

中枢神经系统由脑和脊髓组成。对这个系统的最佳理解，是认为它包含了若干界定清晰的结构化组织的层级，帕特里夏·丘奇兰德和特伦斯·谢诺夫斯基（1988）就曾列出这些层级。每一层级都是基于某个解剖学组织能够得到鉴定的空间尺度（图3.4）来划分的。因此，最高层级就是中枢神经系统，而最低层级就是单个分子。

就新心智科学而言，最高层级是脑，一个令人惊异的复杂

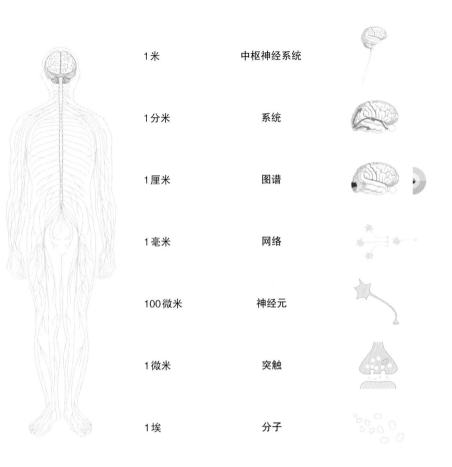

1米	中枢神经系统
1分米	系统
1厘米	图谱
1毫米	网络
100微米	神经元
1微米	突触
1埃	分子

图3.4 神经系统包含从中枢神经系统到分子的多个结构化组织的层级，每一层级相对应的解剖学组织能够得到鉴定的空间尺度在量级上存在很大差异。左图：画出了人脑、脊髓和外周神经。右图：从上到下依次描绘了中枢神经系统、单个大脑系统（视觉）、经过视网膜传递并在初级视觉皮层得到表征的视野图谱、小型神经元网络、单个神经元、化学突触以及分子的示意图。我们对突触以及感觉和运动系统神经通路的一般性组织方式已经具备了详细知识，相较之下，我们对网络的性质还知之甚少。

计算器官，它构建了我们对外部世界的知觉、调整我们的注意并控制我们的动作。下一个层级包含大脑的各种系统，比如视觉、听觉和触觉等感觉系统，以及运动系统。再下一个层级是图谱，比如视网膜上的视觉感受器在初级视觉皮层的表征。图谱的下一层级是网络，比如当一个新异的刺激信息出现在我们视野边缘时，眼睛作出反射运动。接下来是神经元，然后是突触，最后是分子。

视觉和触觉的交互作用以及情绪的参与

现代脑科学已经揭示，大脑中某些被认为是专门用于加工视觉信息的区域，也会被触觉激活（Lacey and Sathian 2012）。位于外侧枕叶皮层有一个特别重要的区域，它对观看和触碰物体都会作出反应（图3.5）。而不论物体是否被眼睛或手感知到，它的纹理都会激活大脑邻近区域内侧枕叶皮层的细胞（Sathian et al. 2011）。上述关系可以部分解释我们能够轻易地鉴定和区分出物体的不同材质（如皮质、布质、木质或金属质等）且通常能够一目了然的原因（Hiramatsu et al. 2011）。

在进一步探索我们的大脑如何创造外部世界的过程中，脑成像研究揭示了，大脑对关于材质的视觉信息的编码，在我们观看一个物体的过程中是逐渐变化的。当我们第一眼看到一幅画或者任何其他物体时，我们的大脑仅仅加工视觉信息。在此后很短的时间里，由其他感觉加工的额外信息参与进来了，结果就在大脑的高级区域形成了对这个物体的多感觉表征。把视觉信息和其他感觉信息结合到一起，使得我们可以对不同材质进行区分（Hiramatsu et al. 2011）。事实上，对纹理的知觉，正

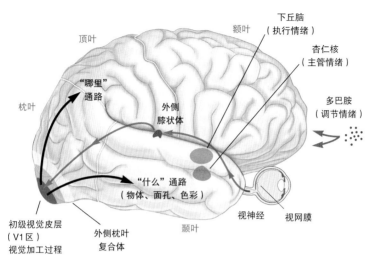

图 3.5　参与到视觉信息加工早期阶段的区域（V1区）；参与到视觉—触觉交互作用的区域（外侧枕叶皮层）；参与对看到一个物体或人作出情绪反应的区域（杏仁核、下丘脑和多巴胺能通路）。

是欣赏威廉·德·库宁和杰克逊·波洛克的画作的核心，它紧密地与视觉辨别以及与高级脑区的联系交织在一起（Sathian et al. 2011），这些脑区具有强大且有效的机制来加工有纹理的映像。就大脑对艺术的体验而言，结合来自多种感觉的信息至关重要。

　　视觉和触觉除了存在交互作用，它们无论是单独还是联合起来，都具有招募大脑情绪系统参与的能力。情绪系统（参见图3.5）由杏仁核（主管情绪，包括积极情绪和消极情绪）、下丘脑（执行并让我们感受到情绪）和多巴胺能调制系统（增强对情绪的感受）组成。我们将在第10章进一步讨论这些系统。

　　现代抽象艺术建立在对线条和色彩的解放这一基础之上。本章我们已经知道了线条和形式在大脑中是如何得到加工的。

对抽象艺术同等重要的还有色彩的加工过程,它给观看者带来的影响,不仅在于帮助观看者分辨出形式的空间细节(例子参见图10.1),而且在于色彩的超凡能力,无论是单独还是与线条和形式结合,都能激发出观看者强烈的情绪反应。我们将在第8章和第10章进一步探讨对色彩的情绪反应。

4

学习与记忆的生物学机制：
艺术中自上而下的加工过程

还原主义研究方法在科学领域得到了充分的界定，科学家在解决某个特定复杂问题时，通常选择还原主义方法作为研究策略，也就是对这个问题最简单的表现形式进行探索。还原主义在艺术领域则服务于一个稍微不同的目的，我们将在后面进行讨论。本章关注的是参与到对艺术的自上而下加工过程的基本神经机制，并通过还原主义方法对其进行剖析。

生物学中采用还原主义方法的一个引人注目的例子，是对遗传的研究。直到第二次世界大战爆发的时候，科学界对遗传乃至对把生物与非生物区分开来的那些分子的基本性质还所知甚少。这一尴尬的局面促使诺贝尔奖得主、量子力学的开创者、物理学家埃尔温·薛定谔写了一本关于"生命是什么？"这个问题的书。具体来说，他问道："在一个生命有机体所具有的空间范围内，在**空间**和**时间**上发生的事件，如何用物理学和化学来解释？"（Schrödinger 1944）

薛定谔聚焦于哥伦比亚大学托马斯·亨特·摩尔根的研究，后者的研究表明，基因是染色体上的离散性实体。但是，他们

对基因的物理结构或化学成分还一无所知。尤其令人困惑的是基因的双重性质：它们既是稳定的，因此性状能够代代相传；它们又是易变的，因此能够发生变化并把这些变化传给下一代。薛定谔推断，基因包含了一份"精心设计的密码脚本"，其中详细说明了一个有机体未来的全部发展状况。由此他确定了生物学的核心任务是要解开下述谜题：有机体的基因所包含的信息如何详细定义了该有机体，以及这些信息是如何被传递和被改变的。

在薛定谔的书问世的同时，《遗传学》期刊发表了一篇由生物学家萨尔瓦多·卢里亚和马克斯·德尔布吕克撰写的革命性论文。还原主义已经在物理学中取得了成功，而卢里亚和德尔布吕克则率先将还原主义应用到生物学中。他们发现，细菌——简单的单细胞有机体——能够作为模式系统来研究基因运作和遗传的复杂过程。但这仅仅是个开始。1944年，洛克菲勒大学的奥斯瓦尔德·艾弗里在细菌研究中发现了首个证据，证明基因中负责遗传的化学成分是DNA（脱氧核糖核酸）。

1952年，生物学家詹姆斯·沃森与在读过薛定谔的书后对基因生物学着迷的物理学家弗朗西斯·克里克开始联手跟进艾弗里的发现。沃森坚信，破译DNA的结构将会解决遗传学中最重要的谜题——事实上也是所有生物学领域最重要的问题：DNA是如何复制的，以及遗传信息是如何准确代代相传的？沃森和克里克接下来发现的DNA双螺旋结构，显示了DNA如何复制和代代相传。正如沃森所想，生命的秘密已经被揭开。若干年后，巴黎巴斯德研究院的弗朗索瓦·雅各布和雅克·莫诺重返细菌研究，他们描绘出了基因如何受到调控（也即基因如何被打开和关闭）的概貌。这些令人惊奇的洞见都是通过在遗传生物学

的研究中应用还原主义策略而取得的。

那么脑生物学呢？还原主义研究方法能否在比基因复杂得多的对象上取得成功？它能否应用于脑科学来解决重要的人文学问题？还原主义能否对我们理解自上而下的加工过程——也即我们已经习得的经验和视觉联结如何影响了我们对艺术的知觉和享受——作出贡献？为了回答这些宽泛的问题，让我们先专注于自上而下加工过程中的习得性联结，并探讨三个更具针对性的问题：我们是如何学习的？我们是如何记忆的？在我们对艺术品作出反应时，学习和记忆又是如何与自上而下的加工过程发生关系的？

学习和记忆的还原主义研究方法

从广义的人文学视角看来，对学习和记忆的研究有着无尽的迷人之处，因为它探讨的是人类行为最非凡的一面：我们从经验中产生新想法的能力。通过学习，我们得以获取关于这个世界的新知；通过记忆，我们得以长久地保留这些知识。作为个体，我们之所以是我们，很大程度上基于我们学习和记住了什么。而学习和记忆同样在人类的经验中扮演了很重要的角色。

尽管学习具有离散性，但它还有着广泛的文化效应。我们之所以知道我们所处世界及其文明的知识，是因为我们学过这些知识。在最大意义上讲，学习超越了个体对知识的获取，通过文化代代相传。学习是行为适应的关键动力，也是社会进步的唯一动力。实际上，动物和人类只有两种主要的机制可用来让自身的行为适应环境，即生物性进化和学习。其中，学习是

到目前为止更有效的那个机制。生物性进化所带来的改变是缓慢的，对高级有机体而言常常需要几千年；而学习所促成的改变可以是迅速的，在个体的一生中反复发生。

　　学习的潜力跟神经系统的复杂性是相称的。因此，尽管所有适度进化的动物都具有学习和记忆的能力，但是其中只有人类所拥有的最为高级。在我们人类当中，学习导致了一种全新的进化方式的出现，也就是文化性进化，它在知识和适应性的跨代传递方面，很大程度上取代了生物性进化。我们的学习能力得到了如此显著的发展，以至于人类社会的改变几乎完全是靠文化性进化来实现的。事实上，自从大约5万年前的化石记录中出现智人以来，没有强有力的证据显示人脑的大小或结构发生了任何生物性变化。从古到今的所有人类成就，都是文化性进化的产物，因此也是记忆的产物。

　　通过对学习的生物学研究，引出了若干熟悉的哲学问题：构成人类心智的诸多方面中，哪些是天生的？我们的心智是如何获取关于这个世界的知识的？

　　每一代严肃的思想家都试图解答这些问题。到了17世纪末，出现了两种针锋相对的观点。英国经验主义哲学家约翰·洛克、乔治·贝克莱和大卫·休谟认为，我们的心智生来并不具有思想，相反，所有的知识都源自感觉经验，因此知识都是习得的。与之相对，欧陆哲学家勒内·笛卡尔、戈特弗里德·莱布尼茨，特别是伊曼努尔·康德则认为，我们生来具有先验的知识，我们的心智是在先天决定的框架内接受和理解各种感觉经验的。

　　到了19世纪初，人们逐渐认识到，仅靠哲学方法——观察、内省、论证和推测——并不能分辨或者调和关于"学习如何发

生"的两种对立观点，因为这个问题的答案有赖于我们先知道在学习时大脑里发生了什么。

学习和记忆的心理学与生物学相融合

心智是由大脑执行的一系列操作。对有兴趣研究大脑如何执行这些心理功能的生物学家而言，研究学习有着更深的吸引力：不同于研究思维、语言和意识，研究学习更易于在行为和分子水平进行还原主义分析。

20世纪初，科学家发现了两种形式的**联结性学习：经典条件作用**和**操作性条件作用**。经典条件作用是伊万·巴甫洛夫发现的，是让一只动物或一个人学习将两种刺激信息进行联结。当一个中性刺激（比如铃声）后面反复跟随着一个强化刺激（比如电击）时，这就使得动物或人学会避开这一中性刺激。操作性条件作用是爱德华·桑代克发现的，是让一只动物学习将一种刺激信息与一种反应进行联结。当一只动物发现按压一个推杆可以带来食物奖赏时，它将学会按压这个推杆并且越来越频繁和用力地按压。这些研究进展带来的结果是，到20世纪上半叶，学习和记忆的基本形式在实验动物和人类的纯行为水平上得到了很好的刻画。在所有的心理过程当中，学习的这些基本形式代表了剖析得最清晰的心理过程，对实验者来说，它们还代表了最容易控制的心理过程。

在巴甫洛夫、桑代克和B.F.斯金纳对学习和记忆的心理学进行探索的同时，阿洛伊斯·李格尔与他年轻的门徒恩斯特·克里斯和恩斯特·贡布里希正尝试让艺术史学根植于心理学之上，将其建设为一门科学学科。正如我们已经看到的，克里斯和贡

布里希指出，学习和记忆对视知觉至关重要，因此也对我们向艺术所作的反应至关重要。这种反应需要的不仅是简单地观看一件作品，还要通过自上而下的加工过程，将这件作品与我们对看过的其他艺术品的记忆以及这件作品让我们想起的其他生活经验进行联结。

早期的心理学家认为，他们不需要理解脑生物学就能理解学习和记忆，因为他们相信这些心理过程并非直接投射到大脑。然而，随着新心智科学的涌现，有一点变得很明显：所有心理过程都是生物学过程；对于任何心理过程，在将其行为表现与其潜在的生物学组织层级进行关联之后，都会大大加深我们对它的理解。换句话说，为了回答与学习和记忆潜在机制相关的问题，我们必须直接研究大脑。近年来神经科学就是这么做的，现在我们有了一些初步答案。

到了20世纪50年代，神经科学家们认识到大脑的"黑箱"是能够打开的。曾经完全是由心理学家和精神分析师研究的记忆存储问题，开始让位由现代生物学方法介入。这样一来，记忆研究逐渐将学习和记忆的心理学中未解决的若干核心问题转换为生物学的实证性表述。现在问题变成了：学习造成了大脑神经网络什么方面的变化？记忆是如何存储的？得到存储之后，记忆又是如何保持的？暂时性的短时记忆转化为持续性的长时记忆的分子过程是怎样的？

尝试上述转换的目的，不是用分子生物学的逻辑来取代心理学思维，而是促进心理学与生物学的综合，由此创造出一门新心智科学，来恰如其分地处理记忆存储的心理学与细胞信号传导的分子生物学之间的互动。

记忆存储在哪里？

1957年，布伦达·米尔纳和她的合作者作出了开创性的研究，揭示了特定形式的长时记忆是通过海马体和内侧颞叶的其他区域（有意识觉知需要这些脑结构的参与）来获取并编码的。很快，科学家又发现大脑能够形成两大类型的记忆：外显（陈述性）记忆涉及事实和事件、人物、地点及物体；内隐（非陈述性）记忆涉及知觉技能和运动技能。

外显记忆通常需要有意识觉知的参与，依赖于海马体；而内隐记忆不需要有意识觉知的参与，主要依赖于其他脑系统，如小脑、纹状体、杏仁核，对无脊椎动物来说则依赖于简单反射通路本身。外显记忆存储在皮层的各个区域，而内隐记忆存储在不同脑区。因此，我们在回想最珍爱的记忆或对艺术作出反应时，依赖的是海马体；而在骑自行车时则不需要海马体的参与，因为骑车不需要有意识的记忆。

记忆是如何存储的？

米尔纳在20世纪70年代的研究表明我们有两种不同的记忆系统，但并不清楚它们各自如何存储记忆。事实上，科学家甚至没有可靠的生物学知识背景来研究潜在的记忆存储机制。当时，生物学家不能分辨两种主流且对立的记忆理论孰对孰错。其中一种是整合场理论，假定信息存储在由许多神经细胞或神经元的平均活动所产生的生物电场中；另一种是细胞连接主义理论，认为记忆的存储就是突触连接（即两个神经元传递信息的连接处）强度的解剖学变化。后一种理论源自圣地亚哥·拉蒙－卡哈尔的见解，这位伟大的西班牙先驱是研究脑细胞功能的

第一人（Cajal 1894）。

　　有一点很快变得清晰起来：存在一种途径有望能够分辨上述两种迥异的记忆存储理论，那就是在一种简单动物身上采取还原主义研究方法。这种动物应该只具有很少的神经元，使得这些神经元之间的所有连接和相互作用差不多都能得到鉴定。接着，科学家就能够检测那些参与某个简单行为的个体神经元之间的相互作用，从而观察这些相互作用如何被学习和记忆存储改变。

　　虽然采用还原主义研究方法是生物学许多领域的传统，但是当问题转到诸如学习和记忆这样的心理过程时，研究者通常不情愿考虑还原主义策略。不过显而易见的是，记忆存储之于生存如此重要，它的机制很有可能是保守的。（保守的生物学过程指的是，它被证明对原始生物非常有用，于是在进化过程中，随着动物复杂性的增加，这个机制一直保持至今。）因此，无论这种动物或者它的行为多么简单，对其学习的分子水平分析很可能会揭示记忆存储的普遍性机制。

　　要对学习和记忆进行激进的还原主义分析，看上去最理想的动物是一种大型海生蜗牛——海兔[1]（图4.1左；Kandel 2001）。实际上，这种蜗牛在还原主义分析方面的优势，在将近十年前就得到了亨利·马蒂斯的青睐。在他艺术生涯的晚期，马蒂斯意识到他能够利用色纸剪出的仅仅12个简单色块来重构一只蜗牛的基本视觉元素（图4.1右）。艺术史学家奥利维耶·伯格鲁恩指出，纯粹的色彩是马蒂斯最后或许也是最伟大的创作阶段所具有的特征，"带给观众一种自由的、从全部材料中解放出来

[1] 坎德尔于20世纪60年代初选定海兔作为适宜的研究对象，下文的"将近十年前"即参照这个时间来说的。

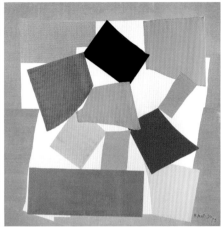

图 4.1　左图：水生蜗牛（海兔）；右图：亨利·马蒂斯，《蜗牛》，1953 年

的感受"（Berggruen 2003）。彩色的表面不仅抓住了蜗牛形象的基本表现形式，而且从观看者的角度还带来了对蜗牛动作的一些想象。

　　海兔的各种行为——定向、喂食、交配、蠕动、自卫性收缩——都是由一个非常简单的神经系统控制的，这个系统由相对很少量的神经元组成。人脑有 1000 亿个神经元，而海兔脑只有 2 万个神经元（图 4.2）。这些神经元分为 10 个集群，也就是神经节，每个神经节包含大约 2000 个细胞，控制一族行为。因此，那些特定的简单行为可能只有不到 100 个神经元参与。这种数量上的简单性使得精确鉴定参与某个给定行为的个体细胞成为可能。于是，科学家着手剖析这种简单动物身上可能是最简单的行为——缩鳃反射（Kandel 2001；Squire and Kandel 2000）。

　　鳃是海兔用于呼吸的外部器官，它覆盖着一层称作外套膜

图 4.2　人脑（左图）与海兔脑（右图）的比较。人脑从数字上看就很复杂（有 1000 亿个神经元），而海兔脑很简单（只有 2 万个神经元）。

的保护鞘。外套膜含有海兔残留的壳体，止于一个称作虹吸管的肉质喷口。轻轻触碰海兔的虹吸管会引发它的鳃收缩。收缩是一种自卫性反射，很像你把手从一个很烫的物体上收回（图4.3）。这一基本反应由数量非常少的神经元介导，并能被包括经典（巴甫洛夫式）条件作用在内的几种形式的学习修饰。当我们观看一幅画时，这种形式的联结性学习会在大脑中无意识地参与进来，内隐地把这幅画与我们看过的其他画以及相关的个人经验联系到一起。

　　对参与缩鳃反射的神经元之间的连接——也就是该反射的神经环路（图4.4）的研究，显示出一个相对简单的情况。该反射涉及 24 个感觉神经元与 6 个运动神经元的连接，它们既有直接相连的，也有通过中间神经元相连的（Kandel 2001）。

　　令人惊奇的是，海兔的神经环路是一成不变的。不仅每一只海兔在反射环路中都使用同样的细胞，而且每一只海兔的这

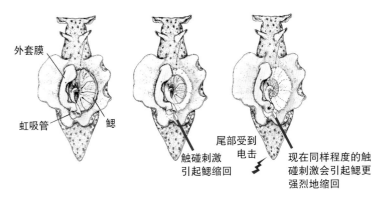

图 4.3　海兔的缩鳃反射能够受到学习修饰。 对虹吸管的轻微触碰刺激通常会造成鳃适度地缩回（中图）。对尾部的电击会惊吓到海兔，现在对虹吸管同样程度的轻微触碰刺激会造成鳃更强烈地缩回（右图）。海兔对尾部电击所引起的恐惧记忆随电击次数而变化：一次尾部电击所形成的记忆会持续数分钟，而五次尾部电击所形成的记忆会持续数天或数星期。

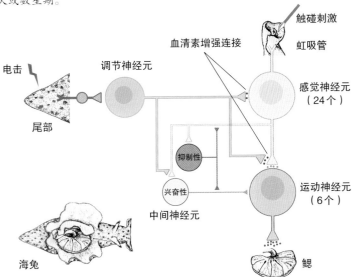

图 4.4　缩鳃反射的神经环路。 对尾部的电击引起血清素的释放，从而增强了环路的连接。

些细胞相互连接的方式也都完全一致。每一个感觉细胞和每一个中间神经元都与特定的靶细胞连接，而不会与其他细胞连接。这些发现让我们初次洞察到有关康德式先验知识的一个简单例证。它们表明，行为的基本构件——在这个例子中是避开有害刺激的能力——内置于大脑并受到遗传和发育的控制。接下来，在海兔的其他行为中也发现了相似的不变性（Kandel 2001, 2006）。

这一洞见引出了一个重要问题：学习是如何在这样精确连接的神经环路中发生的？也就是说，如果一种行为的神经环路是不变的，这种行为怎么能得到修饰？

短时和长时记忆的形成

对这个明显的悖论，解决方案却非常简单：学习改变的是神经元之间连接的强度（Castellucci et al. 1978; Hawkins et al. 1983）。即便海兔的遗传和发育程序确保了细胞之间的连接具有正确无误的特异性和不变性，但是它并没有规定这些连接的强度。因此，正如洛克可能已经预测到的，学习在神经环路的基本连接中起作用，进而形成记忆。此外，这些连接强度的持续性改变正是记忆得以存储的机制。在此，我们看到了天性与教养的调和，也是基本和简化形式的康德式观点与洛克式观点的调和。

记忆是如何得到短时和长时保持的？为了回答这个问题，对海兔的研究集中在了若干种形式的学习上，每一种都需要海兔修饰它的行为来对不同的实验刺激作出反应。观察这些行为是如何发生改变的，就会揭示出学习的机制。

　　其中一种学习形式是经典条件作用。对海兔虹吸管的轻微触碰会造成它的鳃略微缩回（图4.3）。当轻微触碰一次虹吸管后紧跟一次对尾部的电击时，海兔将会学到，对虹吸管的触碰**预示**了对尾部的电击。接下来只是轻微触碰虹吸管就会引起大幅度的缩鳃。因此，在经典条件作用中，海兔学会了把对虹吸管的轻微触碰与随后发生的电击联系在一起。

　　这种记忆存储形式背后的分子机制是什么？对控制海兔缩鳃反射的感觉和运动神经元之间突触连接的研究表明，对尾部的单次刺激导致了调节神经元的激活，后者释放血清素给感觉神经元，造成了感觉与运动神经元之间的突触连接增强（图4.4）。血清素的释放导致了感觉细胞中一种名为cAMP（环腺苷酸）的信号分子浓度增加。cAMP分子通知感觉神经元释放更多的神经递质谷氨酸到突触间隙，于是暂时增强了感觉与运动神经元之间的连接（Carew et al. 1981, 1983）。

　　在经典条件作用中，海兔把对虹吸管的轻微触碰（条件性刺激）与随后出现的对尾部的电击（非条件性刺激）进行了配对，造成的缩鳃反射比只有上述一种刺激出现时要大得多。这是怎么发生的？感觉神经元发放了一个动作电位来响应对虹吸管的触碰，而海兔又把这个触碰与随后发生的对尾部的电击联结在一起。发放的动作电位增加了由血清素引起的cAMP的数量，因此进一步增强了感觉和运动神经元之间的突触连接。这一更为稳定的连接从而导致了更为强烈的缩鳃。

　　海兔对配对刺激的记忆持续时间与训练的次数相关。在单次配对刺激之后，海兔表现出对此事件的短时记忆，缩鳃反射会增强数分钟。在五次或更多次配对刺激之后，海兔表现出持续数天到数星期的长时记忆。因此，熟能生巧，蜗牛亦然！

　　经过一次训练如何形成短时记忆？经过五次训练又如何转化成长时记忆？图4.5（左）示意了一个感觉神经元接收来自虹吸管皮肤的信息，并与鳃部的一个运动神经元直接连接。对尾部的单次电击激活了调节细胞释放血清素，引发了感觉神经元内的链反应。血清素的释放导致了感觉和运动神经元之间的连接暂时性增强（图4.5中）。在联结性学习中，当重复性电击和重复性释放血清素与感觉神经元的电位发放配对之后，有一个信号传递进了感觉神经元的细胞核。这个信号激活了CREB-1基因，导致了感觉和运动神经元之间新连接的生长（图4.5右）（Bailey and Chen 1983；Kandel 2001）。这些连接使得记忆持续。所以，如果你能记住你目前读到的任何内容，那是因为你的大脑跟你开始阅读之前相比已经略有不同。

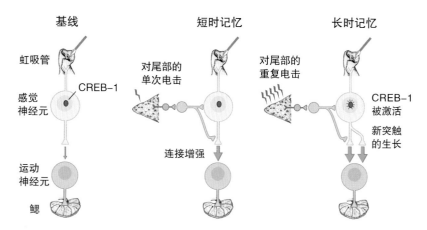

图4.5　短时和长时记忆存储的不同机制。来自虹吸管皮肤的一个感觉神经元与支配鳃的一个运动神经元相连接。对尾部的单次电击形成短时记忆。电击激活了调节神经元（蓝色），造成感觉和运动神经元之间连接的功能性增强。对尾部的五次重复电击形成长时记忆。电击更强烈地激活了调节神经元，导致了CREB-1基因的激活和新突触的生长。

联结性记忆（经典条件作用）形成的机制已被证实是非常普适的。这些机制不仅适用于无脊椎动物，也适用于脊椎动物；不仅适用于内隐的无意识记忆，也适用于外显的有意识记忆（Squire and Kandel 2000；Kandel 2001）。当我们观赏一件艺术品时，联结性记忆的上述过程参与到了我们大脑自上而下的加工过程之中（参见第8章）。

修饰大脑的功能性结构

在确定人脑的功能性结构方面，神经元之间新连接的生长有多重要？它对你我而言又有多重要？它与我们对艺术所作的反应又有什么关系？

图4.6是人体表面在大脑感觉皮层的表征图谱，其中最敏感的部位——手、眼睛和嘴巴——所占的面积最大。正如我们已经看到的，触觉与视觉紧密相连，是我们对艺术，特别是对抽象艺术所作反应的一个重要方面。

图4.6 这个躯体感觉小矮人示意了皮肤表面在大脑感觉皮层的表征比例。最敏感的部位在皮层图谱中占据了最大的面积。

直到最近，人们还认为这个表征比例、这个皮层图谱是固定的，但现在我们知道它并不固定。加州大学旧金山分校的迈克尔·梅策尼希发现，如同我们在海兔身上看到新连接的生长，成年猴子的皮层图谱也基于日常使用而受到持续的修饰。也就是说，皮层图谱受到由各种感觉器官连接到大脑的通路活动的修饰（Merzenich et al. 1988）。莱斯利·昂格莱德在人类皮层图谱里也发现了类似的修饰（Ungerleider et al. 2002）。

大脑的修饰潜能看起来不仅因为使用而变得不同，也会因为年龄而变得不同（图4.7）。德国康斯坦茨大学的托马斯·埃尔伯特和他的合作者扫描了弦乐演奏者的大脑并把它们与非音乐家的大脑进行比较（Elbert et al. 1995）。脑成像结果显示，音乐家左手手指（通常以高度复杂的模式进行独立运动）的表征图

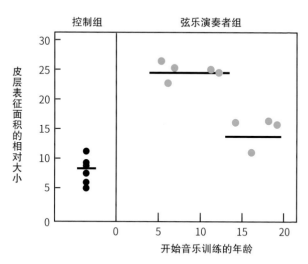

图4.7 对弦乐演奏者与非音乐家（控制组）左手小指的皮层表征面积的比较。 在弦乐演奏者中间，那些13岁前开始训练的演奏者的表征面积要大于13岁后开始训练的演奏者。图中横线代表每一组的平均值，每个点表示一个人。

谱要显著大于非音乐家。埃尔伯特还观察到，虽然这种结构性变化能够发生在成人大脑中，但是在那些从幼年就开始接受音乐训练的音乐家的大脑中，发生的结构性变化更大。因此，从神童到著名小提琴家，亚莎·海菲兹之所以能够成为海菲兹[①]，不仅是因为他有好的基因，还因为他从小就开始了音乐技能的训练，那时他的大脑对于经验造成的修饰最为敏感。

这些以人类为研究对象的戏剧性结果，用更多的细节确认了动物研究已经揭示的事实：身体某个特定部位的皮层表征面积，部分取决于这一部位被使用的频繁程度。

由于我们每个人的成长环境有着或多或少的差异，我们暴露于不同组合的刺激信息之中，学到了不同的东西，并且可能以不同的方式来练习自己的运动和知觉技能，因此我们的大脑结构也以各自独有的方式得到修饰。因为我们的人生经验不同，我们的大脑也略有不同。即便是有着相同基因的同卵双胞胎，他们也会因为拥有不同的经验，而具有不同的大脑。这种独特的修饰大脑结构的方式，跟我们独特的遗传构成一道，形成了个性表达的生物学基础。它也解释了我们对艺术的反应如何不同。正如我们已经看到的，我们对艺术的反应不仅依赖于先天的自下而上的知觉加工过程，而且依赖于自上而下的联结和学习，后者受到突触强度变化的介导。

自上而下的加工过程与艺术

脑科学的还原主义研究方法已经揭示出，学习过程会引起

① 在西方社会，如果一个人在某个领域非常出名，大家就会仅以他的姓氏来指称他，以示尊敬。

神经元之间连接强度的变化。这个洞见给我们提供了自上而下的加工过程是**如何**发生的这一问题的初步线索。除此之外，现在我们也对它在**哪里**发生有了一点了解：习得的视觉联结在下颞叶皮层得到巩固，这个脑区跟参与有意识记忆的海马体存在交互作用。我们还知道了，我们对艺术品中的色彩和面孔作出的强烈情绪反应源自下颞叶皮层，下颞叶皮层包含加工有关色彩和面孔信息的专门区域，还与海马体和主管情绪的杏仁核交换信息。

情绪——性欲、攻击性、愉快、恐惧和痛苦——都是本能过程。它们为我们的生活添彩，并帮助我们面对避免痛苦和寻求愉快的基本挑战。我们会在后面探讨威廉·德·库宁的《女人1号》（图7.5）和古斯塔夫·克里姆特的《犹滴》（图7.7）中性欲与攻击性的交缠。我们看到一幅画所引发的情绪，本质上跟我们在日常生活中遇到其他事情所引发的情绪是一样的。因此，艺术带给我们的挑战是，要通过提出关于知觉和情绪的大量问题来为脑科学发展出新洞见，而这些问题是我们才刚开始考虑和对待的。特别是现在我们处在起始位置，去探索不同的情绪状态如何影响我们对具象艺术以及与之相对的抽象艺术的知觉。

尽管我们才刚开始理解大脑如何影响我们对艺术的知觉和享受，但是我们确实知道我们对抽象艺术的反应明显不同于对具象艺术，我们还知道了抽象艺术为什么能够取得如此大的成功。通过把图像还原为形式、线条、色彩或光线，抽象艺术更倚重于自上而下的加工过程，因而也就更倚重于我们的情绪、想象力和创造力。对于艺术中自上而下的知觉所扮演的角色以及观看者的创造力这些问题，脑科学都为我们提供了发展新洞

见的潜力。

在了解了有关自上而下加工过程的生物学还原主义策略之后，现在让我们转向艺术，这一领域也在有意无意地以各种不同方式运用了还原主义策略。①

① 本章主要内容在作者的自传《追寻记忆的痕迹》一书中有更为详细深入的讲述，感兴趣的读者不妨一读。

瓦西里·康定斯基，《作曲 5 号》，1911 年

　　康定斯基毕生对科学持有浓烈兴趣。他早年关注物理学的新进展，正是贝克勒尔发现的天然放射性和卢瑟福提出的原子模型，粉碎了他对可触摸的物质世界所具有的"真实性"这一信念，进而认为艺术应该关注精神性而非物质性，这一探索过程的成果就是《作曲 5 号》——通常被认为是西方艺术史上第一幅纯粹的抽象画，画面中没有再现任何具象物质。第一次世界大战的爆发迫使他从德国返回俄国，这一时期他的抽象绘画由自由形式转向各种几何形状的组合，反映出他对几何学的兴趣。到了晚年，他又表现出对生物学的兴趣，亲自通过显微镜观察微生物和昆虫，他的抽象绘画中出现了许多造型独特的生物形态。

5

抽象艺术初兴时的还原主义

如同脑科学家能够采用还原主义方法来专注于学习和记忆的简单形式，并描绘视知觉的加工过程，艺术家也能够采用还原主义方法来专注于形式、线条、色彩或光线。在最具整体主义的形式之中，还原主义使得艺术家的创作能够从具象转向抽象，也就是不存在具象。接下来几章探讨的艺术家就专注于艺术的一个或多个成分，让我们首先从透纳、克劳德·莫奈、阿诺德·勋伯格和瓦西里·康定斯基讲起。

透纳与向抽象艺术的转型

透纳是最早采取简化细节的方式从具象转向抽象的艺术家之一，他属于英国最伟大的艺术家之列（图 5.1）。透纳生于 1775 年，年轻时跟随几位建筑师工作，他早年的许多草图都是建筑透视的习作。他年仅 14 岁就进入了皇家艺术院[①]的学校学

① 皇家艺术院（Royal Academy of Arts）常被误译成"皇家艺术学院"，但它并非一般意义上的学校，而是作为英国艺术界的权威机构，促进艺术发展、举办著名的夏季展览，并提供小规模的专业教育。

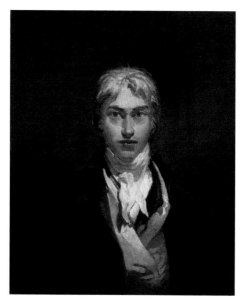

图 5.1 约瑟夫·马洛德·威廉·透纳（1775—1851 年）

习，一年后他的画获准参加夏季展览。一开始他画的是风景和海景，如今他被公认为对于将风景画提升到跟历史画同等重要地位作出最大贡献的艺术家。

透纳是海景画大师，能够在史诗级的画幅上通过无尽的细节呈现自然界的面貌。在其职业生涯早期的 1803 年，他画了《加莱码头》（图 5.2）。这是一幅令人钦佩的写实主义绘画，描绘了汹涌大海上的几艘船只。透纳在其中戏剧性地使用了光线、阴影和透视，并且非常注重细节的表现，如被风拉直的船帆、风暴乌云映衬下的白海鸥等。波浪、云、地平线、船、帆和人全都表现得很清晰。

四十年后的 1842 年，透纳已近古稀之年，他在《暴风雪》（图 5.3）中表现了相似的主题。在此七年前，他游历了欧洲大

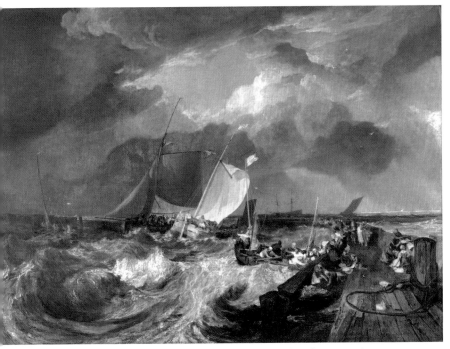

图 5.2 透纳，《加莱码头：一艘抵港的英国邮轮》，1803 年

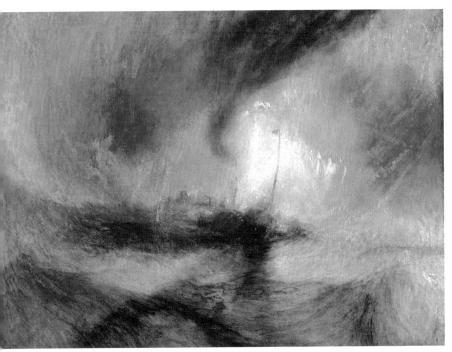

图 5.3 透纳，《暴风雪：蒸汽船驶离港口》，1842 年

陆，访问了德国、丹麦、荷兰和波希米亚①。之后不久，他去了意大利并访问了威尼斯。每到一国，他都研究光和水体中升起的雾气如何影响了视觉场景。

在《暴风雪》中，具象元素被简化到几乎不存在。清晰描绘的云、天空和波浪已经一去不复返；船仅仅是通过桅杆的线条而提示其存在。大海与天空之间的界限几乎无法察觉，但观众能感受到高悬着的大量海水、被狂风暴雨猛烈冲击着的船只，以及呈螺旋状排布的强烈的明与暗。透纳并没有使用什么清晰的形式，就表现出了自然界排山倒海的运动所蕴含的能量，观众被此画所唤起的情绪反应甚至比《加莱码头》更为强烈。英国文学评论家、哲学家兼画家威廉·哈兹里特非常钦佩透纳，称《暴风雪》"气象万千""全然无形"。

就在透纳创作引人瞩目的《暴风雪》的同时，摄影术开始彻底改变我们捕捉世界景象的能力以及将景象呈现在某个二维平面上的能力。在文艺复兴时期，西方绘画逐渐演变为对这个世界更为写实主义的描绘。从乔托到古斯塔夫·库尔贝，艺术家的技艺通常是根据其创造现实幻象的能力，也即在二维画布上表现三维世界的能力来衡量的。

1877年，一张奔马的照片向观众展示了绘画难以企及的对现实的描绘，照片显示马在腾空的一瞬间四蹄都是离地的。②于是这两种艺术形式开始了对话，在对大千世界的描绘中，绘画不再占据恩斯特·贡布里希所称的"独特生态位"。由此引发了艺术家对可替代生态位的寻找，其中之一就是转向更加抽象的

① 波希米亚是现在捷克共和国的一部分，在历史语境中常指代整个捷克。
② 在此之前，人们一直在争论马腾空时是否四蹄都离地了，而这一点仅凭肉眼是无法判断的，画家也就不可能在画布上如实地表现马腾空时的姿态。

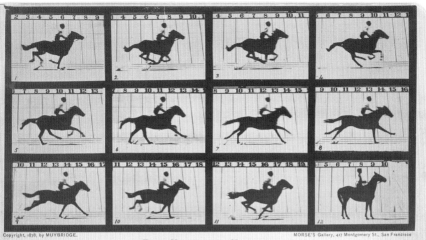

埃德沃德·迈布里奇，《运动中的马》，1878年

表达。

　　与此同时，阿尔伯特·爱因斯坦于1905年首次发表的相对论，开始在公共媒体上得到讨论。相对论挑战了空间和时间的绝对概念，最终对公众思维产生了强烈影响。拿一点来说，它鼓励艺术家质疑对具象艺术的传统看法。既然现实可能不再像它看上去的那样明确，为什么绘画还需要忠实地描绘这个世界呢？为了表达自我，我们是否需要如实地描绘自然？音乐是一种能深深打动我们的非凡艺术形式，但作曲家并不觉得必须要复制自然界里听到的声音。这些自我质疑最终使得艺术家进行了扩展观众体验的实验，这些实验是19世纪的摄影（以及绘画）都做不到的。

　　透纳是最早一批把绘画从"乏味的模仿活动"中解放出来的艺术家，他在相对论发表之前就已经这样做了。他通过用一种新方式处理颜料而实现了自主性，这种方式就是使用更透明的油并运用色彩制造闪烁的效果，以此形成几乎纯净的光线。

这两种技法都促进了他转向抽象。重要的是，透纳的作品表明，从一幅画中移除具象元素并不会让观看者失去对这幅画的联想能力。事实上，正如我们将要看到的，抽象艺术对观看者联想能力的激发，有助于增强它的表现力。

莫奈与印象主义

在具象艺术转向抽象艺术的稍后进程中，法国画家克劳德·莫奈（图5.4）对复杂性进行了与透纳类似的简化。在职业生涯的早期，莫奈画了一系列表现公园里午餐场景的具象画作，比如1865年的《草地上的午餐》（图5.5）。这些画作挑战了爱德华·马奈早前的同名画作，又与之形成互补。在马奈的那幅画中，一名裸体女子正在公园里与两名身着全装的男子随意地共进午餐。马奈赋予了这幅画解放和挑衅的意味，而许多观众觉得它着实令人震惊。

莫奈的画比马奈的画更为传统，但它们捕捉画中人物动作的方式却非常出色。在1865年的《草地上的午餐》中，莫奈描绘了一个站立的女子正在整理头发，旁边是一个伸出左臂的男子，还有一个坐着的女子在摆放午餐用的盘子。男子的左臂与坐着的女子的左臂之间形成了视觉上的连续性，引导我们的眼睛围着这幅大尺寸的精彩画作打转，而这种尺寸通常是专门用于历史画的。[①]

完成这些画作后不久，莫奈在1870年到1880年间和皮埃

① 莫奈的这幅《草地上的午餐》原始尺寸约是4米乘6米，但迫于经济压力，他将未完成的作品交给房东抵房租，等到赎回来时画布已经有些发霉，于是莫奈将原画裁剪成了三部分，其中两部分收藏于巴黎奥赛博物馆，第三部分现已丢失。另外，有一幅构图完整的油画草图收藏于莫斯科普希金博物馆。

图 5.4 克劳德·莫奈（1840—1926 年）

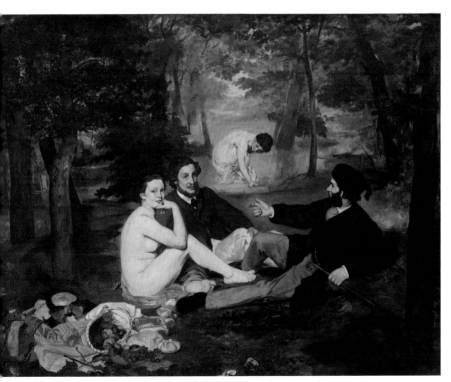

爱德华·马奈，《草地上的午餐》，1863 年

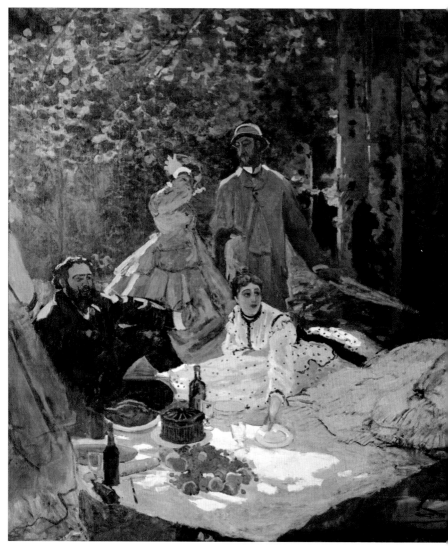

图 5.5 克劳德·莫奈，《草地上的午餐》（右边部分），1865—1866 年

尔－奥古斯特·雷诺阿、阿尔弗雷德·西斯莱、弗雷德里克·巴齐耶一道发起了一场现代画家运动，参加这场运动的还包括卡米耶·毕沙罗、保罗·塞尚和阿尔芒德·吉约曼。这个团体强调在户外作画，捕捉在一天当中不断变化的光线性质，并且使用纯色、模糊轮廓、平整图像——这是朝向抽象艺术发展的三个早期步骤。源自莫奈画作《日出印象》（图5.6）的"印象主义"一词被用来称呼这场运动，该术语表达了自然景象带给画家的感受以及这些画作带给观看者的感受。

《日出印象》描绘的是勒阿弗尔港日出时的朦胧景象，松散的笔触旨在让观众感受那个场景，而不是忠实逼真地进行描绘。巴黎某份报纸的评论家路易斯·勒罗伊带有讽刺意味地评论了这幅看上去未完成的作品，声称"处于草创阶段的壁纸都要比这幅海景画的完成度高"（Rewald 1973）。莫奈和其他印象主义者部分是受到透纳的影响，他们自由地用笔刷的色彩而不是线条和轮廓来构建他们的画作。因此，印象主义艺术总体上极大地影响了抽象艺术的出现。

莫奈又继续创作了其他几个"系列"，这些画作描绘了一天当中不同时间的干草垛和大教堂，以阐明一幅具象图像如何随着不同的光线条件而变化。他使用的调色板上只有几种直接从颜料管里挤出来的新型合成颜料，再在画布上混合颜色。

1896年，莫奈开始出现白内障，这损害了他的视力。正是在这种背景下，他画了他的最后一个系列，也是他最广为人知的250幅以睡莲为主题的油画。这些作品绘制于1890年至1920年间他位于吉维尼的家中，他在这个家里建造了一座日本木桥和一个睡莲花园。随着时间的推移，这些画作开始逐渐运用更抽象的元素（图5.7），鼓励观众伴着沉思去观看和研究。我们

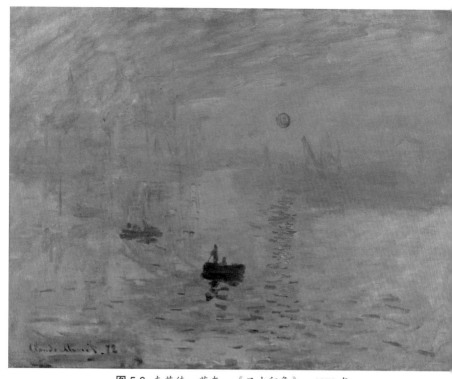

图 5.6 克劳德·莫奈，《日出印象》，1872 年

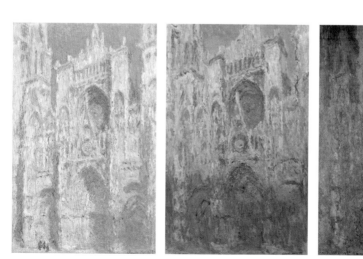

克劳德·莫奈，《鲁昂大教堂》系列，1892—1894 年

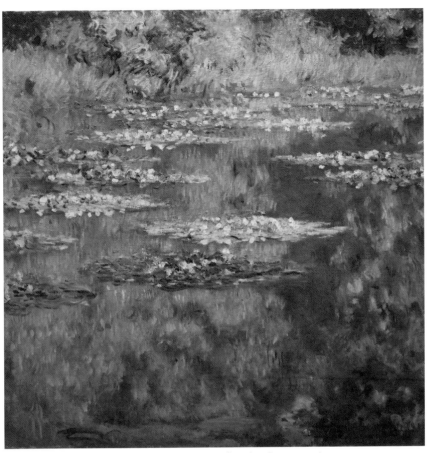

图 5.7 克劳德·莫奈,《睡莲池》,1904 年

不知道莫奈的视觉受损是否对他的画作造成了影响,但这很可能导致了他对细节的简化。1923 年,他在寄给朋友伯恩海姆–约奈 [1] 的信中写道:"我的视力不好,让我看什么都像是在一片雾气中。它们看上去全都非常漂亮。"

1918 年 11 月 12 日,第一次世界大战的停战协议签署后的第二天,莫奈受托给法国政府创作了一套大型画作,作为"和平

[1] "伯恩海姆–约奈"是当时巴黎著名的伯恩海姆–约奈画廊的老板两兄弟的姓,这封信不确定到底是寄给其中哪一位的,落款日期应为 1922 年 8 月 11 日。

的纪念碑"。1926年，就在86岁的莫奈去世后不久，法国政府在巴黎卢浮宫附近的橘园美术馆建造了两间椭圆形展厅，作为8幅睡莲壁画的永久之家。

两间展厅里设有供观众观看和沉思的座位，几乎总是充满了被画作粗犷的笔触、鲜亮的色彩和丰富的纹理吸引的人们。大多数壁画中没有出现天空，只有无垠的睡莲池。这些引人注目的作品充满了多义性和美感。我们在画中可以看到，艺术史从艺术家与其所画主题之间的对话开始转向艺术家与画布之间的对话。当我们谈到杰克逊·波洛克时，还会回到这个对话。

如同透纳的画作那样，在莫奈的画作里我们可以看到转向抽象艺术的运动自有其魔力，而且它可以比具象艺术更具启发性。

勋伯格、康定斯基与第一批真正的抽象画

随着艺术家开始转向抽象艺术，他们也开始看到他们的艺术与音乐之间的类比。虽然音乐没有具体内容，并且使用了抽象的声音元素和时间分割，但它却能深深打动我们。那么，为何图画艺术必须有具体内容？法国诗人查尔斯·波德莱尔提出了这个问题，他开创了一种新式散文诗，并撰写了著名的诗集《恶之花》，其中描述了美在现代生活中不断变化的本质。波德莱尔认为，即使我们的每一种感官都只对一定范围内的刺激作出反应，所有这些感受也都在更深的美学层面上相互联系。由于真正的抽象绘画最早是由抽象音乐的先驱阿诺德·勋伯格实现的，这一点就显得特别有趣。

现代艺术史中一个经常重复出现的故事是：俄国画家兼艺术理论家瓦西里·康定斯基（1866—1944年）试图放弃具象绘

画，但直到 1911 年 1 月 1 日他才彻底放弃。那一天①，在慕尼黑举行的一场新年音乐会上，他首次听到了勋伯格创作于 1906 年的《第二弦乐四重奏》以及创作于 1909 年的作品 11 号《三首钢琴曲》。作曲家勋伯格（1874—1951 年）以创立第二维也纳乐派②而著称于世，他引入了一种新的和声概念，它没有中心调，只有音色和音调的变化。

　　这种被称为**无调性**的革命性作曲形式让康定斯基兴奋不已。它表明一个人可以拒绝一种艺术传统——古典音乐中心调的观念——并创造一种更抽象的形式。接下来，康定斯基逐渐摆脱了表征自然界的绘画传统，放弃了绘画中最后的具象遗存。在《穆尔瑙的教堂 1 号》（图 5.8）中，他使用了鲜亮的色彩，但教堂的轮廓却变得模糊不清。1911 年，他创作了《作曲 5 号的草图》（图 5.9），这幅作品完全不涉及自然界（直到那时，自然界还是艺术的中心焦点）或任何可识别的物体。艺术界通常认为它是第一幅抽象绘画，是西方艺术经典中的一幅历史性作品。③

　　康定斯基对抽象艺术的拥抱绝不会减少他画作的魔力或者观众的投入。事实上，跟《穆尔瑙的教堂 1 号》中的具象元素相比，《作曲 5 号的草图》中的抽象元素对观众的眼睛和心智提出了更大的挑战，并且对观众的想象力提出了更高的要求。

　　有两种主流视觉艺术风格对康定斯基产生了影响：印象主义和立体主义。印象主义者意识到他们不需要精确地表征自己

① 此处说法有误，这场音乐会实际上是在 1 月 2 日举行的。
② 有别于 18 世纪后期以海顿、莫扎特和贝多芬为代表的维也纳古典乐派。
③ 此处说法有误，被艺术界视作第一幅抽象绘画的应该是《作曲 5 号》（见第三部分开头的跨页大图）。《作曲 5 号的草图》实为康定斯基创作《作曲 5 号》之前构思的半成品，读者可自行比较两幅画的差别。由于康定斯基的这些作品直接借鉴了音乐中作曲的概念，所以"composition"翻译成"作曲"而非"构成 / 构图"。

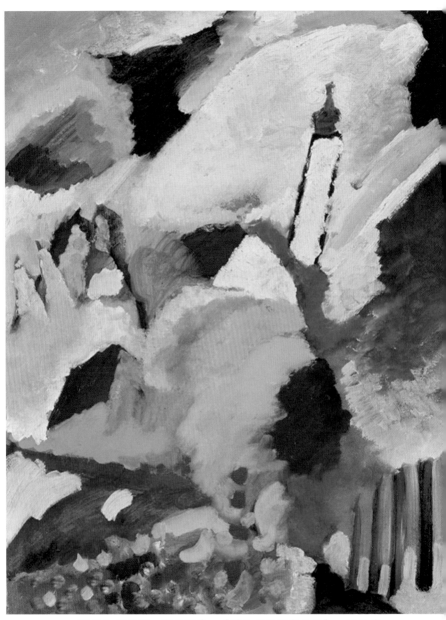

图 5.8 瓦西里·康定斯基，《穆尔瑙的教堂 1 号》，1910 年

图 5.9 瓦西里·康定斯基，《作曲 5 号的草图》，1911 年

费尔南·莱热，《森林里的裸体》，1909 年

所看到的；相反，他们要传达的是自己的感受和心境。从费尔南·莱热的《森林里的裸体》（1909年）和乔治·布拉克的《静物与节拍器》（1909年）开始，立体主义者进一步实践了这一观念（Braun and Rabinow 2014）。与塞尚一样，莱热和布拉克消除了画作中的透视，并经常从不同的视点描绘相同的图像。作为抽象艺术的概念性先驱，康定斯基是第一位用色彩、符号和象征来表现抽象形式的艺术家。他直觉地认识到，观看者会把符号、象征和色彩与他们记忆中的图像、想法、事件和情绪进行联结。

受到塞尚作品和立体主义作品的启发，康定斯基在1910年写了一部极具先见之明的论著，名为《艺术中的精神》。他接着在1926年写了第二本书《点·线·面》。在这些书中，他指出画家可以通过强调线条、色彩和光线来让艺术元素变得更客观，从而有助于系统化地表现抽象艺术。此外，他的著作也为抽象艺术提供了哲学基础。康定斯基认为，绘画艺术与音乐一样不需要表征客体：人类精神和灵魂的崇高面只能通过抽象艺术加以表达。就像音乐打动听众的心那样，绘画中的形式和色彩也应该打动观众的心。

抽象艺术史中一个鲜为人知的事实是：音乐界的伟大创新者勋伯格实际上比康定斯基早一年达成了抽象画的创新（Kallir 1984；Kandel 2012）。不过，康定斯基和其他先驱是通过风景画创作转向抽象艺术的，而才华横溢的原创性画家勋伯格则通过肖像画创作走向了抽象艺术，后一种创新方式直到20世纪中期才在威廉·德·库宁的作品中再次得见。

1909年，勋伯格以一幅表现主义风格的自画像（图5.10）开始了绘画创作，并迅速转向了创作更抽象的版本，他称之为

图 5.10 阿诺德·勋伯格，《自画像》，1910 年

"幻象"（图 5.11—图 5.13）。创作于 1910 年的《红色凝视》（图 5.12）和《思考》（图 5.13）给试图理解勋伯格创作意图的观众提出了挑战，观众对画作的理解在很大程度上必须取决于他们自己的想象力。这种还原主义方法在蒙德里安、德·库宁、波洛克、马克·罗斯科和莫里斯·路易斯的作品中发展得更加抽象和系统化。他们的画作在与观看者的互动中会变得更有趣，而不是更无趣。

图 5.11 阿诺德·勋伯格，《凝视》，约 1910 年

图 5.12 阿诺德·勋伯格,《红色凝视》,1910 年

图 5.13 阿诺德·勋伯格,《思考》,约 1910 年

6

蒙德里安与具象画的激进还原

荷兰画家皮特·蒙德里安也许是早期抽象艺术家中最激进的还原主义者，他是第一位用纯粹的线条和色彩来创作图像的艺术家。1892年，20岁的蒙德里安进入了阿姆斯特丹美术学院。第二年，他举办了他的第一次展览。蒙德里安后来搬到了巴黎，但他于1938年离开，在伦敦短暂停留后于1940年搬到了纽约。在那里，他遇到了纽约画派的艺术家。

跟透纳、阿诺德·勋伯格和瓦西里·康定斯基一样，蒙德里安（图6.1）最初也是一位具象画家。受荷兰最著名的现代画家文森特·凡·高的影响，他画过风景、农场和风车。他的技艺在他上乘的早期画作中表现得很突出，如1907年创作的《盖因的风车磨坊》（图6.2）和1908年创作的《奥勒附近的森林》（图6.3）。

1911年，在阿姆斯特丹看过巴勃罗·毕加索和乔治·布拉克的立体主义作品展后，蒙德里安搬到了巴黎。在那里，他开始以分析性立体主义风格创作（Blotkamp 1944）。像毕加索和布拉克一样，蒙德里安探索了保罗·塞尚富有影响力的观念。塞尚认为所有的自然形式都可以简化为立方体、圆锥体和球体

图 6.1　皮特·蒙德里安（1872—1944 年）

图 6.2　皮特·蒙德里安，《盖因的风车磨坊》，1907—1908 年

图 6.3 皮特·蒙德里安,《奥勒附近的森林》, 1908 年

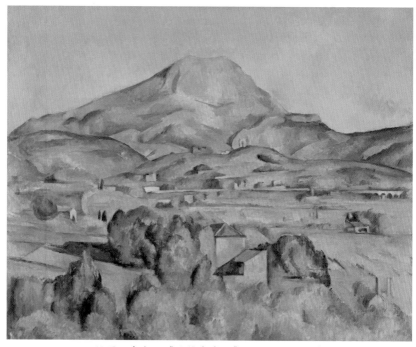

保罗·塞尚,《圣维克多山》, 1892—1895 年

三种基本形体，这对分析性立体主义者产生了极大的影响（Loran 2006；Kandel 2014）。蒙德里安注意到分析性立体主义中的造型元素，并开始回应立体主义者对几何形状和连锁平面的运用。他将一个特定的物体（比如树）简化为几条线，然后将这些线与周围的空间相连（图6.4），从而将树枝与周围环境交织在一起。不过，立体主义作品是在复杂支离的空间里用简单的形状进行演绎，而蒙德里安的艺术则更为简化，他将具象物体提炼出最基本的形式，完全消除了透视感。

在寻找形式的普遍性的过程中，蒙德里安发展出完全由直线和极少色彩构成的非表征性图画（图6.5）。通过这种方式，他系统性地成功发展出一种基于简单几何形式的新艺术语言，这些几何形式有其自身的含义，并不涉及自然界中的特定形式。矛盾的是，蒙德里安使用这种还原主义方法来保存某种他认为是驾驭自然和宇宙的神秘能量的本质。他构建了对图像本质的感知并将这种感知从内容中解放出来，他这样做使得观众能够构建他们自己对这幅图像的感知。

1959年，脑科学家发现了蒙德里安还原主义语言的一个重要生物学基础。先后在约翰霍普金斯大学和哈佛大学工作的戴维·休伯尔和托尔斯滕·维泽尔，发现大脑初级视觉皮层中的每个神经细胞都对具有特定朝向（无论是垂直、水平还是倾斜）的简单线条和边缘作出反应（图 6.6）。这些线条是形式和轮廓的构件。最终，大脑的高级区域将这些边缘和角度组合成几何形状，这反过来成为大脑中图像的表征形式。

泽基这样描述这些生理学发现：

图6.4 皮特·蒙德里安，《树》，1912年

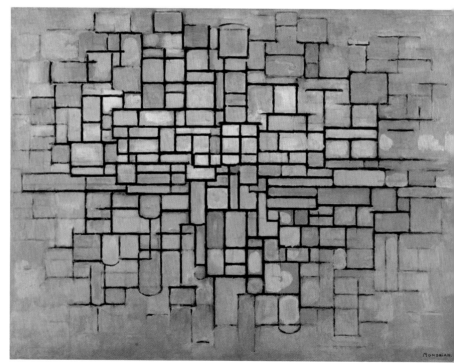

图6.5 皮特·蒙德里安，《构图2号，线条与色彩》，1913年

从某种意义上说，我们的求索和结论与蒙德里安及其他人的求索和结论并无二致。蒙德里安认为，普遍形式——所有其他更复杂形式的构成者——是直线；生理学家认为，那些对至少被某些艺术家认为是普遍形式的直线作出特异性反应的细胞，正是那些允许神经系统表征更复杂形式的构件的组成细胞。我很难相信视觉皮层的生理机制与艺术家创作之间的关系是纯属偶然的。（Zeki 1999，《内部视觉》第113页）

图6.6 初级视觉皮层中的神经元选择性地响应与其感受野的特定朝向相对应的线段。比如这个细胞对两端指向10点和4点钟方向（虚线轮廓）的斜线的反应最为剧烈。这种选择性是大脑分析物体形式的第一步。

休伯尔和维泽尔所发现的细胞对具有特定朝向的线性刺激作出反应，可能部分解释了我们对蒙德里安作品的反应，但它并没有解释为什么艺术家专注于水平线和垂直线而忽略了斜线。蒙德里安的竖线和横线代表了两种相反的生命力：正与负、动与静、阳与阴。这种还原主义的视角反映在他作品的演变中。或许蒙德里安也朦胧地意识到，通过忽略某些特定角度而只关注其他角度，他可能会激起观看者对这种忽略处理的好奇心和想象力。

正如洛克菲勒大学的查尔斯·吉尔伯特（Personal Communication）所指出的，蒙德里安的线性绘画可能需要中级视觉加工过程的参与，这种加工发生在初级视觉皮层中。我们已经知道，中级视觉加工过程通过确定哪些平面和边界属于物体、哪些属于背景来分析物体的形状，这是产生统一视野的第一步（Gilbert 2013）。蒙德里安的画作也受到观看者自上而下的加工，在这一过程中观看者将其与他们以往有关其他艺术品和其他艺术家的经验进行结合。

线条在许多追随蒙德里安的现代艺术家的作品中都扮演着突出角色，包括弗雷德·桑德贝克、巴尼特·纽曼，以及程度稍弱一些的埃尔斯沃思·凯利和阿德·赖因哈特。他们对线条的强调与其说是源于艺术家对几何学的兴趣或知识，不如说是源于他们追随塞尚的不懈努力，将视觉世界的复杂形式简化成它们的基本要素，由此推断出形式的本质以及大脑用来规定形式的规则，正如文艺复兴时期艺术家对透视的追求。

从20世纪20年代末到1944年去世，蒙德里安在他晚期的作品中对色彩也采取了同样激进的还原主义处理。他将调色板简化为三原色，即红色、黄色和蓝色，并涂抹在由黑色竖线和

图 6.7　皮特·蒙德里安，《红、蓝、黄、黑的构图 3 号》，1929 年

横线划分的白色画布上（图 6.7 和图 6.8）。在这些晚期画作中，艺术家对形式和色彩的简化创造出一种运动感。这可能在《百老汇布吉伍吉》（图 6.8）中感受最为明显。看着这幅画，我们几乎可以感受到布吉伍吉[①]的拍子；我们的眼睛被迫在画布上游移，从一个红色、蓝色或黄色的色块移动到另一个色块。正如罗伯塔·史密斯（2015）所指出的，蒙德里安色彩画的脉动性——它的整体性——预示了我们在杰克逊·波洛克的滴画中持

① 20 世纪 20 年代到 40 年代在美国流行的一种布鲁斯音乐风格，通常是由钢琴来演奏。

图 6.8 皮特·蒙德里安，《百老汇布吉伍吉》，1942—1943 年

续感受到的惊喜和运动。

虽然蒙德里安继续定期地创作具象画，但他觉得使用基本的形式和色彩让他能够表达自己的理想，即所有艺术中固有的普遍和谐。他相信，他对现代艺术的精神愿景将超越文化上的分歧成为一种通用的国际语言，这种语言所基于的是纯粹的三原色、形式的平面性和画布上的动态张力。

到 20 世纪 20 年代早期，蒙德里安已经将他的艺术和精神兴趣融合成一种理论（以《绘画艺术中的新造型主义》为题发

表），这标志着他与表征性绘画的彻底决裂。他对自己作品的描述可以视作艺术中还原主义方法的普遍宣言：

> 我在平面上构建线条与色彩的组合，以最充分的意识来表达普遍美。自然界（或者说，我所看到的自然界）激励着我，让我像任何一个画家一样处于一种情绪状态，以便产生一种冲动来创作，但我希望尽可能地接近真相，并将其中的一切抽象化，直到我抓住万事万物的根基（仍然只是其外部根基！）。（Mondrian 1914）

7

纽约画派的代表人物

纽约画派的艺术家风格多样，但他们都有兴趣发展一种新的抽象形式，并用这种形式创作出能让观看者产生强烈情感表达的艺术品。其中，许多艺术家都受到了超现实主义理念的启发，认为艺术应该来自无意识的心灵。

这种新艺术——抽象表现主义——的领路者是威廉·德·库宁、杰克逊·波洛克和马克·罗斯科。尽管他们都把具象艺术远远抛在了身后，但这些艺术家中的每一位都是从创作具象艺术开始其职业生涯的，并且都从这段经历中学到了很多东西。反过来看，我们作为观众，通过观察这些画家中的每一位如何以一种独特且通常是精心选择的方式铺就其从具象通往抽象的创作道路，会学到许多在艺术中应用还原主义方法的知识。

艺术批评家克莱门特·格林伯格（1961，1962）将抽象表现主义画家分为两类：一类是姿势画家，如德·库宁和波洛克，一类是色域画家，如罗斯科、莫里斯·路易斯和巴尼特·纽曼。然而，正如艺术史学家罗伯特·罗森布鲁姆（1961）所指出的，这种区分并不像这些艺术家对崇高的共同追求那般重要。

跟皮特·蒙德里安一样，姿势画家在他们的艺术创作和对具

象艺术的放弃方面都进行过深入探索。从这个意义上说，德·库宁和波洛克也是还原主义者。但与蒙德里安或色域画家不同的是：德·库宁和波洛克的成品往往相当复杂，他们把对具象的简化与丰富的绘画背景结合在了一起。

德·库宁与具象艺术的简化

　　威廉·德·库宁（图7.1）1904年生于荷兰，1926年定居美国。他早年在鹿特丹美术与技术学院①进行了八年的艺术训练。因此，与纽约画派的其他创始人不同，他为美国现代艺术注入了现代欧洲的感性。

图7.1　威廉·德·库宁（1904—1997年）

① 该校于1998年更名为"威廉·德·库宁学院"。

1940年，德·库宁开始创作具象绘画，所画的主要是女性形象，其手法结合了表现主义和抽象倾向，如《坐着的女子》（图7.2）所示。20世纪40年代末50年代初，他的作品变得愈加抽象，他将女性形象——这是他艺术想象的一个持续焦点——简化成抽象的几何形状，如《粉红色天使》（图7.3）所示。

德·库宁有两幅画在这一时期具有重要意义：《挖掘》（图7.4）和《女人1号》（图7.5）。创作于1950年的《挖掘》被公认为20世纪最重要的画作之一。德·库宁的传记作者马克·史蒂文斯和安娜琳·斯旺（2004）说他陷入了"美国世纪"的兴奋之中，觉得自己需要抓住这个时代。他们写道：

> 《挖掘》首要的是对欲望的挖掘。躯体总是萦绕在颜料中，令人回味，但却永远无法在眼中长时间保持其形态：肉体永远无法被完全占据。任何对躯体更为确定性的描绘都会削弱躯体的动感，比如手的抚摸或心脏的跳跃，这也是欲望的重要部分。

几十年来，欧洲的绘画艺术都在保守的古典主义和冲动的表现主义之间、在理性和非理性之间徘徊。特别是，它在立体主义和超现实主义之间摇摆不定。在德·库宁的圈子里，立体主义不仅代表了一种组织空间的特定方式，而且代表了创作一幅具有良好结构的图画的责任。德·库宁敏锐地意识到欧洲传统对他的影响，同时作为一名画家，他对立体主义者和超现实主义者的造诣都很敏感。立体主义者代表了一种可以追溯到塞尚的传统，超现实主义者则在他们的私人梦境里而非对过去的

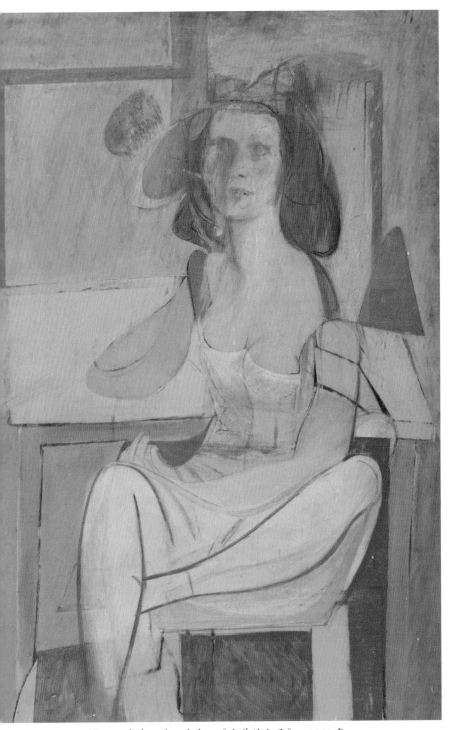

图 7.2 威廉·德·库宁，《坐着的女子》，1940 年

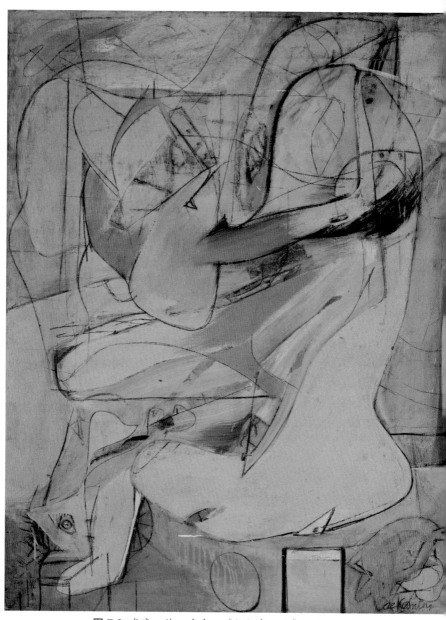

图 7.3 威廉·德·库宁，《粉红色天使》，约 1945 年

图 7.4 威廉·德·库宁，《挖掘》，1950 年

坚持中找到了自己的权威。

在《挖掘》中，德·库宁实现了对这两个自称真理的现代观念的权威性综合。他那强大而平衡的风格将立体主义对结构的严谨分离与超现实主义的个人驱力和自发性结合在了一起。艺术史上，鲜有画作像《挖掘》这样表达出对历史、秩序和传统的尊重，同时还颂扬了现代的自发性。此外，正如佩佩·卡梅尔（Personal Communication）所指出的，德·库宁在《挖掘》中让形状加倍、重复出现，以便形成一致且全面的纹理图式，消除了我们在《粉红色天使》中看到的人物与背景之间的区分。

德·库宁对立体主义和超现实主义的综合体现出强烈的美国特色，在《挖掘》中表现为粗鲁和脉动：恐怕除了蒙德里安的《百老汇布吉伍吉》（图 6.8），再没有别的画作能以与之相当

的力度表现城市里的爵士切分音。富有节奏的线条引导着观众的眼睛以不同的速度浏览画作，跟随着动静交替、快速变换的躯体，以及勾连的笔触突然带来的开放空间和令人惊鸿一瞥的具象形式。色彩划过我们的眼睛转而消失不见，令人沉醉。《挖掘》是一幅个人即兴创作的作品，以伟大的抽象方式来表现纽约的现代生活。

德·库宁在20世纪50年代早期创作的第二幅重要画作《女人1号》（图7.5），显示他进入了一个新的具象艺术方向，画中所描绘的一个勾魂摄魄、丰腴健硕的女子带有抽象意味。《女人1号》的设定明显是一位当代美国女性，她带着露齿的微笑，穿着高跟鞋和黄色连衣裙；显然，她的形象至少部分基于玛丽莲·梦露（Gray 1984；参见 Stevens and Swan 2005）。根据艺术史学家维尔纳·斯皮思（2011, 8:68）的说法，《女人1号》所引起的轰动，只有围绕马奈的《奥林匹亚》的丑闻能与之相提并论，后者通过呈现一个并非理想化的而是直接面对观众搔首弄姿的女人，挑战了马奈所属时代的社会准则。

直到现在，《女人1号》仍被认为是艺术史上最令人焦虑和不安的女性形象之一。从小受到母亲虐待的德·库宁在这幅画中捕捉并塑造了一个永恒女性多维度的形象：生育力、母性、攻击性的性权力和野蛮性。她既是一个原始的大地母亲，又是一个蛇蝎美人。这个形象有着尖利的牙齿和硕大的眼睛，与她巨大的乳房形状相呼应，德·库宁由此创造了一个新的女性综合体。

将《女人1号》与现存最古老的生育雕塑（图7.6）及克里姆特对女性情色的现代视角（图7.7）进行比较会很有趣。"费尔斯洞穴的维纳斯"被认为是一位生育女神，这座雕像在大约公元前35000年由猛犸象的长牙雕刻而成。她没有面部，且表

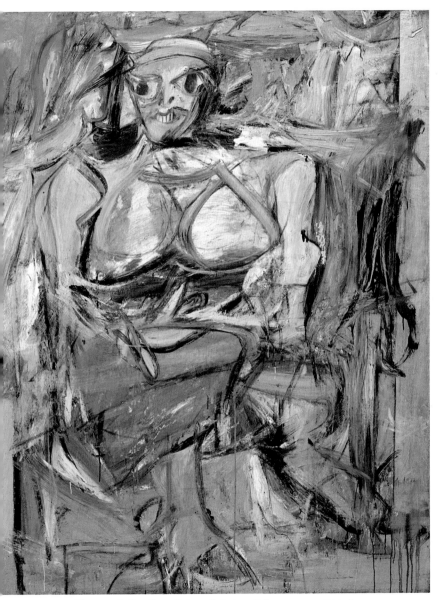

图 7.5 威廉·德·库宁，《女人 1 号》，1950—1952 年

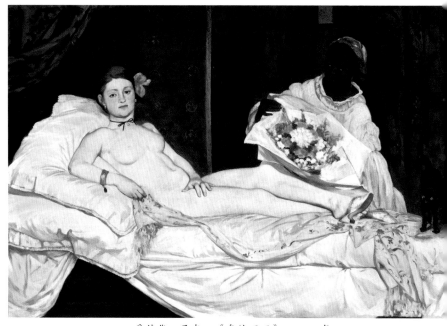

爱德华·马奈，《奥林匹亚》，1863 年

0 ▬▬ 1 cm

图 7.6 已知最古老的女性雕像，费尔斯洞穴的维纳斯，约公元前 35000 年

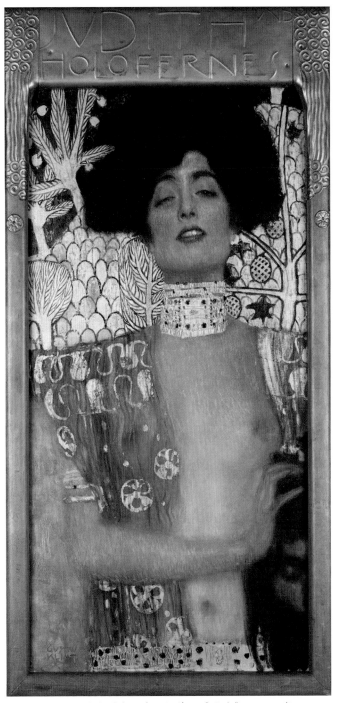

图 7.7　古斯塔夫·克里姆特，《犹滴》，1901 年

征了一个非常粗糙夸张的女性形象：她的外阴、乳房和腹部都很明显，表明她与生育和怀孕有着很强的联系。我们在《女人1号》中也看到了一些这样的夸张元素，但是"费尔斯洞穴的维纳斯"不具有德·库宁画作中所展现的攻击性和野蛮性。

在西方艺术中，情色与攻击性直到晚近才出现融合。我们在古斯塔夫·克里姆特1901年创作的诱惑而美丽的《犹滴》（图7.7）中清楚地看到了这一点。克里姆特描绘了这位犹太女英雄在性交后的恍惚状态中抚摸着荷罗孚尼的头颅，此前为了将她的同胞从他施加的围困中拯救出来，她先是给这位亚述将军灌酒，引诱他，然后将他斩首。克里姆特在他的全部作品中展示出女人像男人一样经历着从情色到攻击性的各种性爱情绪，并且显示出这些情绪经常混合在一起。尽管《犹滴》和《女人1号》之间存在着差异，但两者都表现出相当可观的性能量，尤为显著的是，画中所描绘的女人都露出了牙齿。

今天，脑科学家们正在研究克里姆特和德·库宁画作中的攻击性与性的融合。加州理工学院的戴维·安德森在研究情绪化行为的神经生物学机制时，发现了这些相互冲突的情绪状态的若干生物学基础（图7.8）。

我们已经知道，大脑中称为杏仁核的区域主管情绪，它还与下丘脑进行信息交流；下丘脑则包含控制本能行为（比如养育、喂食、交配、恐惧和战斗）的神经细胞（见第3章以及图3.5）。安德森在下丘脑中发现了一个核团或者说神经元簇，其中包含两个不同的神经元群：一个调控攻击行为，另一个调控交配行为（图7.8）。有大约20%的神经元位于两个群体之间的边界上，它们在交配或攻击期间都能被激活。这表明调控这两种行为的大脑环路是密切关联的（图7.9）。

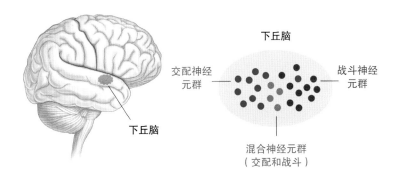

图 7.8　下丘脑包含两个相邻的神经元群，一个调控攻击行为（战斗），另一个调控交配行为。两个群体边界的一些神经元（混合神经元）能够分别被两种行为激活（基于 Anderson 2012 的数据）。

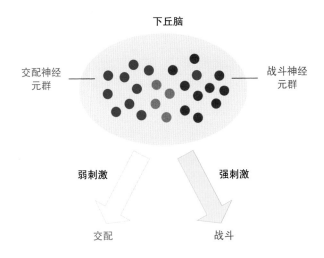

图 7.9　刺激的强度决定了哪些神经元群被激活，以及由此导致的动物行为。

交配和战斗这两种相互排斥的行为如何能由相同的神经元群来介导？安德森发现，差异取决于所施加刺激的强度。微弱的感官刺激，比如前戏，激活的是交配神经元群；而强烈的刺激信息，比如危险，激活的是战斗神经元群。

1952年，迈耶·夏皮罗访问了德·库宁的工作室，他说他在那里发现这位艺术家被《女人1号》搞得心烦意乱。德·库宁在画了一年半之后放弃了这幅画，当他把画从沙发底下拖出来向夏皮罗展示时，这位艺术史学家表达了高度的赞赏，并且以一种比较全面的方式对它进行了讨论。这让德·库宁意识到了这幅画的力量，他由此断定，自己这幅画不仅已经完成了，而且是一幅杰作（Solomon 1994）。《纽约客》的艺术批评家彼得·施杰尔达认为德·库宁是美国最伟大的画家，也是继巴勃罗·毕加索和亨利·马蒂斯之后20世纪最伟大的艺术家，他将夏皮罗的访问称为"史上最幸运的工作室访问"（Zilczer 2014）。

包括格林伯格在内的一些艺术批评家，认为德·库宁在《挖掘》中已经达到了新高度，但在《女人1号》中回归了具象形式从而背叛了抽象艺术。事实上，德·库宁在纽约画派中是独一无二的，他自由地从具象转到抽象还原主义，再转回去，还经常在一幅画中结合这两种技法。不过，到20世纪70年代，德·库宁的大部分作品都成了完全抽象的。

虽然一些艺术批评家认为《女人1号》显示出一种厌女症视角，但包括斯皮思在内的其他批评家则认为这幅画和德·库宁在20世纪50年代创作的其他女性题材画作表现了原型女性的特征：兼具原始性、奇异性、生育力和攻击性。基于这些原因，《女人1号》可以视为对抽象表现主义者的目的的一种视觉隐喻，其目的就是从混乱崩坏的旧世界中创造出一个新世界。

德·库宁的作品得到了罗森伯格的热烈支持，他将画布视为行动的舞台。在他看来，纽约画派的抽象表现主义代表了现代艺术中的一种断裂和不连续性。另一方面，格林伯格认为《女人1号》是当时最高级的画作之一，部分是因为德·库宁赋予了这幅画从人类造型中获得的雕塑轮廓的力量。所以，格林伯格认为《女人1号》是伟大的手艺人传统的一部分，这一传统包括达·芬奇、米开朗琪罗、拉斐尔、安格尔和毕加索等艺术家在内（Zilczer 2014）。

受到生于俄国、居于巴黎的犹太表现主义画家柴姆·苏丁（1893—1943年）的影响，德·库宁开始为他的抽象画添加纹理，使其表面具有更丰富的材质外观和雕塑品质，以唤起观看者的触觉敏感性。这种触觉质感在《女人1号》中表现得很明显，在他后来的画作中更加突出，比如《玛丽街道的两棵树……阿门！》（图7.10）和《无题10号》（图7.11）。它像是创造了一个额外的光源，从画作内部散发光芒。它还表明了抽象艺术对纹理的极度重视跟对色彩是同等的。对此，艺术史学家阿瑟·丹托（2001）引用德·库宁的话——继提香之后——说道："肉体是颜料不断改进的原因。"

尽管这些画作具有抽象性，但德·库宁后来坚持认为他对"抽象化"——去除具象并将画作简化成形式、线条或色彩——不感兴趣。确切地说，他之所以经常创作在其他人看来是抽象形式的作品，是因为简化具象使他能够在绘画中加入更多的情绪性和概念性成分，如愤怒、痛苦、爱情，还有他对空间的想法。

德·库宁还创造了一种新的构图方法，这种方法是波洛克最先发展出的行动绘画的变体。正如《无题10号》中的白色条纹（图7.11）所显示的那样，德·库宁改变了笔刷的"视觉"速

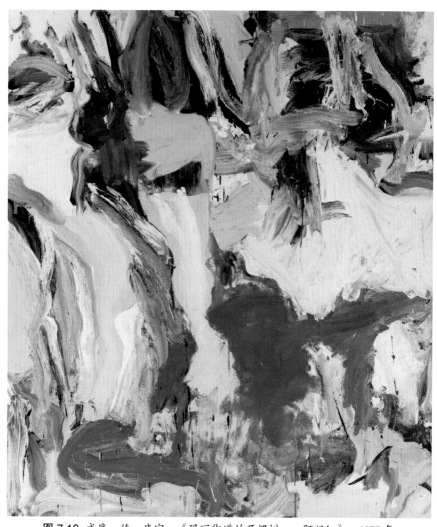

图 7.10 威廉·德·库宁，《玛丽街道的两棵树……阿门！》，1975 年

图 7.11 威廉·德·库宁，《无题 10 号》，1976 年

度，从而娴熟地引导观众的眼睛先以一种速度再以另一种速度来欣赏画作。所有这些方法都不涉及具象元素，但它们却富有唤起性，鼓励观众用眼睛和心智来探索画布的表面，感受其纹理，并参与到前景和背景交织而成的刺激性笔戏中。

在评估观众对艺术品中纹理的反应时，艺术史学家经常低估了大脑整合从不同感官接收信息的能力。正如我们已经知道的，视觉和触觉尤其存在相互关联。伯纳德·贝伦森或许是第一位提出以下观点的艺术史学家，他认为"绘画艺术中必不可少的（是）……激发我们对触觉值[①]的意识"，这样我们通过观看纹理和边缘所激起的触觉想象力，就如同触摸到画中所描绘的实际三维物体一样强烈（Berenson 1909）。他接着说道，体积、厚度和纹理等简化的形式元素是我们艺术审美享受的原则性要素。贝伦森所指的是通过错觉（比如添加阴影和缩短透视）产生的触觉敏感性。然而，当我们观看德·库宁或苏丁的画时，我们的视觉感受是通过颜料本身的三维表面转化为触感、压力感和抓握感的（参见 Hinojosa 2009）。因此，对视觉元素进行抽象处理，再结合其触觉吸引力，可以进一步丰富我们的审美反应。

波洛克与架上绘画的解体

德·库宁对绘画词汇的改变比20世纪的任何其他美国艺术家都要多，他甚至改变了绘画这一概念本身（Spies 2010）。但

① 触觉值（tactile values）这个术语最早就是贝伦森提出的，指的是一幅能产生三维错觉的具象画作中描绘的物体（及人像）激发观看者对该物体的重量、体积、纹理、质地等物理属性所产生的假想的触感。优秀的艺术家应该把作品所包含的"触觉值"这种特质传递给观看者。坎德尔将这一概念延用于缺乏三维错觉的平面性画作或抽象画作，它们激发观看者产生触感的不再是画中的物体，而是颜料本身。

图 7.12 杰克逊·波洛克（1912—1956 年）在其纽约州东汉普顿的斯普林斯工作室，1953 年 8 月 23 日

是，因为他从未完全抛弃具象艺术，所以甚至对德·库宁而言，是波洛克"真正做到了破冰"。事实证明，到目前为止，波洛克是他那一代人中个性最强的。正如德·库宁所说："每隔一段时间，就有一位画家必须要摧毁绘画。塞尚做到了。毕加索通过立体主义做到了。接着是波洛克做到了。他把我们对于一幅图画的想法全部破坏了。然后才会再次出现**新的**画作。"（Galenson 2009）

1912 年，杰克逊·波洛克（图 7.12）生于怀俄明州科迪市。1930 年，他搬到纽约市与身为艺术家的哥哥查尔斯一起生活。波洛克很快就开始与美国著名的地方主义画家托马斯·哈特·本顿一起工作，后者也是查尔斯的美术老师。

在他职业生涯的早期，波洛克与罗斯科和德·库宁一样，描绘的形象具有表现主义风格。在本顿的影响下，他的早期风

图 7.13 杰克逊·波洛克，《到西部去》，1934—1935 年

格呈现出旋涡模式，与透纳的风格有些相似（图 7.13；参见图 5.3）。但是 1939 年，波洛克在纽约现代艺术博物馆的一次展览中看到了毕加索的作品。毕加索的立体主义艺术实验刺激了波洛克开始进行自己的实验。在这一努力的过程中，他还受到了西班牙超现实主义画家兼雕塑家胡安·米罗以及墨西哥画家迭戈·里维拉的影响。

到 1940 年，波洛克已经转向了抽象绘画，其中只有残留的具象元素。这在《茶杯》（图 7.14）中表现得很明显，这幅画放弃了透视，在具象和抽象之间作出平衡。《茶杯》的美感和引人入胜可能源于这样一个事实：这幅画充满了有意义的符号（需要自上而下的视觉加工过程参与），这些符号也有意义地相互联系着。这幅画是纹理化的，但它有平坦的色彩区域和环状的黑色线条。

图 7.14 杰克逊·波洛克，《茶杯》，1946 年

　　通过这些抽象作品，波洛克获得了相当程度的认可，他继而在1947年至1950年间发展出一种革新了抽象艺术的绘画方法。他把画布从墙上拿下来放在地板上。他这样做，是跟随了西南部印第安土著沙画家的引导，他年幼时在怀俄明州就已经非常熟悉沙画家的传统作品了（Shlain 1993）。[①]在放弃了具象和传统的绘画方法之后，波洛克发展出了一种新的还原主义方法。他不仅使用刷子，而且使用棍子，将颜料倾倒和滴洒在画布上——可以说是在空气里作画。此外，他在画布四周移动，以便能够处理它的每个部分。最后，波洛克停止给他的画作命名，只给它们编号，这样观看者可以自由地形成他们对艺术品的看法而不会受到作品标题的误导。这种以绘画行为为重点的激进方法被恰当地称为**行动绘画**（图7.15和图7.16）。[②]

　　罗森伯格所提出的"行动绘画"这一术语传达了创作的过程（Rosenberg 1952）。波洛克认为，绘画行为有它自己的生命，他试图让它表现出来。"在地板上，"他说，"我更放松，我感觉离画更近，更像是画的一部分，因为这样我可以围着它走动，从画布的四边进行创作，真的就在画'中'了。"（Karmel 2002）波洛克的行动绘画是动态的，具有视觉上的复杂性，他的创作过程需要消耗很大的精力。

　　乍一看，在波洛克极其复杂的行动绘画中可能难以辨别出还原主义元素，但他实际上对还原主义作出了两点重要改进。

① 此处说法有误。波洛克不到一岁时全家就搬离了怀俄明州，他是在加州和亚利桑那州长大的。他对印第安土著艺术的了解则是得益于跟随做土地勘测员的父亲一同外出，在旷野中看到的史前岩石画对他有很大影响，而且亚利桑那州是纳瓦霍人的主要定居地，他们有创作沙画的传统。
② 作者所选的两幅作品并非波洛克行动绘画的代表作，未能充分反映其作品的艺术精髓，读者可参见第四部分开头的跨页大图《1949年第1号》。

图 7.15 杰克逊·波洛克，《构图 16 号》，1948 年

图 7.16 杰克逊·波洛克，《第 32 号》，1950 年

首先，他放弃了传统的构图：他的作品没有任何重点或可识别的部分。它们缺乏中心主题，并鼓励我们注意周围视野。这样一来，我们的眼睛就在不停地移动：我们的视线无法固定或专注于画布某处。这就是为什么我们认为行动绘画是动态的、充满活力的。其次，波洛克的行动绘画引发了格林伯格所说的架上绘画的"危机"："架上绘画，也就是挂在墙上的可移动图画，是西方的特有产物，在世界其他地方没有真正的对应物。……架上绘画使装饰性让位于戏剧性效果。它将一种盒状体错觉嵌入其后面的墙壁中，这个盒状体错觉与墙壁作为一个整体，形成了三维的外观。"（Greenberg 1948）

格林伯格接着指出，架上绘画的本质首先受到毕加索和阿尔弗雷德·西斯莱的挑战，像波洛克这样的艺术家则进一步摧毁了它。"自蒙德里安以来，"格林伯格写道，"还没有人把架上绘画驱逐得离画架如此之远。"在格林伯格看来，通过重复的累积，将具象图画分解成纯粹的纹理——显然是纯粹的感觉，来说明当代人的感受力中某种深刻的东西。

波洛克视滴画为艺术中的一种还原主义方法。通过放弃具象艺术，他觉得自己已经消除了他的无意识和创作过程所受到的束缚。正如弗洛伊德多年前所指出的，无意识的语言受到"初级加工"思维的支配，这种思维不同于有意识心智的次级加工思维，表现在它没有时间或空间感，并且易于接受矛盾和非理性。因此，在将有意识的形式简化到无意识动机的滴画技法的过程中，波洛克表现出了非凡的创造力和原创性。1998年纽约现代艺术博物馆举办了波洛克作品回顾展，策展人柯克·瓦恩多在随展览出版的图录中写道："波洛克一直被誉为一个伟大的消除者。……但是，就像最好的现代艺术一样，他的作品还具

有巨大的生成能力和再生能力。"（Varnedoe 1999, 245）

　　波洛克似乎已经直觉地认识到视觉大脑是一台模式识别装置。它专门从接收的输入信息中提取有意义的模式，即使输入信息非常嘈杂。这种心理现象被称为**空想性视错觉**（Pareidolia），即把模糊、随机的刺激信息知觉成是有意义的。达·芬奇在他的笔记本中提到了这种能力：

　　　　如果你看着任何沾有各种污渍或混有不同种类石头的墙壁，如果你还想就此创造出一些景象，你将能够从墙上看到类似于包含山川、岩石、树木、平原、宽阔的山谷和多姿的群山在内的各种不同景观。你还可以看到各种各样的战斗和快速运动的数字、奇怪的面部表情和古怪的服饰，以及无穷无尽的东西，接着你可以将它们简化成单独的和精心构造的形式。（Da Vinci 1923）

　　由此，波洛克的创作提出了一个深刻的问题：我们如何在随机性中施加秩序？这是卡尼曼和特沃斯基在他们合作的研究中广泛探讨过的问题（Kahneman and Tversky 1979；Tversky and Kahneman 1992）。2002 年，卡尼曼因此而获得诺贝尔经济学奖（特沃斯基已于 1996 年去世）。他们的研究表明，当面对一个具有低概率、接近随机性的选择时，我们自上而下的认知加工过程会对选择施加秩序，从而降低不确定性。这就是行动绘画的观看者通常所做的事——在随机泼洒的颜料中寻找一种模式。

　　波洛克的智力通常被描述为身体智力。他的第一个经销商

贝蒂·帕森斯用以下措辞谈到他：

> 杰克逊工作起来可以多么努力，并且如此优雅！我看着他，他就像一个舞者。他的画布铺在地板上，四周放着颜料罐，里面有棍子。他会抓住棍子不断地甩来甩去，他的运动中有着这样的节奏。……（他的构图）如此复杂，但他从来没有过分投入——总是处于完美的平衡状态。……对伟大的画家来说，最好的创作发生在艺术家迷失的时候……由别的什么东西接管了。当杰克逊迷失的时候，我觉得无意识接管了他，那真是太了不起了。（Potter 1985）

　　通过将一层颜料叠加在另一层之上，并将从管子里挤出的浓稠颜料施展到画布上，波洛克成功地创造出了一种触感（图 7.16）。这种纹理感觉通过交织和重叠的色线得到强化。在后来的绘画中，他还通过厚涂法来制造纹理，这种技法包括用刷子或刮刀涂抹厚厚的颜料。波洛克的笔触如此激动人心，他在纹理化的表面采用厚涂法，创造出了几乎三维的雕塑质感，这是文森特·凡·高引入艺术创作中的一种技巧。罗森伯格在他的文章《美国行动画家》中写道，波洛克通过将绘画转化为一系列行动，"消除了艺术与生活的界线"。

8

大脑如何加工和感知抽象画

　　像肖像画这样的具象艺术能够对我们造成深远影响的原因，是我们大脑的视觉系统具有强大的自下而上的机制，用于处理场景、物体，特别是面孔和表情。此外，我们之所以会对奥斯卡·柯克西卡或埃贡·席勒等表现主义艺术家所刻画的夸张面孔作出更强烈的反应，是因为较之于现实的面部特征，我们大脑中的面孔细胞倾向于对夸张的面部特征作出更强烈的反应。

　　那么，我们如何对抽象艺术作出反应呢？大脑中的什么机制使得我们能够加工和感知那些图像已经极度简化（如果不至于消失）的画作？显而易见的一点是，抽象艺术的各种流派分离出了色彩、线条、形式和光线，从而间接地使我们更加清楚地意识到视觉通路各个组成部分的功能。

　　恩斯特·克里斯的洞见推动了对艺术知觉所进行的很多现代研究，他认为我们每个人对某件艺术品的感知总是有所不同，因此观看艺术品会涉及观看者这一侧的创造过程。正如我们在第3章所看到的，恩斯特·贡布里希通过关注光学逆问题，将克里斯关于艺术多义性的观点应用于整个视觉世界。

埃贡·席勒，《有酸浆果的自画像》，1912 年

我们每个人都从外部世界获取不完整的信息，并以我们独特的方式对信息进行补全。我们之所以能成功地通过反射光重构出三维图像，而且在大多数情况下能够非常准确地重构，是因为我们的大脑不仅通过自下而上而且通过自上而下的视觉信息加工过程，提供了相应的情境信息。正如我们已经知道的，自下而上的信息由内置于视觉系统环路中的计算逻辑（比如识别面部的能力）提供，自上而下的信息则由认知加工过程（比如期望、注意和习得性联结）提供。

托马斯·奥尔布赖特和查尔斯·吉尔伯特最近在理解自上而下的加工过程，特别是在支撑它们的学习机制方面取得了实质性进展。在讨论这些加工过程时，我们必须首先区分与自下

而上的加工过程更为密切相关的感觉和与自上而下的加工过程
更为密切相关的知觉。

感觉与知觉

感觉是刺激感觉器官（比如我们眼中的光感受器）而带来
的直接生物学后果。感官事件可以直接影响我们的行为，但这
些事件缺少情境信息。我们已经知道，知觉将我们大脑从外部
世界获得的信息与基于早期经验和假设检验而习得的知识进行
结合。因此，与视觉相关联的知觉，指的是将反射光与环境中
的图像相关联的过程，知觉通过大脑而得以持久，并且在大脑
赋予它意义、效用和价值时变得连贯起来。

知觉的关键元素是将一个特定的感官事件与其他图像及其他
信息源进行联结。这些联结提供了必要的情境，来解决所有感觉
自带的多义性（Albright 2015），也包括克里斯所指出的艺术品
自带的多义性。美国哲学家威廉·詹姆斯用以下表述对感觉和知
觉进行了区分：知觉与感觉的不同之处在于，知觉能从意识中调
取更多的与引发感觉的对象相联结的事实（James 1890）。

感觉和知觉之间的区别是视觉的核心问题（Albright
2015）。感觉是光学的，需要眼睛参与；知觉则是整合的，除了
眼睛还需要大脑的其余部分参与（图8.1）。

我们已经知道，学习和记忆的机制包含大脑中特异性的突
触连接增强。奥尔布赖特和吉尔伯特发现，自上而下的加工过
程是关键计算的结果，其中脑细胞使用情境信息将传入的感觉
信息（例如来自艺术品的信息）转换成一种内部表征或知觉到
的对象（Albright 2015；Gilbert and Li 2013）。

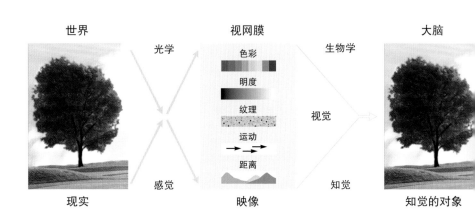

图 8.1 视觉的核心问题是双重的：一个成分是光学的，而另一个成分是知觉的。光学问题——感觉问题——涉及从视觉环境中物体表面反射的光，从而产生了视网膜上的映像。知觉问题涉及对产生视网膜映像的视觉场景中的元素的识别。这是一个经典的逆问题，没有独特的解决方案：一个给定的视网膜映像可能是由一组数量无限的视觉场景中的任何一个场景所产生的。

大脑中什么区域的突触连接增强会导致这种自上而下的加工过程？现在有大量证据表明，各种联结的长期记忆的一个关键存储位点是下颞叶皮层，这是一个与海马体直接相连的区域（图8.2），关于人物、地点和物体的外显记忆在这里得到编码。

下颞叶皮层代表了大脑视觉信息处理层级的顶点，我们已经知道它对于物体识别很重要，而物体识别又依赖于我们先前的联结性记忆。由感觉神经元发送的自下而上的信号是对我们视野里的对象作出的反应，这些信号在下颞叶皮层得到加工，被处理成那些对象的表征，比如面孔小块就位于此。通过增强表征每个对象的神经元之间的连接，我们会习得将一个对象与另一个对象联结起来；这是通过间接通路完成的（图8.2）。由此形成的联结通过内侧颞叶中的记忆结构得到巩固，并存储在

下颞叶皮层中。

为了验证这个观点，奥尔布赖特与他的合作者训练猴子将由无意义模式构成的成对视觉刺激进行联结。当每只猴子正在学习这种联结时，科学家会监测猴子下颞叶皮层中神经元的活动。他们发现，一开始，神经元对每个对象、每个视觉图像都选择性地作出反应。当猴子开始学习将两种刺激进行联结时，最初分别对两种视觉图像作出反应的神经元之间的连接得到了增强。神经元中的这些变化是经典条件作用与新习得的联结所产生的物理表现。以这种方式巩固的记忆在一生中将为我们提

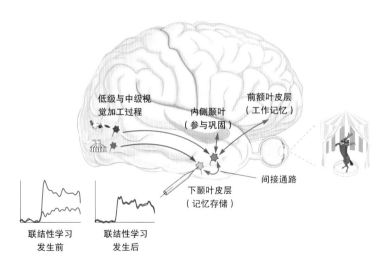

图 8.2 视觉联结和回忆的神经环路。来自感觉细胞的自下而上的信号导致下颞叶皮层出现了一项马戏团帐篷和一匹马的表征。在联结性学习发生前，下颞叶皮层中的一个神经元（浅蓝色）对马戏团帐篷响应良好，但对马没有反应。通过增强分别表征这两个对象的神经元（浅蓝色与浅红色，由间接通路配对）之间的连接，下颞叶皮层中这两个对象之间的习得性联结得到了巩固。因此，激活间接通路会导致：当马呈现在我们面前时，我们会回忆起马戏团帐篷。

供进一步的信息，我们会通过间接通路将这些信息与知觉到的对象进行联结。

间接通路也可以通过工作记忆的内容——即来自前额叶皮层的反馈——得以激活，这个区域涉及工作记忆和执行功能。在正常情况下，视觉经验源自直接和间接输入下颞叶皮层的信息的组合。然而，我们有理由相信，作为习得性联结的基础，神经连接的变化不限于下颞叶皮层：它们反映了整个视觉系统——实际上是所有感觉系统——的普遍能力。这一想法的证据部分来自学习过程中大脑活动的成像研究，这些研究揭示了，即使是在参与视觉加工早期阶段的脑区，神经元活动也发生了变化。

这一发现促使奥尔布赖特通过检测内侧颞叶皮层（它在视觉加工过程中处于中间位置）中神经元的响应特性来探索联结性学习。事实上，他发现这一区域神经元的连接强度的变化类似于下颞叶皮层神经元的连接强度的变化。

阿鲁密特·以赛与她的合作者进一步证明了这一点（Mechelli et al. 2004；Fairhall and Ishai 2007）。当他们向志愿者展示面孔或房屋的真实图像时，图像激活了视觉皮层参与早期加工阶段的区域。相比之下，当他们要求志愿者**回忆**面孔或房屋的图像时，激活的是参与自上而下加工过程的两个脑区：前额叶皮层和上顶叶皮层。前额叶皮层只对大脑可以归入已知类别的具象图像作出反应，比如面孔、房屋或猫——这些图像都包含内容。上顶叶皮层用于操纵和重新安排工作记忆中的信息，它可以被任何视觉图像激活。

这些结果表明，大脑中面孔和物体的感觉表征很大程度上是由早期视觉区中出现的自下而上过程介导的，而来自记忆存储的图像知觉很大程度上是由源于前额叶皮层的自上而下机制

介导的（Mechelli et al. 2004）。

因此，当我们观看一件艺术作品时，多个来源的信息与光线的输入模式相互作用，让我们对该作品形成知觉经验。许多信息都是通过自下而上的加工过程传递给大脑的，但重要的信息也会从我们对视觉世界过往经验的记忆中补充进来。对其他艺术品的经验记忆使我们能够对视网膜上映像的成因、类别、意义、效用和价值作出推断。

总而言之，我们通常可以准确地解决视网膜映像的多义性问题，因为我们的大脑提供了情境。从广义上讲，情境由各种其他信息组成：一是视网膜映像中存在的其他信息；二是大脑计算器内置的那些信息，比如对面孔的加工得到的信息；三是从包括艺术在内的这个世界的过往经验中学到的东西。

早在1644年，勒内·笛卡尔就认为，源自眼睛的视觉信号和源自记忆的视觉信号都是通过将信息转换到一个共同的大脑结构上来产生体验的。最近，这种想法得到了功能性脑成像研究的支持。在研究中，实验者要求志愿者想象特定的视觉刺激，或者接受训练，凭借与另一图像的联结来回忆一幅图像。这些研究记录了参与低级和中级视觉加工的不同脑区的活动模式。

类似地，参与研究的志愿者下颞叶皮层活动的电生理学记录显示：它们对图像的反应强烈。抽象艺术就像之前的印象主义艺术一样，依赖于下述假定：简单又粗略描绘的特征足以诱发知觉体验，然后由观看者充分地补全信息。来自脑研究的证据表明，这种知觉补全是通过将高度特异性的自上而下的信号投射到视觉皮层中发生的。

因此，抽象艺术家所主张的、抽象艺术本身所证明的是：印象——对视网膜的感官刺激——不过是点燃联结性记忆的火

花。抽象画家并不试图提供图画细节，而是创造条件让观众能够根据自己的独特经验来补全图画。据传，在观看透纳所画的日落场景时，一位年轻女士评论道："我从来没有看到过那样的日落场景，透纳先生。"透纳回答说："难道你不希望你能看到吗，夫人？"

许多观众从抽象艺术中获得的乐趣就是詹姆斯所说的"对新事物成功同化"的例证，即通过与熟悉的事物进行联结，对我们以前从未见过的事物形成连贯的知觉经验（James 1890）。我想进一步说明的是，对新事物的同化——自上而下加工过程的参与作为观看者对图像进行创造性重构的一部分——本质上是令人愉快的，因为它刺激了我们的创造性自我，并且有助于许多观看者在面对特定的抽象艺术作品时获得积极体验。

重新审视德·库宁和波洛克的抽象绘画

举一个简单的例子来说明对抽象艺术产生影响的联结的重要性，如图8.3和图8.4所示。除非我们曾经见过图8.4，否则我们很难明白图8.3这些看上去由明暗区域构成的随机模式表征了什么。但是，当我们看到图8.4时，我们的知觉经验发生了根本性变化，图8.4提供了足够的信息来解决图8.3中存在的多义性。此外，我们在看到图8.4之后，下一次再看图8.3时将明显感到不同，因为我们从记忆中提取的信息对它产生了影响。事实上，我们对原始图像的知觉可能已经被永久改变了。

拉马钱德兰与他的合作者研究了这种现象背后的细胞机制（Tovee et al. 1996）。他们发现，下颞叶皮层和内侧颞叶皮层的单个神经元的反应可以迅速变化，在无歧义图像仅仅呈现5到

图8.3 对大多数观看者来说，这幅图乍看上去是个随机模式，没有清晰可见的形象。在观看了图8.4所示的模式后，由这种刺激诱发的知觉经验得到了根本性的、或许是永久性的改变（改编自 Albright 2012）。

10秒之后就显示出学习效果。在这短暂的呈现之后，大脑会将这种学习经验应用于多义性图像。

对猴子的细胞学实验及平行的对人类的心理物理学研究表明，人类和高级灵长类动物能够快速学习视觉世界中的刺激信息。这可能就是我们能够识别出只看过几秒钟的面孔和物体的原因。这些发现也与奥尔布赖特和以赛的发现一致，即下颞叶皮层和内侧颞叶皮层中的神经元是自上而下加工系统的一部分，这一系统还包括前额叶皮层和上顶叶皮层。

带着这个关于联结的例子，让我们重新审视德·库宁和波洛克从具象到抽象艺术的转变。

德·库宁1940年创作的《坐着的女子》（图7.2）描绘的是三年后会同他结婚的伊莲·弗莱德。这是德·库宁创作的第一批女性题材画作中的一幅，它已经包含了一些吸引人的抽象风

图 8.4　这幅图展示的是联结性图像回忆（自上而下信号传导）影响了我们对视网膜刺激信息（自下而上信号传导）的理解。大多数观看者在观看这种模式时会体验到一个清晰、有意义的知觉对象。在看到这幅图之后，我们对图 8.3 中的模式产生了完全不同的知觉。一旦看过了图 8.4，观看者就会产生一种主要由记忆中的图像驱动的具象性理解（改编自Albright 2012）。

格。比如，她的右眼、右脸和右臂都画得不如她身体左侧的对应部位清晰。这要求作为观众的我们进行一些自上而下的加工。为什么德·库宁会分解她的身体？唯一看起来完好且对称的部位是她的乳房。这是德·库宁重新定义女性形象的一次早期尝试。

　　十年后完成的《挖掘》（图 7.4）是一件非常不同的作品，它在很大程度上是抽象的。它基本上是平面的，几乎没有透视感。但是我们了解德·库宁和他对女性形象的迷恋，我们的想象力不需要在画布上游离多远就能遇到圆润的身形，根据我们个人的心境或性情，很容易看出其中的一个或多个女人，她们或单独出现或与另一人相结合。这幅画中几乎有无限种可能性

来处理自下而上的多义性和自上而下的想象力，因为我们可以回忆起一个又一个可能的联想。《坐着的女子》已经非常具有多义性，《挖掘》跟它一对比就显得愈发引人注目。

现在让我们转向波洛克早期的具象绘画、创作于1934年到1935年的《到西部去》（图7.13）。我们被无尽的顺时针运动所震惊，从骡子和它们的驭手开始，转到天空中的云层和月亮，再回到这些骡子。

十五年后，波洛克在《第32号》（图7.16）中再次创造了强大的运动感。但是现在，当我们的眼睛浏览画布以寻找秩序时，可以发现波洛克不再强加单个不可抗拒的顺时针运动，而是让我们选择任一方向，或者更可能是几个方向进行追踪。这里面有图像吗？有哪个运动方向特别占优势吗？这幅画让我想起了一场图像之战，一个永无止境的图像战争场景。如果我们让想象力漫游在其他可能具有可比性的记忆场景中，这幅画就会让我们屏息神往。

在德·库宁和波洛克的这些绘画的比较中，引人注目的是，虽然从具象艺术的角度来看，抽象艺术显然是还原主义的，但跟许多具象作品相比，抽象艺术更能激发我们的想象力。此外，《挖掘》和《第32号》这两幅完全抽象的绘画与立体主义艺术相比，对我们大脑视觉机制自下而上的加工过程提出的挑战更小。立体主义艺术经常保留具象元素，但它要求我们从不同的、不相关的视角来探索这些作品，而我们的大脑并没有进化出某种机制来从这些视角获取有意义的理解。相比之下，抽象绘画似乎更少依赖主要用于处理潜在多义性的自下而上的加工过程；相反，它们在很大程度上依赖于我们的想象力，以及因个人经验和看过的其他艺术品而带来的自上而下的联想。

9

从具象走向色彩抽象

我们现在转到马克·罗斯科和莫里斯·路易斯，他们采取了不同的方法来发展抽象艺术。皮特·蒙德里安将他的画作简化为线条和色彩，威廉·德·库宁引入了运动和触感，杰克逊·波洛克传达了原始的创作过程，而罗斯科和路易斯则将他们的画作简化为只有色彩。在这样做的过程中，他们像蒙德里安一样，成功地让观看者产生了一种新的精神感受，还诱发了观看者各种原始的情绪反应。

罗斯科在20世纪五六十年代开创了色域绘画。他在画布上涂抹出一些比较平滑的大面积单色区域，在其表面创造出视觉华丽、轻于空气的不间断色彩平面。据说，"纽约画派没有人能够传达出更强烈的幸福感。色彩……产生了一种美妙的冥想性平和感"（Spies 2011, 8:89）。

罗斯科与色彩抽象

马克·罗斯科（图9.1）原名马库斯·罗特科维奇，1903年生于俄国西北部城市德文斯克。德文斯克是俄国唯一允许犹太人

图 9.1　马克·罗斯科（1903—1970 年）

居住的"栅栏区"的一部分。他十岁时和家人一起搬到美国，定居于俄勒冈州波特兰市。他就读于耶鲁大学，但在毕业之前就离开了，于 1923 年搬到纽约市，进入艺术生联盟学习，并逐渐成为纽约画派的核心人物。通过将图像简化为色彩，罗斯科发展出了独特的几何抽象艺术。虽然他在 20 世纪 30 年代的早期具象作品相当不起眼（图 9.2），但其中对人物的块状处理和对颜料的分层——使这些块状呈现令人惊讶的亮度和失重感——预示了他更为成熟的风格。在某些地方，色块似乎是从内部发出的亮光。

随着罗斯科发展出自己独特的风格，他变得更为还原主义，剥离掉绘画中的透视效果和可识别图像的一些参照性线索。他逐渐地从绘画中消除了精确、可识别的主题，并专注于几种图案模式。在《1934 年的情侣接吻》（图 9.3）中，有色的形状漂浮着并互动着，清晰地显现出两个人像。十年之后，在《1948 年的第 1

图 9.2 马克·罗斯科，《无题》，1938 年

图 9.3 马克·罗斯科，《1934 年的情侣接吻》，1934—1935 年

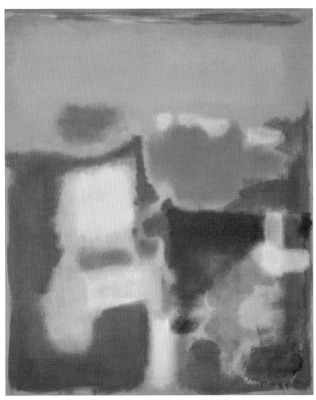

图 9.4 马克·罗斯科，《1948 年的第 1 号》，1948—1949 年

号》（图9.4）中，其所暗示的人像已脱离了人类形象。罗斯科把剥离掉这些可识别的图像的做法称为"对更高真理的揭示"。

当罗斯科的作品看上去最简单时，它变得最为复杂和最具挑战性。到1958年，他进一步限制了对形式的使用，并消除了所有人像的外观，留下了几个有色的长方形堆叠在垂直的色域之上（图9.5）。这种高度简化的、还原主义的视觉词汇专注于色彩和深度，而罗斯科用它所创造出的惊人的多样性和美感，定义了他后半生的创作。

罗斯科将这种还原主义视为必要的："我们的社会越来越多地用有限的联结来涵盖周遭环境的各个方面，为了摧毁这些联结，必须粉碎我们所熟悉的事物特性。"（Ross 1991）他认为，只有通过推向色彩、抽象和简化的极限，艺术家才能创造出一种图像，将我们从传统对色彩和形式的联想中解放出来，让我们的大脑形成新的想法、联想和关系，以及对图像产生新的情绪反应。

这幅画乍看上去是一些单色长方形，当我们沉浸其中时，它们慢慢呈现出形式，通过色调的轻微变化描绘出光的平面（图9.5）。它和罗斯科其他色彩浓密的抽象画都非常令人回味。尽管这些画作极其简单，但观众会不断地联想到神秘的、精神性的和宗教性的念头来描述看到它们的感受。

罗斯科在画布上创造了一种惊人的空间感和光感。以不同饱和度和透明度叠加的颜料薄涂层，至其最表层转变成发光的半透明层，使得背景可以间歇性地显现出来。画布上不存在任何传统意义上的透视，只有若隐若现的浅层空间将色彩推向观众。在他的作品中，我们看到了一些迷人的例子，展示光是如何从静态的长方形发出的。

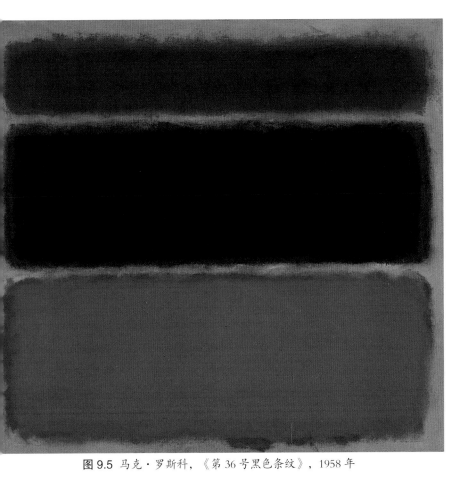

图 9.5 马克·罗斯科，《第 36 号黑色条纹》，1958 年

　　在 20 世纪 60 年代后期，罗斯科对这种极简主义方法做了进一步探索。他把注意力从色彩对比转向了没有色彩的黑色画布上（Breslin 1993）。这项探索的高潮是挂在得克萨斯州休斯敦市罗斯科礼拜堂墙壁上的一系列画作，包括 7 幅铜棕色和黑色调的大尺寸画作和 7 幅梅子色调的画作（Barnes 1989）。罗斯科最初创作了 20 幅画，其中只有 14 幅最终挂在了礼拜堂里（Cohen-Solal 2015）。

　　罗斯科礼拜堂是由约翰和多米尼克·德·梅尼尔于 1965 年委托罗斯科设计的，作为他们所居住城市的一间人权信仰庇护

所，毗邻他们创办的德·梅尼尔博物馆。这座礼拜堂与法国阿
西高原那座包含了乔治·布拉克、亨利·马蒂斯、费尔南·莱热、
马克·夏加尔和许多其他现代艺术家作品的圣母恩惠教堂，以
及马蒂斯设计的玫瑰礼拜堂①齐名。

罗斯科礼拜堂是一座未经修饰、没有窗户的八角形建筑，有
着灰泥墙壁。该建筑看上去唯一的功能就是在一个能让人联想起
早期基督教教堂的环境中展示罗斯科的作品。14幅大尺寸画作悬
挂于礼拜堂内部。由于画作色调非常暗，观众在第一次进入这个
空间时常常什么都没看见。然而，当他们聚焦在位于中央的画作
时，他们开始能看到它发出的一些光（图9.6）。然后他们感觉到
运动，但不确定运动是发生在画布上还是自己身上。

在罗斯科的要求下，建筑师霍华德·巴恩斯通和尤金·奥
布里添加了带挡板的大型天窗，允许光线在一天中的特定时段
照进来。到了傍晚，礼拜堂里只存在对画作正在褪去亮度的强
烈体验。斯皮思被这种对比震惊了，他说：

> 将截然不同的两种体验放在首位是很诱人的：中午的
> 眩光从外面射入，使暗黑的画面显得愈发暗淡；而傍晚的
> 霞光在一段时间内达成平衡，照亮了画面的黑暗。事实上，
> 罗斯科不希望他的画被一种不变的光（一种最佳效果）固
> 定住，这对于罗斯科的自我诠释至关重要。……在这座普
> 世基督教礼拜堂中，罗斯科对只使用一种精确照明（一种
> 效果）的放弃，可以视为具有象征性：放弃唯一的真理，
> 因为不可能偏爱一种光胜过另一种光。（Spies 2011, 8:85）

① 位于法国小城旺斯，又被称为"马蒂斯礼拜堂"。

图 9.6 马克·罗斯科，《第 7 号》，1964 年

这种感觉既模糊又明显，它为我们提供了创造新意义的机会。此外，礼拜堂中精心展示的画作之间的和谐——这是罗斯科晚期作品特有的和谐——令人印象深刻。罗斯科的全部具象绘画都无法像这些还原主义暗色作品那样唤起人们丰富多样的情绪及精神性反应。多米尼克·德·梅尼尔将这组画描述为"他活跃一生的结果"，并说"他认为（这座礼拜堂）是他的杰作"（Cohen-Solal 2015, 190）。

色域绘画是抽象表现主义的一个新方向，与德·库宁和波洛克的行动绘画截然不同。波洛克的行动绘画被认为是有活力的和动态的，罗斯科的绘画则包含强烈的形式元素，如色彩、形状、平衡、深度、构图和体量。在关注色彩的过程中，罗斯科也在寻找一种新的抽象风格，将现代艺术与古老神话和具有超越性的艺术形式联系在一起，以达到无限。为了实现这一目的，他放弃了具象，专注于大色域的表现力。他的实验激发了许多艺术家，他们追随他的脚步，从客观情境中解放出色彩，抑制具象联想的产生，使色彩成为一个独立的主题。在某种程度上，罗斯科成功实现了生物学家（包括研究知觉与记忆的生物学家）尝试进行的还原主义科学研究（参见第4章）。

其他色域画家包括海伦·弗兰肯塔勒、肯尼思·诺兰、莫里斯·路易斯和艾格尼丝·马丁。所有这些画家都受到罗斯科的极大影响。正如马丁所说，罗斯科"达到了零，再也没有什么可以阻挡真理"。像罗斯科一样，其他色域画家对还原主义、对化简艺术的复杂性也很感兴趣。但是，新一代画家更重视形式而不是神秘内容。正如罗斯科在谈到这些后来的作品时所说："一幅画不是关于一种体验的图画，它就是一种体验。"

路易斯转向抽象和色彩简化的方法

莫里斯·路易斯全名莫里斯·路易斯·伯恩斯坦，1912年出生于华盛顿特区（图9.7）。他在巴尔的摩的马里兰美术与应用艺术学院接受教育，于1932年毕业。在那里，他着迷于马蒂斯如何使用色彩创造出一个充满光线的氛围：马蒂斯不是运用阴影，而是运用调制好的纯色的对比区域来创造体积感。1936年到1943年，路易斯住在纽约市，加入了联邦艺术项目的架上绘画部门。他这个时期的绘画都是具象的，描绘了贫穷、工人和风景等日常景象（图9.8和图9.9）。

在纽约，路易斯受到波洛克和纽约画派的影响，但他很快就从行动绘画转向了色域绘画，这是受到罗斯科，更直接地是受到弗兰肯塔勒的影响。在相互支持的友谊和合作的背景下，路易斯和诺兰成为衍生自纽约画派的华盛顿色彩画派的核心。

图9.7 莫里斯·路易斯（1912—1962年）

图 9.8 莫里斯·路易斯，《无题（两个女子）》，1940—1941 年

图 9.9 莫里斯·路易斯，《风景》，约 1940 年代

两人开始形成鲜明的色域绘画风格，延续了路易斯对马蒂斯色彩运用的兴趣。

路易斯将丙烯颜料稀释后直接倒在一块未经拉伸、未涂底漆的画布上，这样可以使颜料流出自己的路线并直接浸入布料中。结果消除了深度错觉，色彩成为画布表面不可或缺的一部分（Upright 1985）。这种让颜料自由运动而不受刷子或棍子干涉的技法，彻底背离了行动绘画。

1953 年 4 月，诺兰带克莱门特·格林伯格到华盛顿见路易斯。此时，格林伯格已经是美国极具影响力和思想性的艺术批评家，也是波洛克和抽象表现主义的主要支持者。在保罗·塞尚和立体主义者的引领下，格林伯格发现绘画的独特之处在于它的平面性；因此，他认为绘画应该消除所有深度错觉，并把对深度的关注放到雕塑艺术上。

路易斯的作品给格林伯格留下了深刻的印象，他在其中看到了现代主义的本质。路易斯利用绘画的特征（平面性和颜料的性质）来批判绘画本身，他这样做的方式从根本上解构了传统的架上绘画。格林伯格认为，虽然绘画的这些特征传统上被当作局限性而且只是间接得到承认，但是现代主义者视它们为积极因素并公开承认它们的价值。路易斯的画作正是这种观点的例证（参见 Greenberg 1955, 1962）。

从 1958 年到他 1962 年早逝的四年时间里，路易斯创作了三大系列画作：维尔画、展开画和条纹画。[1] 每个系列都由超过

[1] "维尔"（Veil）一词是艺术史学家威廉·鲁宾（William Rubin）创造的，用于特指路易斯的这一系列画作，而不具有任何实际含义，故采用音译。对于展开画系列，路易斯以希腊字母或字母组合来命名每一幅画作，以消除其指义性。在他去世后，维尔画系列有一部分未命名的画作采用了希伯来字母或字母组合命名。这些画作的标题在下文出现时均未翻译。事实上，其余"有意义"的画作标题也是随意指派的，其中多由格林伯格命名。

100 幅画组成，这些画极具一致性且同等优秀。通过操纵画布和绘画过程，路易斯形成了他独特的绘画类型。他究竟是怎么做到这一点的仍然是个谜：他从未写下他的方法，而且严格禁止任何人观看他在由餐厅改建的工作室中的创作过程。我们所知道的是，他会使用自制担架来操纵画布，然后将颜料倒在画布表面。

三大系列中的第一个系列是路易斯于 1954 年开始创作的维尔画，由多达 12 种不同的颜色相互叠加而成（图 9.10 和图 9.11）。在这些浪漫的画作中，艺术家通过运用那些通常会让人联想到土地、光线和天空（因而具有象征意义）的夸张线条和色彩，给观众带来 19 世纪风景画的感觉。这些画作尺寸巨大，大小是 7 英尺乘 12 英尺①。利普西指出，各种色彩的简单轮廓与画布的中性背景相对，表现出雕塑般的存在。路易斯将这种形式称为"维尔"，仿佛有个幻影对抗重力从画布上自由升起。这些色彩都很温和，从黄色到橙色和青铜色。利普西写道："像罗斯科的经典作品一样，路易斯的作品自身展现为非客观的图符。"（Lipsey 1988, 324）

1960 年夏天，路易斯开始创作展开画系列。这些画作是他最容易辨识的、或许也是最重要的作品。它们之所以如此命名，是因为路易斯在倾倒颜料之前卷起了画布，然后在颜料浸入画布之后展开它。这一系列画作的特色是：在画布顶部中央区域有一个大型开放空间。从传统上来讲，这是一幅画最重要的区域，即便对立体主义艺术家也是如此，但现在完全成了空白。瓦西里·康定斯基指出，我们的注意力之所以会立即被一幅画

① 约为 2.13 米乘 3.66 米。

图 9.10 莫里斯·路易斯，《金绿》，1958 年

图 9.11 莫里斯·路易斯，*Saf*，1959 年

的顶部吸引，是因为提升观众灵魂和思想的正是这个区域。这些画作的另一个显著特征是：两个彩虹图案从大幅画布的边缘流向中心（图9.12和图9.13）。

　　展开画代表了一种全新的绘画理念。这些画宽达20英尺[①]，是路易斯创作的最大幅的作品——比用于创作它们的工作室还宽。虽然它们看上去像是即兴创作的，但事实上它们的创作非常系统化。通过空出画卷的楔形中央区域，让颜料流入其周围的白色空间，路易斯创作出与维尔画反向的图像。路易斯仔细策划并执行了这些创作，摧毁了所有不符合他标准的作品。

　　在他生命的尾声，路易斯创作了条纹画系列。它们是在极长的狭窄画布上由从一端到另一端色彩强度相同的水平线或更常见的垂直线组成的纯色带（图9.14和图9.15）。[②]这些色带看上去能够运动，并且以光学方式相互作用，这一点取决于它们的颜色和位置等特征。与之前系列中自由流动的颜料不同，条纹画的特征是更为系统性、有计划的线条，看起来像自然形成的岩层。格林伯格将这些画作描述为路易斯如清教徒般极度古板的作品，这是一种极端形式的还原主义，随着他的创作逐渐变得更加纯粹和简单。

　　1962年，路易斯被诊断出肺癌，有人认为这是长期吸入颜料的挥发性气体诱发的。不久之后，他在家中去世，享年49岁。（Upright 1985；Pierce 2002）

① 约6米。
② 不同于上端留白的图9.14和图9.15，对于少数两端都留白的条纹画，路易斯偏爱让色带置于水平位置来观看，但他也表示这些画无论是水平还是垂直挂在墙上皆可，因为色带不具有表征性或象征性。

图 9.12 莫里斯·路易斯，*Alpha Tau*，1960—1961 年

图 9.13 莫里斯·路易斯，*Delta*，1960 年

图 9.14 莫里斯·路易斯，《水的分隔》，1961 年

图 9.15 莫里斯·路易斯，《第三元素》，1961 年

色域绘画的情感力量

抽象表现主义的两个分支——行动绘画和色域绘画——都探索了形式与色彩的分离，并且都有意识地通过放弃形式来强调线条和色彩。通过创作更柔和的外形和模糊的轮廓，波洛克和德·库宁使得我们能够将大脑有限的注意资源更多地投入到对模式的关注中。而在强调色彩本身时，罗斯科、路易斯和其他色域画家使我们的注意力更为敏锐。巴尼特·纽曼很好地总结了上述成就的影响：

> 我们创造的图像既崇高又美丽，它们的现实意义是不言而喻的，画中没有道具和拐杖来让观众联想起那些过时的图像。……我们创作的图像真实且具体，它们的启示是不言而喻的，不需要戴上涉及历史的怀旧眼镜，每个看到它们的人都可以理解。（Newman 1948）

虽然这些图像缺乏可识别的学院派绘画形式，但是它们爆发性的各种色彩会激发出巨大的情感力量。为什么会这样？其中一个原因是抽象绘画缺乏具象，激活大脑的方式与具象绘画非常不同。因此，色域绘画通过诱发观看者大脑中与色彩相关的联想来发挥其知觉和情绪效应。这一点很重要，正如我们将在下一章看到的，大脑有专门的区域来加工色彩。

10

色彩与大脑

现代抽象艺术主要取决于两个进步：形式的解放和色彩的解放。由乔治·布拉克和巴勃罗·毕加索领导的立体主义者解放了形式。从那以后，现代艺术经常反映艺术家的主观愿景和心态，而不是基于外部世界的自然主义的错觉形式。在现代，主要是亨利·马蒂斯解放了色彩，把它从形式中解放出来，从而证明色彩以及色彩组合可以产生意想不到的深刻情感效果。

一旦色彩不再由形式决定，放在特定的具象情境中看似"错误"的某种颜色实际上就可以是正确的，因为它用于传达艺术家的内在视觉，而不是反映特定对象的颜色。此外，色彩与形式的分离跟我们对灵长类动物视觉系统的解剖学和生理学研究结果是一致的：在大脑皮层中，形式、色彩、运动和深度是分别得到分析的。事实上，正如利文斯通和休伯尔（1988）所指出的，患有中风的人会令人惊异地丧失对色彩、形式、运动或深度的特异性感知。

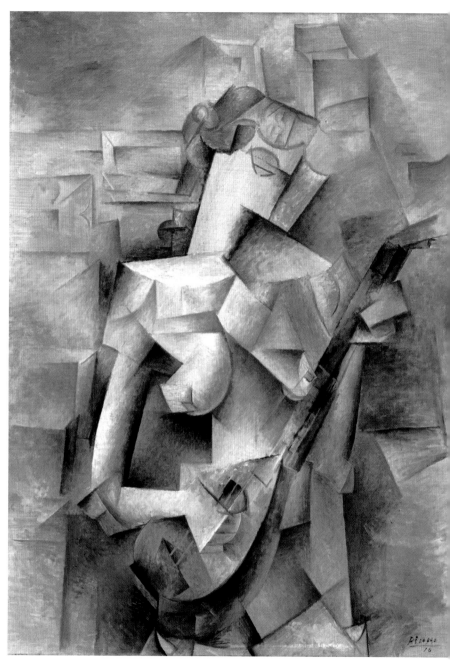

巴勃罗·毕加索，《持曼陀林的女子》，1910 年

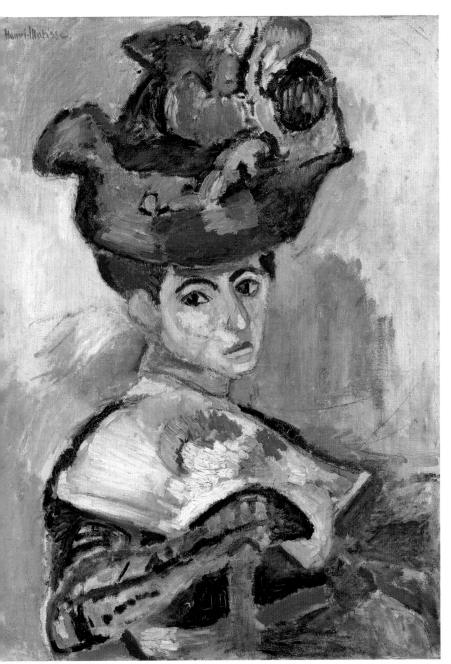

亨利·马蒂斯，《戴帽子的女人》，1905 年

色彩视觉

正如我们已经知道的，色彩视觉靠的是视锥细胞，视锥细胞是一类集中在视网膜中央的光敏细胞。视锥细胞加工的信息，跟视杆细胞加工的信息一样，都在大脑皮层中得到编码。我们的眼睛包含三种不同类型的视锥细胞。每一类包含一种不同的感光色素——这是一种将光信息转换为神经信号的分子，每种分子对可见光谱上的特定波长范围敏感（图10.1）。我们的视野捕获的是相对较窄的波段，到达地球的太阳光中这个波段能量最强。它也是地球大气层允许通过的波段，大气层会吸收掉那些更短和更长的波段。因此，我们的视觉系统和色彩视觉又是一个非凡的例子，说明了我们在进化过程中如何充分利用环境中可用的资源。

可见光谱的波长范围为380纳米（我们知觉为紫色）到780纳米（我们知觉为深红色）。由于三种类型的视锥细胞对不同波长的光的敏感范围存在重叠，我们的视觉系统只需要三个值——红色、绿色和蓝色——来表征可见光谱中的所有色彩，即由视锥细胞这些简单结构反射而成正是自然物体的典型色彩。

色彩视觉对于基本的视觉辨别至关重要。它使我们能够检测到本来可能会被忽视的图案，再配合明度[①]上的差异，可以让一幅图像各组成部分之间的对比度更突出。要是没有任何明度变化，仅凭色彩的话，人类视觉在检测空间细节方面的表现会出奇地糟糕。

[①] 注意明度（brightness）与前文多次提到的亮度（luminance）的区别，明度是一个心理量，亮度是一个物理量，明度是由一个物体的亮度所引发的视知觉属性。

a.

b.

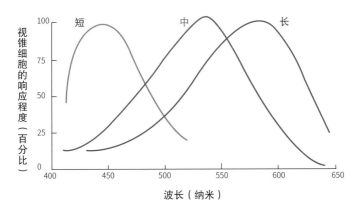

图 10.1 a. 进化的人眼唯一可以看到的光线被称为可见光谱（底部），它只占整个电磁波谱（顶部）的一小部分。b. 三种视锥细胞的敏感范围互相重叠。

　　我们的大脑会把不同的颜色与不同的情绪特征相对应，但不同的人对色彩的反应会有区别，这取决于我们看到它们时它们所处的情境和我们的心境。因此，与不管情境如何都通常具有某种情感意义的口语不同，色彩需要更多自上而下的加工。于是，对不同的人或者在不同情境中对同一个人来说，相同的颜色可以意味着不同的东西。一般来说，较之于混合和灰暗的颜色，我们更喜欢纯粹和明亮的颜色。艺术家，特别是现代主义画家，使用夸张的色彩来制造情绪效应，但具体会产生什么情绪则取决于观众和情境。色彩的这种多义性，是同一幅画可以引发不同观众或者同一观众在不同时间出现不同反应的另一个可能原因。

　　印象主义和后印象主义画家在创作中发展运用情绪化色彩，是通过19世纪中期的两次技术突破才成为可能。首先是一系列合成颜料的诞生，使得艺术家能够运用大量以前没有的鲜活色彩。其次是颜料管中的油彩已经进行过混合，可以直接使用。在此之前，艺术家不得不手工研磨干颜料，然后仔细地将颜料与调和油进行混合。有了管装颜料之后，艺术家可以在他们的调色板上运用更多颜色，还可以在户外画画，因为颜料管可以重复封装，而且便于携带。

　　鉴于色域画家的作品对我们的情绪和想象力具有如此大的影响，那么色彩之于大脑的重要性如同面孔之于大脑也就不足为奇了。这被认为是大脑将色彩与光线以及形式分开进行加工的原因之一。我们在第3章了解到，大脑的下颞叶皮层中有六个面孔小块，每个小块专门用于加工面孔的特定信息。最近的研究表明，在大脑位于"什么"通路中较远的地方存在类似的区域，用于加工有关色彩和形式的信息（Lafer-Sousa and Conway

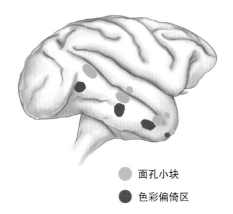

面孔小块
色彩偏倚区

图 10.2 猕猴大脑中面孔小块和色彩偏倚区的位置。

2013）（图 10.2）。

　　与面孔小块一样，色彩偏倚区 [①] 的排列呈现交互性和等级性，每个区域依次加工有关色彩的更具选择性的信息（Lafer-Sousa and Conway 2013，图 3.2）。尽管如利文斯通和休伯尔首次发现的那样，初级视觉皮层中对色彩和形式的加工是分开的，但是下颞叶皮层中的色彩偏倚区通常位于面孔小块的下方并与它们相连（图 10.2）。不过，色彩偏倚区和面孔小块通常没有重叠；它们通过相互连接但在很大程度上彼此独立运作的网络来加工信息（Lafer-Sousa and Conway 2013；Tanaka et al. 1991；Kemp et al. 1996）。每个网络分别呈现被观看的外部对象的一个完整功能性表征。

① 色彩偏倚区（color-biased regions）指的是下颞叶皮层中对彩色的反应比对消色（黑白灰）的反应显著更强烈的区域。

色彩与情绪

色彩显著影响了我们对艺术品所产生的情绪反应，这种影响的生物学基础在于视觉系统与大脑其他系统的连接。面孔小块和色彩偏倚区所位于的下颞叶皮层，与涉及记忆的海马体以及主管情绪的杏仁核都有着直接连接。

杏仁核将信息发送到视觉皮层的若干区域（Freese and Amaral 2005；Pessoa 2010），从而影响包括色彩知觉在内的各种知觉。丹尼尔·萨尔兹曼、理查德·阿克塞尔及其合作者发现，杏仁核中的某些细胞选择性地对愉快刺激作出反应，而其他细胞则选择性地对可怕刺激作出反应（Gore et al. 2015）。此外，当中性刺激与愉快刺激同时施加给一个本能响应愉快刺激的细胞时，这个中性刺激就与愉快刺激联结在了一起，单独施加中性刺激也会产生愉快反应。换句话说，这些本能响应愉快刺激的细胞，通过配对训练而与习得的愉快刺激进行联结——因此，可能通过自上而下的加工来影响知觉。其中一些细胞可能对某些色彩或色彩组合作出积极反应。如果是这样，我们所知觉到的其他图像或那些色彩所唤起的想法将会引发条件性积极反应。这种现象可以通过在海兔中发现的相同类型的联结性学习机制来介导（第4章）。

下颞叶皮层连接到大脑的另外四个区域：伏隔核、内侧颞叶皮层、眶额皮层和腹外侧前额叶皮层。面孔和色彩在对行为的影响中所发挥的重要作用、在我们积极和消极的情绪反应中的重要性、在引发愉悦感方面的能力，还有我们识别和分类物体的能力，都可能得益于这些连接的参与（Lafer-Sousa and Conway 2013）。

虽然色彩是物体的重要成分，但它不是一个孤立的属性。它与其他属性（如明度、形式和运动）密不可分。因此，色彩视觉有两个不同的功能。首先，色彩与明度结合，有助于确立分属不同物体的边界，消除一组物体中不同元素以及阴影的歧义。如此，色彩使得我们能够在一束花中找到给定的一朵花。例如，瞧瞧图 10.3 里的紫花和橙花。当移除了色彩信息之后（图 10.3b），两种不同颜色的花就难以区分了。其次，色彩有助于我们鉴定某些表面属性以用来识别物体（比如花是新鲜的还是枯萎的）。

从更广泛的意义上讲，在一个不断变化的世界中，我们的大脑需要获得有关物体和表面的永久本质属性的知识（Meulders 2012）。要做到这一点，大脑必须以某种方式削弱那些对于识别一个物体来说多余的变化信息。我们对色彩的知觉正是大脑如何做到这一点的一个例子。

从物体表面反射的光进入眼睛并激活视网膜上的特定视锥细胞。我们的大脑通过综合计算物体的表面反射量和照亮场景的光的波长构成，无意识地确定了反射光的波长组成。表面反射量是一个物体受到光源照射时在其所有方向和所有波长上反射的可见光的总量，即该物体的永久本质属性。大脑从视觉场景中环境光对其他特征的影响（即从情境）来推断环境光的波长构成。然后，大脑舍弃或削弱有关环境照明的信息，提取关于实际反射量的信息。

然而，反射量永远不会是恒定的，它会根据照亮场景的光而不断发生变化。因此，我们能在某个阴天或晴天的黎明、晌午或黄昏等不同的照明条件下观察和识别物体。比如一片绿叶，如果我们要在这些不同条件下测量从绿叶反射的光的波长，我

a.全色彩图像

b.黑白图像

c.纯彩色图像

图 10.3 a.一幅花的正常全色彩图像，包含有关明度和色彩变化的信息。b.一幅黑白图像，包含明度变化信息，便于辨别空间细节。c.一幅纯彩色图像，不包含明度变化的信息，仅包含有关色调和饱和度的信息，难以辨别空间细节。

们可能会发现黎明时叶子主要反射红光，因为红光主要在一天中的那个时间出现。然而，我们仍然看到叶子是绿色的。我们的大脑保持叶子本质色彩的能力称为**色彩恒常性**。实际上，如果叶子的绿色随着从其表面反射的光的波长的每一次变化而变化，那么我们将不再能够根据颜色来识别叶子。我们的大脑不得不通过其他一些属性来识别它，而且色彩会在生物信号传导机制中丧失其显著性。

物体周围的环境在确定其颜色方面也起着关键作用。我们在罗斯科1958年创作的《第36号黑色条纹》（图9.5）中可以看到这一点，黑色条纹反射的光影响了我们对其周围淡红色的知觉。因此，即使色彩取决于可见光谱中波长的物理实质，但是跟知觉的其他方面一样，色彩仍是大脑的属性，而非外部世界的属性。

2015年2月26日出现了一个色彩多义性的有趣例子。这一切都始于一位女士与她女儿及准女婿分享了她打算在他们婚礼上穿的礼服照片（Macknik and Martinez-Conde 2015）。女儿看到那件礼服是白色间金色条纹，但准女婿看到它是蓝色间黑色条纹。新娘的一位朋友将这件礼服的照片发到网上，向全世界网友询问它的颜色（图10.4）。随后几天的争论主导了社交媒体及其他网站的交流。观众对礼服的知觉完全是两极分化的。看到这件礼服是白色间金色的人拒绝承认它存在蓝色间黑色的可能性，反之亦然。人们怎么会对同一件礼服有如此不同的观感？答案在于光照和大脑的差异。它说明了光照可以覆盖掉色彩通常具有的情境性定义。

色彩是由视锥细胞介导的，因此，对于知觉差异的一种解释是：不同人的视网膜上具有不同比例的红、绿、蓝视锥细胞。

a.

b.

图 10.4 a. 这件礼服是白色间金色吗? b. 这件礼服是蓝色间黑色吗? [①]

① 注意此处的两张照片都不是原始照片,而是把原图经过不同的白平衡调整后所形成的不同观众看到原图时的知觉效果。

但是，正如伦道夫–梅肯学院的锡达·瑞纳所指出的，即使这些比例存在很大差异也不会影响色彩敏感度。我们根据亮度——进入视网膜的光量——来知觉色彩。不同的人对图10.4中的照明情况——不仅是它的强度，还有它的波长构成——有着不同的先前经验（因而有着不同的预期）。因此，正如我们在对艺术品或礼服进行知觉时带有不同的个人经验和信念一样，不同的个人历史和对它们的记忆也会影响我们的色彩加工机制。

　　一个物体的外观在很大程度上还取决于它的图像与其周围环境之间的对比度。虽然如图10.5中的两个灰色环具有相同的亮度，但是由于它们的背景造成了不同的对比度，使得它们看起来具有不同的明度。①

　　我们的大脑总是在决定进入我们视网膜的光量，削弱有关

图10.5 一个物体的外观主要取决于该物体与其背景之间的对比度。图上的两个灰色环亮度相同，它们看起来不同是因为它们的背景造成了不同的对比度。

① 英文版此处表述有误，已稍作修改。2020年8月发表在《视觉研究》（*Vision Research*）上的一篇论文深入探索了这一经典视错觉背后的机制。论文链接：http://doi.org/10.1016/j.visres.2020.04.012

照明的信息并提取有关表面反射量的信息。但就那件礼服而言，即使情境不变，视知觉也在发生变化。有些人剔除了蓝色，就看到礼服是白色间金色。其他人剔除了金色，就看到礼服是蓝色间黑色。

图10.4中的照明产生了不同寻常的多义性（Witzel 2015）。很难说这件礼服是如何被照亮的。房间里的光线是明是暗？是淡黄色还是蓝色？这种多义性，加上我们的大脑在形成特定的知觉决策时会无意识地从视觉噪声中寻求秩序的特性，解释了不同观众对礼服颜色得出的不同结论。

实际上，礼服上的条纹具有已知的（并且可测量的）光谱信息。这件礼服事实上是蓝色间黑色的。但是，如果我们专注于照片中背景物体的颜色，我们可以看到图10.4a中有太多光线，这意味着曝光过度；因此，礼服必定比照片中看到的颜色更暗。有些人的大脑无意识地达成这个决定，看到这件礼服是蓝色的。然而，其他人的大脑对照明作出了不同的假定。阴影中的物体（因此是被来自蓝天的反射光而不是被太阳光照亮的）实际上反射了一些蓝光。有些人的大脑无意识地决定忽视那些反射的蓝光，于是看到这件衣服是白色的。

珀维斯把这一切纳入了现在我们可以理解的一个观点，他写道："人们坚持认为色彩是物体的属性，但它们实际上是由大脑制造的。"（Hughes 2015）正如那件礼服所清楚展示的，我们对颜色的知觉受到自上而下加工过程的极大影响。艺术家的创作利用了这一事实，以及色彩通常传递情绪的事实，比如红色代表爱情、勇气或鲜血，绿色代表春天或成长。但是在每种情况下，观看者都会赋予色彩以意义，就像他们会对线条和纹理赋予意义一样。

11

对光的聚焦

在寻找一种能够增强观看者投入想象力的激进简化的艺术形式的过程中，一些艺术家选择了仅用光和色，或仅仅用光来创作艺术品。这些作品改变了展览空间，让观看者融入作品之中，并经常制造出幻觉效果。

弗莱文与荧光灯

丹·弗莱文是一位有意将艺术创作限制在光和色方面的艺术家（图 11.1）。弗莱文 1933 年出生于纽约皇后区，20 世纪 60 年代在哥伦比亚大学学习艺术史。在此期间，他的素描和绘画受到了纽约画派的影响。后来，他用在大街上找到的物品（比如压扁的罐子）创作拼贴作品。他的第一个突破发生在 1963 年，是在《1963 年 5 月 25 日的对角线（致康斯坦丁·布朗库西[①]）》（图 11.2，以下简称《对角线》）中取得的。在这件作品中，弗莱文运用了一杆从商店购买的荧光灯，这种媒材后来成了他的标志。

[①] 布朗库西（1876—1957 年）是罗马尼亚雕塑家，现代主义的先锋人物，主要在巴黎从事艺术创作，是巴黎画派的一员。

图 11.1 丹·弗莱文（1933—1996 年）

他将一杆没有任何装饰、也不精美的黄色荧光灯以45度角放置在一家画廊的墙上。他称这根灯管是他"个人欣喜若狂的对角线"。

弗莱文的艺术创作包括将标准的商用荧光灯具转换成发光的装置作品，以形成光和色的氛围。在其早期作品如《5号图符（科兰的百老汇肉体）》（图11.3）中，他就在画作周边附带装上了灯泡。随着时间的推移，荧光灯本身成为他作品的核心（图11.2和图11.4）。通过创作证明荧光灯本身可以作为艺术品，弗莱文追随的是法国艺术家马塞尔·杜尚的脚步。杜尚在20世纪早期利用现成品来创作，比如著名的小便池和自行车轮，通过把日常实用物品放置在艺术环境中使其成为艺术品，这一举动挑战了艺术创造性的历史进程。安迪·沃霍尔和杰夫·昆斯进一步深化了这个想法，像弗莱文一样，他们表明实用物品可以具有精神价值。

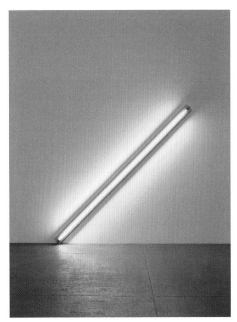

图 11.2 丹·弗莱文,《1963 年 5 月 25 日的对角线
（致康斯坦丁·布朗库西）》, 1963 年

图 11.3 丹·弗莱文,《5 号图符（科兰的百老汇肉体）》, 1962 年

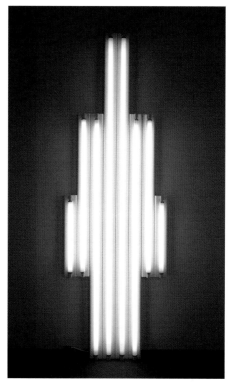

图 11.4 丹·弗莱文,《致 V. 塔特林的纪念碑》, 1969 年

　　在《对角线》之后,弗莱文继续创作了《致 V. 塔特林的纪念碑》(图 11.4)。这件作品是弗莱文致敬俄国艺术家弗拉基米尔·塔特林的一系列雕塑作品中的一件,他将不同尺寸的荧光灯组成了一个建筑结构。①

　　弗莱文的作品违背了将艺术作为对象的传统观念。灯光从

────────────

① 弗莱文在1964年至1990年间先后创作了39件"纪念碑"向塔特林致敬。塔特林最负盛名的建筑设计"第三国际纪念碑"(1920年)是构成主义艺术的代表作,但是该设计最终未能付诸实现。

灯具中散发出来，弥漫在氛围中，反射到墙壁、地板和观众身上，模糊了我们与艺术品之间的区隔，让我们成为艺术的一部分。弗莱文丰富多彩的光色氛围与观看者建立了独特的关系：面对他的构建物，我们通过它的光看到自己，基本上忽视了房间里的其他照明。

特瑞尔与光和空间的物理存在

詹姆斯·特瑞尔（图11.5）将光的运用扩展到了与弗莱文完全不同的方向上。弗莱文创造了光和色的氛围；特瑞尔则通过纯粹的光和空间的全然物理存在，创造出令人惊叹的艺术品。正如丹托（2001）所言，它们是"美丽且无法触及的长块发光体，让人感觉（它们）好像是神秘幻象"。《纽约客》的艺术批评家卡尔文·汤姆金斯详细阐述了这个感想，他指出，特瑞尔

图 11.5 詹姆斯·特瑞尔（生于 1943 年）

的作品不是关于光或光的记录，"它就是光——光的物理存在以感官形式表现出来"（Tomkins 2003）。作为艺术家，特瑞尔的媒材是纯粹的光，因此，他的作品提供了关于光的知觉和物质性的深刻启示。

特瑞尔的装置作品有着精致的形式语言和静谧到近乎虔诚的氛围，使得观众可以探索光线、色彩和空间。它们绕过我们的意识，进入我们的无意识，庆祝发光体给我们带来的光学效应和情绪影响。

特瑞尔出生于加州帕萨迪纳市①，从小就对光线着迷。他在波莫纳学院学习知觉心理学，在那里研究过甘兹菲尔德效应。甘兹菲尔德（Ganzfeld）是一个德语术语，表示整个视野；它描述的是被大雪困住的北极探险家或在浓雾中驾驶的飞行员的体验。当视野中的所有东西都呈现相同的颜色和明度时，我们的视觉系统就会停工。白色相当于黑色，更相当于什么都没有。当这种情况持续很长一段时间时，我们可能会出现幻觉。孤立牢房中的囚犯也会体验到这种现象。

特瑞尔曾与美国国家航空航天局合作，他强调了贝克莱于18世纪首次提出的一个观点，即我们在视觉上面对的现实是我们自己创造的现实：它在我们的知觉和文化所局限的范围内。特瑞尔用以下措辞描述了他的作品："我的作品没有对象、没有映像、没有焦点。既然没有对象、没有映像、没有焦点，那么你在看什么？你在看你的观看本身。对我来说重要的是创造一种无言的思想体验。"

从1966年开始，特瑞尔探索了各种可以操纵光的方式来改

① 根据特瑞尔个人官方网站显示，他应该出生于洛杉矶市，帕萨迪纳是与洛杉矶市毗邻的一个中等城市，属于洛杉矶县的一部分。他高中曾在帕萨迪纳就读。

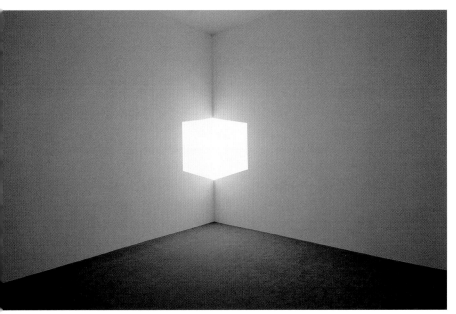

图 11.6 詹姆斯·特瑞尔，《非洲 1 号（白色）》，1967 年

图 11.7 詹姆斯·特瑞尔，《紧致的末端》，2005 年

变我们的空间知觉。在《非洲1号（白色）》（图11.6）中，我们知觉到一个立体的对象：一个漂浮在房间角落的发光立方体。靠近立方体并更仔细地观察它，我们会意识到它只是一个简单的光平面。

相比之下，在《紧致的末端》（图11.7）中，一个长方形的光场在整个画廊空间中投射出一种光芒。正如他所有的作品一样，特瑞尔创造这些奇妙光学效果所用的发生装置是不可见的，这迫使我们依靠自己的知觉来解释我们所看到的和我们所体验到的。①

① 特瑞尔这些装置作品的旨趣仅通过照片难以体会。著名导演斯坦利·库布里克（Stanley Kubrick）在拍摄《2001太空漫游》时，就邀请了年仅22岁的特瑞尔作为该片的光效专家，片中若干场景的光效初次展现了特瑞尔的艺术风格。

12

还原主义对具象艺术的影响

虽然具象艺术从未完全消失，但在20世纪中期，当抽象表现主义发展到其顶峰时，身在美国的每一个人似乎都同意，肖像画作为一种不断前进的艺术形式已经完结了。威廉·德·库宁在1960年明确表达了这一观点，他说："用颜料制作一幅诸如人类形象这样的图像是荒谬的。"1968年，《时代》杂志引用画家阿尔弗雷德·莱斯利的话说："在某种意义上，现代艺术已经杀死了具象绘画。"艺术家查克·克洛斯记得，那个时期"你能做的最愚蠢、最垂死、最过时和最陈腐的事情就是制作一幅肖像画"。

然而，到20世纪50年代，一种令人惊讶的趋势已经开始发展。以亚历克斯·卡茨、爱丽丝·尼尔和费尔菲尔德·波特为首的一些艺术家开始专注于具象画和肖像画，但是他们的创作带着一种全新的视野，这种视野基于他们从抽象艺术中汲取的经验——它的姿势活力、它的激情，以及它的还原主义（Fortune et al. 2014）。正如我们已经知道的，对艺术形式的解构隐含地始于透纳和克劳德·莫奈，并在纽约画派的抽象画家手中

变得明确。抽象画家影响了三个新传统，其中每个传统都继续重点强调解构。

第一个传统——用还原主义的方法重返具象艺术——由卡茨等人开创，卡茨对纽约画派很熟悉，并开始使用单色作为他那些简单且解构的肖像画的背景。卡茨是第二个传统——波普艺术——的先导者，特别是他影响了罗伊·利希滕斯坦、贾斯珀·约翰斯和安迪·沃霍尔。沃霍尔转而影响了克洛斯，后者开创了第三个传统——先解构再综合（对于这些艺术家的详细讨论，参见 Fortune et al. 2014）。

让我们逐一考察这些新传统。

卡茨与重返具象艺术

亚历克斯·卡茨（图 12.1）1927 年出生于纽约布鲁克林，曾在纽约的库珀联盟学院和缅因州斯考希根市的斯考希根绘画与雕塑学院学习。他的成长时期正值杰克逊·波洛克和德·库宁统领艺坛，于是受到了他们的抽象表现主义的影响。在纽约的艺术小世界中，艺术家们经常互相交流，卡茨也不例外。他访问了雪松街酒馆、The Club[①] 以及艺术家和作家们常去交换想法的其他餐馆和酒吧。虽然他受到抽象表现主义的作品体量和激进创造性的启发，并且受到罗斯科传达色彩厚重感的能力的极大影响，但卡茨在其职业生涯的初期就决定专注于表征性图像。他特别着迷于将还原主义的抽象技巧与创作肖像画的思路融合在一起的可能性。他的大胆用色和对人物的风格化描绘，

① 指由德·库宁等人于 1949 年开设的第八街俱乐部（Eighth Street Club），风格类似巴黎左岸的咖啡馆。它和雪松街酒馆目前均不复存在。

图 12.1 亚历克斯·卡茨（生于 1927 年）

使其成为波普艺术的先导者（Halperin 2012）。

　　卡茨在具象艺术中引入了一种新的还原主义概念：他的画作背景扁平，缺乏传统的透视感。此外，他强调图像价值高于叙事价值。他解释说："比起表达了什么意义，风格和外观是我更关心的事情。我希望风格取代内容的地位，或者风格成为内容。……事实上，我更倾向于清空意义、清空内容。"（Strand 1984）

　　他在绘画中的简化倾向进一步表现为简洁和色彩的增强，这些特点后来由波普艺术家做了进一步发展。卡茨的肖像画吸引了我们的眼球，在我们的心智中创造了一场具象和抽象之间的对话。它们借用了抽象表现主义的纪念碑性体量、鲜明的构图和戏剧性的光线，这样的画是扁平、朴素和极简主义的。这些肖像画所包含的特征鲜明的扁平和经过裁剪的面孔，将它们

与商业艺术联系起来，并促成了具象艺术的回归（图12.2和图12.3）。卡茨的妻子艾达是其250幅画作的主题。

在卡茨的众多重要的肖像画中，特别引人注目的一幅画的是安娜·温图尔，她是女性时尚的传奇领袖，长期担任《时尚》杂志的编辑①。温图尔以其对色彩的热爱和她标志性的黑色太阳镜而闻名。卡茨画中的她却没有这些特征，而是置身于黄色背景的柔和光线中（图12.4）。

图 12.2 亚历克斯·卡茨，《萨拉》，2012 年

① 她还是美国电影《穿普拉达的女王》中梅丽尔·斯特里普（Meryl Streep）所扮演的女主角的原型。

图 12.3 亚历克斯·卡茨,《琼(路人第 44 号)》, 1986 年

图 12.4 亚历克斯·卡茨,《安娜·温图尔》, 2009 年

图 12.5 亚历克斯·卡茨，《罗伯特·劳森伯格的双重肖像》，1959 年

在《罗伯特·劳森伯格的双重肖像》（图 12.5）中，卡茨通过重复劳森伯格的形象，消除了观看者在两人之间的互动中解读出情绪性意义的倾向。安迪·沃霍尔及其他人后来也使用了一系列重复的图像。虽然卡茨坚持认为他关于劳森伯格和温图尔的画作不存在意义和内容，但斯皮思（2011）指出，在这些如清教徒般古板的扁平化风格的肖像画中，画中人都带着自信的冷静，还有种孤独感让人回忆起爱德华·蒙克的作品，也让人回想起爱德华·霍珀的忧郁。

爱德华·蒙克，《持香烟的自画像》，1895 年

爱德华·霍珀，《自画像》，1925—1930 年

沃霍尔与波普艺术

波普艺术作为一种运动，于20世纪50年代中期首先出现在英格兰，并很快出现在美国的利希滕斯坦、约翰斯和沃霍尔的作品中。它通过纳入来自流行文化的图像，对传统美术提出了挑战。虽然波普艺术，特别是沃霍尔的波普艺术，受到卡茨和抽象表现主义的强烈影响，但它既不是抽象的，也不是非常还原主义的。相反，卡茨引入的平面性和成对的图像刺激了沃霍尔向全新的方向发展。

安迪·沃霍尔（图12.6）出生于宾夕法尼亚州匹兹堡市，1949年毕业于卡内基理工学院，获得图像设计的美术学士学位。此后不久，他搬到纽约市，开始担任时尚杂志的插画师。后来，

图12.6 安迪·沃霍尔（1928—1987年）

他将商业设计方法应用于肖像画，创作了经久不衰且通常带着神秘感的名人肖像。在尝试过手绘之后，他转向改良的丝网版画——一种基于照相制版技术来复制图像的方法，他在余下的职业生涯中一直使用这种方法。

也许沃霍尔的肖像画中最引人注目的特征是他跟随卡茨使用了同一个人的多重图像，包括杰奎琳·肯尼迪、玛丽莲·梦露、伊丽莎白·泰勒、马龙·白兰度，从而将这些人变成了一个个艺术标志。在同一个人的几乎完全相同的图像中，沃霍尔传达了一个信息，即一个人的性格难以捉摸，进而扩展到他的身份难以捉摸。因此，无论公众对沃霍尔作品中的人物有多熟悉，他都将这些人物描绘为本质上不可知的形象。

沃霍尔对杰奎琳·肯尼迪的迷恋始于1963年11月22日约翰·F.肯尼迪总统遇刺事件之后。沃霍尔在1964年创作了第一幅关于她的图像，在此之前他已经制作过伊丽莎白·泰勒和玛丽莲·梦露的丝网版画（图12.7），还描绘过汤罐头、花朵和种族暴动。这些主题——名人、悲剧性死亡、局势紧张的新闻事件、消费主义和当代装饰——仍然会是他的艺术核心，其中一些主题融入了他的杰姬[①]肖像画中（图12.8和图12.9）。

沃霍尔经常创作多幅绘画和可复制的版画，他想通过这种系列性来消除作品中的情绪，这个想法和卡茨很像。"你对同样的事情看得越多，"他说，"其中的意义就消失得越多，而且你会感觉越好。"（Warhol and Hackett 1980）沃霍尔最常通过避免叙事和专注于平庸来获得虚空感。然而，在杰姬的那些画中，他将悲剧性的个人事件与我们国家历史上的悲剧性时刻联系在了一起（Fortune et al. 2014）。

① 杰奎琳的昵称。

图 12.7 安迪·沃霍尔，《粉红色荧光的玛丽莲·梦露》，1967 年

图 12.8 安迪·沃霍尔，《红色杰姬》，1964 年

图 12.9 安迪·沃霍尔，《杰姬 2 号》，1964 年

克洛斯与综合

在脑科学中采取还原主义方法之后通常伴随着综合和重构的尝试，以观察当各部分放在一起时是否解释了整体。这种综合在艺术中很少见，但是有一位艺术家正是出于这个原因脱颖而出，他就是查克·克洛斯。

克洛斯（图12.10）1940年出生于华盛顿州门罗市。他患有严重的阅读障碍，在算术和其他一些功课上表现不佳。幸运的是，他的父母是艺术家，鼓励了他早期的创作兴趣。

克洛斯14岁时，在一次展览中看到了波洛克的作品，这次经历增强了他成为艺术家的决心。克洛斯就读于华盛顿大学，在大学里他发展出一种基于德·库宁的抽象风格。毕业后，他

图12.10 查克·克洛斯（生于1940年）

成为耶鲁大学美术专业的研究生。在那里，他彻底地将自己的
风格由抽象画转到了肖像画。但这带来了一个问题，因为克洛
斯也患有面孔失认症，就是脸盲症。他可以将一张面孔识别为
一张面孔，却不能看着某人的面孔认出那个人。克洛斯尤其对
面孔的三维特征的识别存在困难。

　　为了调和脸盲症造成的问题与想画肖像画的愿望之间的矛
盾，克洛斯发展出一种新的还原—综合形式的肖像画，其中结
合了摄影和绘画两种方法；这种风格后来称作"照相写实主
义"。克洛斯首先为他的模特拍摄一幅大尺寸的宝丽来照片。然
后，他在照片上放置一张透明纸，在激进的还原主义步骤中将
透明纸划分成许多小方格，对每个方格都以独特的方式进行装
饰。接下来，在综合步骤中，他将装饰好的方格转移到画布上。
如此，通过由一个简化的过程导向一个复杂且细节丰富的最终
成果，克洛斯取得了一种矛盾对立的结果。

　　到1960年，克洛斯和他的照相写实主义在纽约艺术界得到
了广泛认可，这与卡茨及其作品一起推动了肖像画的复兴，使
之成为一种具有挑战性的当代表现新形式。到1970年，克洛斯
被认为是美国在世的杰出艺术家之一。他的美柔汀版画和作画
所基于的网格线现在成了他的许多肖像画的特征。

　　在克洛斯的整个职业生涯中，他只画了一个主题：人脸。
他所画的面孔包括他自己的、他孩子的、他朋友的以及其他艺
术家的。每张面孔都建立在精心构造的彩色方块网格上，所以
当你站得靠近玛吉或雪莉的肖像时，你只能看到肖像被激进地
还原成一个个网格，但随着你逐渐向后退步，你会看到那些网
格综合成一张面孔（图12.11和图12.12）。这些肖像画也展示了
克洛斯的哲学，即一个人的身份是一个高度构建的复合体。

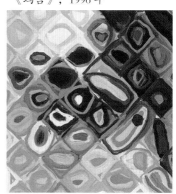

图 12.11 查克·克洛斯，《玛吉》，1996 年

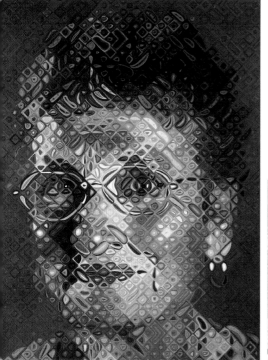

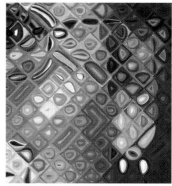

图 12.12 查克·克洛斯，《雪莉》，2007 年

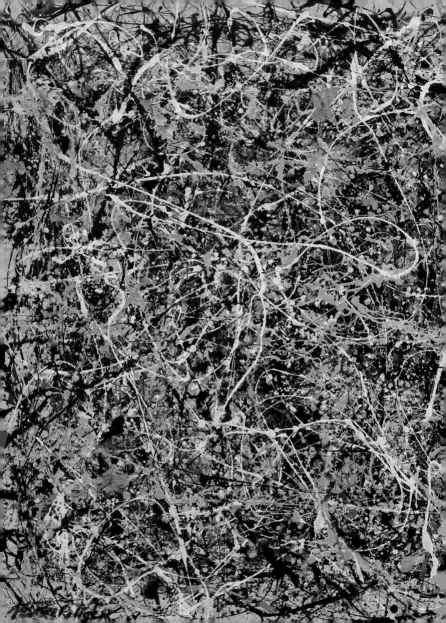

杰克逊·波洛克，《1949 年第 1 号》，1949 年

　　波洛克的滴画看似随心所欲甚至杂乱无章，实则充满了严格的控制。无论是作画所用油漆的黏度，还是滴洒油漆的画刷和棍子的尺寸，乃至他"行动"时的速度和方向，都经过了精心考量。这幅画即是他在无意识的直觉与有意识的思考共同驱动下创造的杰作，让观看者心醉神迷。来自物理学家的研究表明，波洛克的滴画包含分形特征，类似自然界树枝、云朵、海浪的分形；进一步的心理学研究则发现，人们在观看波洛克的滴画和自然界的分形图片时，存在相似的眼动轨迹和脑激活模式，这部分解释了滴画何以产生美感。还有科学研究指出，波洛克在创作时朴素地运用了流体力学原理。这些科研成果可用于鉴定他的画作真伪。

13

为什么还原主义在艺术中取得了成功

　　纽约画派的抽象艺术家成功地将我们周围复杂的视觉世界简化为形式、线条、色彩和光线等本质属性。这种取向与从乔托和佛罗伦萨文艺复兴到莫奈和法国印象主义者的西方艺术史形成了鲜明对比。后文艺复兴时期的艺术家试图在二维画布上创造三维世界的错觉，但随着19世纪中叶摄影术的出现，艺术家感到需要创造一种新的形式——一种抽象的、非具象的艺术，它会结合科学中出现的一些新观念。艺术家也开始看到他们的抽象作品和音乐之间的类比：音乐没有内容，运用的是抽象的声音元素和时间分割，却深深地打动了我们。

　　关于观看者对艺术作出反应的生物学机制，我们对它的探索尚处在非常早期的阶段，但我们确实有一些线索来解释为什么抽象艺术能够引发观看者产生活跃的、创造性的和丰富的反应。不过，这些线索只是一个开始。我们还想要理解为什么还原主义能够成功地提炼出艺术中最本质和最有力的方面，以及为什么它有时会唤起一种精神上的感受。

　　其中一个原因可能是：一些抽象作品通过简化形象、色彩和光线给人以简洁感。然而，即使一幅抽象作品是凌乱的，比

如杰克逊·波洛克的行动绘画，它通常也不依赖于观众的外部知识框架。每件作品都是高度多义性的，就像伟大的诗歌一样，它们让我们的注意力集中在作品本身，而不涉及外部环境中的人或物。结果，我们将自己的印象、记忆、愿望和感受投射到了画布上。这就像精神分析中一次完美的移情，患者将自己与父母或其他重要个体的经历投射到了治疗师身上，又像在佛教冥想中重复一个词语或一个音调。

从皮特·蒙德里安和色域画家的作品中可以清楚地看到，自上而下的信息极大地促进了抽象艺术所能诱发的精神升华感。这是因为自上而下的加工过程涉及与记忆、情绪、共情和视知觉有关的大脑系统。

有一种观点认为，抽象艺术允许我们将自己的想象投射到画布上，而不受到罗斯科称之为"对事物的熟悉辨识"的约束。这个观点引出了一个更大的问题：我们对抽象艺术的反应与我们对具象艺术的反应有何不同？抽象艺术为观看者提供了什么？

抽象艺术的视觉加工新规则

在整个西方艺术史上，自下而上和自上而下的加工过程并没有对"观看者的份额"作出同等的贡献。我们可以通过对比文艺复兴时期的绘画和抽象绘画来看到这一点。

文艺复兴时期的绘画符合我们大脑从视网膜上光的模式中正常提取深度信息的有关规则。它运用透视、缩短透视、造型和明暗对比等元素来重新创造三维自然世界——我们使用相同的方法让大脑能够通过视网膜上扁平的二维映像推断出其三维来

源（这是一种对我们的生存至关重要的技能）。事实上，人们大可以认为，古典画家在透视、光照和形式方面的实验直观地概括了产生自下而上加工的计算过程，从乔托和其他早期西方具象画家到印象主义、野兽主义和表现主义画家皆是如此。尽管达·芬奇、米开朗琪罗和16世纪的其他矫饰主义艺术家反抗过这种趋势，但直到20世纪早期，西方艺术的普遍追求是重新创造出三维世界在平面上的投影。

抽象绘画中的元素不是作为物体的视觉复制品存在其中，而是作为我们如何对物体形成概念的参考或线索。抽象艺术家在描绘他们所看到的世界时，不仅通过消除透视和整体性描绘来消除自下而上视觉加工过程中的许多构建模块，而且还使自下而上的加工所依据的一些前提变得无效。我们扫视一幅抽象画，寻找线段之间的连接以及可识别的轮廓和物体，但在解离①程度最大的那些作品，例如马克·罗斯科、丹·弗莱文和詹姆斯·特瑞尔的作品中，我们的努力遭到了挫败。

抽象艺术之所以给观看者带来如此巨大的挑战，原因在于它教导我们以一种新的方式看待艺术——在某种意义上，也是以一种新的方式看待这个世界。抽象艺术使我们的视觉系统大胆地理解一幅图像，这幅图像与我们的大脑重构过的那种图像有着根本不同。

正如奥尔布赖特（Personal Communication）指出的，我们拼命地"搜索"各种联结，因为我们的生存依赖于识别。在没有明显的具象线索的情况下，我们创造出新的联结。哲学家大卫·休谟提出了类似的观点："心灵的创造力只不过是将感官和

① 原文"fragmented"根据上下文应该指的是艺术家在创作时对不同视觉元素（如色彩、形状）进行了分离，而不是物理形态上的支离破碎，因此译文借用了"解离"一词。

经验提供给我们的材料加以混合、调换、增加或减少的能力。"
（Hume 1910）

　　艺术史学家杰克·弗莱姆（2014）将抽象艺术的这一方面称
为"对真理的新主张"。通过消解透视，抽象艺术需要我们的大
脑提出自下而上加工的新逻辑。蒙德里安的作品在很大程度上依
赖于大脑加工物体的早期阶段，这个阶段则依赖于线段和朝向以
及大脑对色彩的加工。但是，这些自下而上的加工过程可能会受
到广泛且具有创造性的自上而下加工过程的全盘修改或覆盖。

　　具象绘画——风景画、肖像画和静物画——唤起对特定类别
图像作出反应的脑区的活动。脑功能的成像研究现已表明，抽
象艺术不会激活特定类别区；相反，它激活了对所有艺术形式
作出反应的区域（Kawabata and Zeki 2004）。因此，我们是通
过排他性来观看抽象艺术的；我们似乎无意识地认识到，我们
所看到的并不属于任何特定类别（Aviv 2014）。从某种意义上
说，抽象艺术的知觉成就之一就是让我们接触到不太熟悉甚至
完全不熟悉的情境。

　　从更广泛的意义上说，观看者的反应可以被认为由三个主
要的知觉过程组成：大脑对图像内容和图像风格的分析，由图
像所引发的自上而下的认知联想，以及我们对图像的自上而下
的情绪反应（参见 Bhattacharya and Petsche 2002）。高度抽象的
图像使我们感到与现实有一定的脱节，这就鼓励自上而下的自
由联想，我们发现这些联想是有益的。眼动追踪实验表明，当
我们观看抽象艺术时，我们的大脑倾向于扫视整幅画作的表面，
而不是聚焦于某些可识别的显著特征（Taylor et al. 2011）。

　　实际上，我们一直都在看着那些很像极简主义绘画的简单
表面：墙壁、黑板，等等。现代极简主义艺术家认识到，通过

创造性地构建这些简单表面，并且利用触觉值、色彩和光线，他们就可以唤起观看者充满想象力的反应。

我们在弗雷德·桑德贝克（图13.1）的作品中可以看到这个想法，他把从商店购买的腈纶纱拉伸在墙壁上不同的点之间，勾勒出正方形或三角形等简单的几何形状。像其他极简主义艺术家一样，桑德贝克希望将观众的注意力集中在当下，集中在此时此地。通过不提供任何立体物体或象征性参照物，桑德贝克让我们在这种新异的情境中看到他创造的图像，让我们体验到视知觉能够如何改变墙上展示的基本事实（图13.2）。

桑德贝克谈到他最初的探索时说："我用一根绳子和一根细线制作的第一个雕塑是一个躺在地板上的长方体轮廓。"这是一种偶然行为，但它却为他带来了许多机会，去创作不存在内部的雕塑。它允许他在不占用任何空间的情况下，将完全的物质性赋予某个空间或体积。图13.2中的无题雕塑看起来是三维的，

图 13.1 弗雷德·桑德贝克（1943—2003 年）

图 13.2 弗雷德·桑德贝克，《无题（雕塑研究，
两部分黑色角落结构）》，1975/2008 年 [①]

因为它在一个角落里，但是将那个扁平的长方形放在地板上也
具有相同的效果。它使观众感觉好像有向上延伸的边。这些艺
术品的惊人之处在于，我们更少地聚焦于勾勒出空间的边缘即
纱线上，而更多地聚焦于纱线所勾勒空间的体积上。

在探索空白和体积、非物质和实物的相互作用时，桑德贝
克意识到，假象和事实密不可分地交织在一起。他以一种激进
的还原主义方式断言，"事实和假象是等同的"。

① 本书英文版所选用的作品图片与正文描述不符，这里根据作者早期草稿中选用的另
外一幅作品图片进行了替换。

创造性的观看者

　　蒙德里安、罗斯科和莫里斯·路易斯等抽象艺术家直觉地将视知觉理解成一个精心设计的心理过程，他们广泛地尝试了各种方式让观众的注意力和知觉的各个层面参与其中。蒙德里安和罗斯科都提炼了形式与色彩，并且在这样做的过程中，他们以心理学上的新方式唤起大家对艺术的注意。正如波洛克所指出的，抽象艺术使得艺术家证明了艺术可以存在于画布或纸张这样的二维平面上，它也以同样的方式——独立于自然、时间和空间——存在于无意识心智中。

　　这种新观点永远改变了艺术家描绘他们所处世界的方式，它还改变了我们理解图像的方式——通过自由联想来对诸如色块、光线和各种朝向的线条等线索作出反应。因此，抽象艺术和它之前的立体主义对观众的知觉提出了可能是艺术史上最激进的挑战。它要求观看者用初级思维过程代替次级思维过程，前者采用的是无意识的语言，很容易在不同物体和想法之间形成联系，不需要时间或空间的参与；后者是有意识自我的语言，具有逻辑性，需要时间和空间坐标参与。抽象艺术改变了我们观看艺术时正常的知觉习惯，还改变了我们对在艺术中可能看到什么的期望。

　　因此，观看视觉艺术作品不再与大脑自下而上的视觉信息加工过程相平行。像立体主义一样，抽象艺术终结了艺术批评家卡尔·爱因斯坦所说的"视觉的懒惰或疲劳。让观看再次成为一个积极的过程"（Einstein 1926；引自 Haxthausen 2011）。

　　恩斯特·克里斯和亚伯拉罕·卡普兰（1952）认为观看者不是艺术的被动参与者，而是在以自己的方式进行创造，他们首先提出了无意识心理过程对创造力具有重要贡献的观点。创

造力消除了我们有意识自我和无意识自我之间的藩篱，使两者能够以相对自由但受控的方式进行交流。克里斯把这种对无意识思想的受控访问称作"为自我服务的回归"。因为观看者在观看一件艺术品时经历了一种创造性体验，所以观看者和艺术家都体验到了与无意识的这种受控交流。

创造性与默认网络：抽象艺术

激发我们想象力的抽象绘画调用了大脑自上而下的加工机制，而吸引我们的具象绘画则调用了大脑的默认网络。默认网络由马库斯·赖希勒于2001年发现（Raichle et al. 2001），主要由三个脑区组成：参与记忆的内侧颞叶、参与评估感觉信息的后扣带皮层和与心理理论相关的内侧前额叶皮层。（心理理论是指对别人的心理、愿望和目的与本人的心理作出区分。）

当我们休息时，默认网络是活动的，而当我们与外界互动时，默认网络则受到抑制。例如，当我们做白日梦、回忆往事或听音乐时，默认网络就会发挥作用。因为它涉及独立于任何特定任务之外的内省，所以默认网络似乎包含像克里斯等自我心理学家所说的**前意识心理过程**。这些过程介入有意识和无意识思想之间；它们可以进入意识，但不会立即出现在意识中。最近，默认网络与独立于刺激之外的想法和心理活动关联在了一起，后两者被认为严重依赖于前意识思维。

最近的研究表明，在对艺术的高级审美体验中，默认网络最为活跃。通过将志愿者评估一组绘画时的个体差异的行为分析与脑功能成像进行结合，爱德华·韦塞尔、纳瓦·鲁宾和加布里埃拉·斯塔尔得到了这一发现。他们要求志愿者躺在成像

扫描仪中观看四幅画（该仪器可以检测不同脑区的活动），并将这些画按照1（最不吸引人）到4（最吸引人）进行评级。韦塞尔和他的合作者发现，默认网络只在评为4级最强烈的反应时才会变得活跃，而不会在评为1、2或3级时活跃。

这个有趣的发现表明，由于默认网络的激活与我们的自我感知有关，当我们对艺术作出反应时，它的激活使得我们对绘画的知觉能够与自我相关的心理过程发生交互作用：它可能影响了上述心理过程，甚至被整合到了其中（Vessel et al. 2012；Starr 2014）。这种思路与一种观点相一致，即一个人对艺术的品味跟他的自我认同感有关。

抽象艺术与心理距离的解释水平理论

抽象艺术的自上而下加工过程所采用的认知逻辑可能不是艺术知觉所独有的，而是可能代表在其他情境中也会采用的一种更普遍的逻辑。在解释水平理论中，这种逻辑的普遍形式是显而易见的。解释水平理论是一个心理学概念，它测量的是抽象而非具体的思维过程，并且根据不同的心理距离及其对我们的影响来对两种思维过程进行区分（Trope and Liberman 2010）。解释水平理论认为，思维方式是可塑的，可以通过环境，特别是通过心理距离的变化而得到改变。实证研究表明，那些在心理上离我们近的事物，比如我们此时此地感受到的人和物体的图像，被我们看作是具体的；而那些不在此时此地的事物看起来更遥远。遥远的事物实际上增加了我们的创造力，这正是在自上而下的加工过程中发生的。

因此，美不仅存在于观看者的眼中，也存在于观看者大脑

的前意识创造过程中。于是，一个有趣的问题在于：抽象艺术赋予某些观看者深刻的精神感受，是否部分源于其对观看者默认网络的激活？根据解释水平理论，这种激活需要与此时此地有着相当的距离感。①

　　纽约艺术批评家南希·普林森塔尔用以下措辞来描述抽象艺术：

> 　　抽象就是与物质世界保持一定距离。它是一种局部提升的形式，但有时也会迷失方向，甚至是混乱不堪。最强有力的艺术可以引发这种状态，没有字面内容的艺术或许是最有力的。（Princenthal 2015）

① 本书出版后，坎德尔与哥大心理学系同事合作，基于解释水平理论开启了对艺术的科学研究。通过让受试者观看经过配对的多组具象画和抽象画，他们发现，较之于具象画，抽象画会让观看者在时间和空间上都产生更远的心理距离。这项研究发表在 2020 年 8 月出版的《美国国家科学院院刊》上。论文链接：http://doi.org/10.1073/pnas.2001772117

14

重返两种文化

进化生物学家E. O.威尔逊设想通过一系列对话弥合C. P. 斯诺的两种文化——科学与人文——之间的沟壑，这些对话类似于早先在物理学与化学之间，以及这两个领域与生物学之间发生过的对话（Wilson 1977）。

20世纪30年代，莱纳斯·鲍林证明了量子力学的物理原理可以解释原子在化学反应中的表现。部分是受到鲍林研究工作的激发，化学和生物学随着1953年詹姆斯·沃森和弗朗西斯·克里克发现DNA的分子结构而开始融合。有了DNA分子结构，分子生物学就以开天辟地的方式统合了原本没有关联的生物化学、遗传学、免疫学、发育生物学、细胞生物学、癌生物学以及新近的分子神经生物学等学科。这种统合为其他科学学科开创了先例，它可能也为脑科学与艺术开创了先例。

威尔逊认为，知识的获得和科学的进步是在斗争与解决的过程中发生的。对于每一个母学科而言，都存在一个更基础的领域，有一个对手学科在挑战其方法和主张（Wilson 1977；Kandel 1979）。通常情况下，母学科的范围更广、内容更深，最终与对手学科进行融合并从中受益。正如我们在艺术与脑科

学中所看到的，它们是不断发展的关系。艺术与艺术史是母学科，而脑科学则是它们的对手学科。

当研究领域自然地结合在一起时（比如新心智科学与艺术知觉的结合），或者当它们对话的目的是有限度的并且有益于所有参与对话的领域时，这种对话最有可能获得成功。如今，这种对话可能发生在欧洲著名沙龙的当代版本，即大学的跨学科中心里。德国的马克斯·普朗克学会包含一个新成立的艺术与科学研究所，若干美国大学也是如此。在可预见的未来，新心智科学与美学的统合不太可能发生，但是对艺术领域（包括抽象艺术）感兴趣的人与对知觉和情绪科学感兴趣的人之间正在出现新的对话。假以时日，这场对话可能会产生累积效应。

这场对话对于新心智科学的潜在好处是显而易见的。这门新科学的愿景之一是将脑生物学与人文学联系在一起。其目的之一是理解大脑如何对艺术品作出反应，如何加工无意识和有意识的知觉、情绪和共情。但这场对话对艺术家的潜在用处是什么呢？

自15和16世纪现代实验科学发轫以来，艺术家一直对科学感兴趣，例如菲利波·布鲁内列斯基、马萨乔、列奥纳多·达·芬奇、阿尔布雷特·丢勒和彼得·勃鲁盖尔，还有勋伯格的抽象绘画，以及理查德·塞拉和达米恩·赫斯特的作品。[①]就像达·芬奇运用他的人体解剖学知识以更加令人信服和准确的方式描绘人体形式一样，当代艺术家可以运用我们对知觉、情绪和共情反应的生物学基础的新认识，来创造新的艺术形式和其他创造

① 在勋伯格之前提到的五位都是文艺复兴时期的著名艺术家。塞拉是美国当代极简主义雕塑家，以金属板材组构壮观的抽象雕塑而闻名。赫斯特则是英国当代最具争议的艺术家，他的作品包括把动物做成标本泡在玻璃箱中、用大量蝴蝶标本构图作画等。

性的表达形式。

　　事实上，一些对心智的非理性运作感兴趣的艺术家，包括杰克逊·波洛克、威廉·德·库宁以及勒内·马格利特等超现实主义者已经尝试过依靠内省来推断自己心中正在发生的情况。尽管内省是有帮助且必要的，但它无法提供对大脑及其运作，还有我们如何感知外部世界的详细认识。今天的艺术家可以利用关于我们心智的某些方面如何运作的知识来强化传统的内省方法。

　　自1959年斯诺首次谈论两种文化以来，我们发现科学与艺术（包括抽象艺术）可以相互作用并相互促进。双方都将其特定的视角带到关于人类状况的本质问题上，都使用还原主义作为实现上述做法的手段。此外，新心智科学似乎正处在让脑科学与艺术进行对话的起点，这可能会在思想史和文化史上开辟出新的维度。

注 释

继 1959 年在里德讲座上发表关于《两种文化与科学革命》的见解后，C. P. 斯诺于 1963 年出版了《再访两种文化》一书。我要强调的是，斯诺在第二本书中认为，可以从两种文化发展出三种文化。约翰·布罗克曼在《第三种文化：超越科学革命》（1995）一书中详细阐述了三种文化的概念。

在我写的关于具象艺术与科学的著作《洞悉内心的时代》（2012）中，我用以下措辞讨论了两种文化：

自斯诺那场演讲发表以来的几十年里，两种文化之间的鸿沟开始缩小。有几件事情带来了这种改观。首先是斯诺在他 1963 年出版的《再访两种文化》一书的终章，讨论了人们对他演讲的广泛回应，并描述了第三种文化的可能性，这种文化可以调解科学家和人文学者之间的对话。他写道：

"然而，幸运的是，我们可以培养一大批拥有更佳心智的人，使得他们既不会对人文与科学中的想象性体验一无所知，也不会对应用科学的贡献、大多数人类同胞所经历的可以补救的苦难，以及那些一旦被意识到就无法否认的责任一无所知。"

　　三十年后，约翰·布罗克曼在他的著作《第三种文化：超越科学革命》中发展了斯诺的观点。布罗克曼强调，弥合鸿沟的最有效的方法，是鼓励科学家用那些受过教育的读者很容易理解的语言来面向公众写作。这种努力目前正在通过书刊、广播、电视、互联网以及其他媒介得以实现：高品质的科学知识正由创造它们的科学家成功地传达给普通受众（Kandel 2012, 502）。对生物学中还原主义的讨论，参见：

Crick, F. 1966. *Of Molecules and Men.* Seattle: University of Washington Press.

Squire, L., and E. R. Kandel. 2008. *Memory: From Mind to Molecules.* 2nd ed. Englewood, Colo.: Roberts and Co.

1 抽象画派在纽约的兴起

　　对纽约画派和艺术中心从巴黎转移到纽约的讨论，参见：

Greenberg, C. 1955. "American Type Painting." *Partisan Review* 22:179–196. Reprinted in *Art and Culture* (Boston: Beacon, 1961, 208–229).

Rosenberg, H. 1952. "The American Action Painters." *Art News* (December).

Schapiro, M. 1994. *Theory and Philosophy of Art: Style, Artist, and Society.* New York: George Braziller.

2 以科学方法研究艺术知觉的肇始

Kandel, E. R. 2012. *The Age of Insight: The Quest to Understand the Unconscious in Art, Mind, and Brain from Vienna 1900 to the Present.* New York: Random House.

Riegl, A. 2000. *The Group Portraiture of Holland.* Trans. E. M. Kain

and D. Britt. 1902; reprint, Los Angeles: Getty Research Institute for the History of Art and the Humanities.

3 "观看者的份额"的生物学机制：艺术中的视知觉与自下而上的加工过程

Albright, T. 2015. "Perceiving." *Daedalus* (winter 2015):22–41.

Freiwald, W. A., and D. Y. Tsao. 2010. "Functional Compartmentalization and Viewpoint Generalization Within the Macaque Face-Processing System." *Science* 330:845–851.

Gilbert, C., and W. Li. 2013. "Top-Down Influences on Visual Processing." *Nature Reviews Neuroscience* 14:350–363.

Zeki, S. 1999. *Inner Vision: An Exploration of Art and the Brain*. Oxford: Oxford University Press.

4 学习与记忆的生物学机制：艺术中自上而下的加工过程

Kandel, E. R. 2006. *In Search of Memory: The Emergence of a New Science of Mind*. New York: Norton.

Kandel, E. R., Y. Dudai, and M. R. Mayford, eds. 2016. *Learning and Memory*. Cold Spring Harbor, N.Y.: Cold Spring Harbor Laboratory Press.

5 抽象艺术初兴时的还原主义

Gooding, M. 2000. *Abstract Art*. London: Tate Gallery.

6 蒙德里安与具象画的激进还原

Lipsey, R. 1988. *An Art of Our Own: The Spiritual in Twentieth-Century*

Art. Boston and Shaftesbury: Shambhala.

Spies, W. 2010. *Path to the Twentieth Century: Collected Writings on Art and Literature*. New York: Abrams.

Zeki, S. 1999. *Inner Vision: An Exploration of Art and the Brain*. Oxford: Oxford University Press, chapter 12.

7 纽约画派的代表人物

Naifeh, S., and G. Smith. 1989. *Jackson Pollock: An American Saga*. New York: Potter.

Stevens, M., and A. Swan. 2005. *De Kooning: An American Master*. New York: Random House.

8 大脑如何加工和感知抽象画

Albright, T. 2015. "Perceiving." *Daedalus* (winter 2015):22–41.

9 从具象走向到色彩抽象

Breslin, J. E. B. 1993. *Mark Rothko: A Biography*. Chicago: University of Chicago Press.

Princenthal, N. 2015. *Agnes Martin: Her Life and Art*. New York: Thames & Hudson.

10 色彩与大脑

Zeki, S. 2008. *Splendors and Miseries of the Brain: Love, Creativity, and the Quest for Human Happiness*. Hoboken, N.J.: Wiley-Blackwell.

11 对光的聚焦

Miller, D., ed. 2015. *Whitney Museum of American Art: Handbook of the Collection*. New York: Whitney Museum.

Spies, W. 2011. *The Eye and the World: Collected writings on Art and Literature*. Vol. 8: Between Action Painting and Pop Art. New York: Abrams.

12 还原主义对具象艺术的影响

Fortune, B. B., W. W. Reaves, and D. C. Ward. 2014. *Face Value: Portraiture in the Age of Abstraction*. Washington, D.C.: GILES in association with the National Portrait Gallery, Smithsonian Institution.

13 为什么还原主义在艺术中取得了成功

Gombrich, E. H. 1982. *The Image and the Eye: Further Studies in the Psychology of Pictorial Representation*. London: Phaidon.

14 重返两种文化

Kandel, E. R. 1979. "Psychotherapy and the Single Synapse: The Impact of Psychiatric Thought on Neurobiologic Research." *New England Journal of Medicine* 301:1028–1037.

Wilson, E. O. 1977. "Biology and the Social Sciences." *Daedalus* 2:127–140.

参考文献

Adelson, E. H. 1993. "Perceptual Organization and the Judgment of Brightness." *Science* 262:2042–2043.

Albright, T. 2012. "TNS: Perception and the Beholder's Share." Discussion with Roger Bingham. The Science Network. http://thesciencenetwork. org/.

——. 2012. "On the Perception of Probable Things: Neural Substrate of Associative Memory, Imagery, and Perception." *Neuron* 74:227–245.

——. 2013. "High-Level Visual Processing: Cognitive Influences." In *Principles of Neural Science*, 621–653. New York: McGraw-Hill.

——. 2015. "Perceiving." *Daedalus* 144 (1) (winter 2015):22–41.

Anderson, D. J. 2012. "Optogenetics, Sex, and Violence in the Brain: Implications for Psychiatry." *Biological Psychiatry* 71:1081–1089.

Antliff, M., and P. Leighten. 2001. "Philosophies of Space and Time." In *Cubism and Culture*, 64–110. New York: Thames & Hudson.

Ashton, D. 1983. *About Rothko*. New York: Oxford University Press.

Aviv, V. 2014. "What Does the Brain Tell Us About Abstract Art?" *Frontiers in Human Neuroscience* 8:85.

Bailey, C. H., and M. Chen. 1983. "Morphological Basis of Long-Term Habituation and Sensitization in *Aplysia*." *Science* 220:91–93.

Barnes, S. 1989. *The Rothko Chapel: An Act of Faith*. Houston: Menil Foundation.

Bartsch, D., M. Ghirardi, P. A. Skehel, K. A. Karl, S. P. Herder, M. Chen, C. H. Bailey, and E. R. Kandel. 1995. "*Aplysia* CREB2 Represses Long-Term Facilitation: Relief of Repression Converts Transient Facilitation Into Long-Term Functional and Structural Change." *Cell* 83:979–992.

Bartsch, D., A. Casadio, K. A. Karl, P. Serodio, and E. R. Kandel. 1998. "CREB1 Encodes a Nuclear Activator, a Repressor, and a Cytoplasmic Modulator That Form a Regulatory Unit Critical for Long-Term Facilitation." *Cell* 95:211–223.

Baxandall, M. 1910. "Fixation and Distraction: The Nail in Braque's Violin and Pitcher." In *Sight and Insight*, 399–415. London: Phaidon Press.

Berenson, B. 2009. "The Florentine Painters of the Renaissance: With an Index to Their Works." 1909; reprint, Ithaca, N.Y.: Cornell University Library.

Berger, J. 1993. *The Success and Failure of Picasso*. 1965; reprint, New York: Vintage International.

Berggruen, O. 2003. "Resonance and Depth in Matisse's Paper Cut-Outs." *In Henri Matisse: Drawing with Scissors—Masterpieces from the Late Years*, ed. O. Berggruen and M. Hollein, 103–127. Munich: Prestel.

Berkeley, G. 1975. "An Essay Towards a New Theory of Vision." *In Philosophical Works, Including the Works on Vision*. New York: Rowman and Littlefield. Originally published in George Berkeley,

An Essay Towards a New Theory of Vision (Dublin: M Rhames for R Gunne, 1709).

Bhattacharya, J., and H. Petsche. 2002. "Shadows of Artistry: Cortical Synchrony During Perception and Imagery of Visual Art." *Cognitive Brain Research* 13:179–186.

Blotkamp, C. 2004. *Mondrian: The Art of Deconstruction*. 1944; reprint, London: Reaktion Books.

Bodamer, J. 1947. "Die Prosop-Agnosie." *Archiv für Psychiatrie und Nervenkrankheiten* 179:6–53.

Braun, E., and R. Rabinow. 2014. *Cubism: The Leonard A. Lauder Collection*. New York: Metropolitan Museum of Art.

Brenson, M. 1989. "Picasso and Braque, Brothers in Cubism." *New York Times*, September 22, 1989.

Breslin, J. E. B. 1993. *Mark Rothko: A Biography*. Chicago: University of Chicago Press.

Brockman, J. 1995. *The Third Culture: Beyond the Scientific Revolution*. New York: Simon and Schuster.

Buckner, R. L., and D.C. Carrol. 2007. "Self Projection and the Brain." *Trends in Cognitive Science* 11 (2):49–57.

Cajal, S. R. 1894. "The Croonian Lecture: La fine structure des centres nerveux." *Proceedings of the Royal Society of London* 55:444–468.

Carew, T. J., R. D. Hawkins, and E. R. Kandel. 1983. "Differential Classical Conditioning of a Defensive Withdrawal Reflex in *Aplysia californica*." *Science* 219:397–400.

Carew, T. J., E. T. Walters, and E. R. Kandel. 1981. "Classical Conditioning in a Simple Withdrawal Reflex in *Aplysia californica*."

Journal of Neuroscience I:1426–1437.

Castellucci, V. F., T. J. Carew, and E. R. Kandel. 1978. "Cellular Analysis of Long-Term Habituation of the Gill-Withdrawal Reflex in *Aplysia californica.*" *Science* 202:1306–1308.

Chace, M. R. 2010. *Picasso in the Metropolitan Museum of Art.* New York: Metropolitan Museum of Art.

Churchland, P., and T. J. Sejnowski. 1988. "Perspectives on Cognitive Neuroscience." *Science* 242:741–745.

Cohen-Solal, A. 2015. *Mark Rothko: Toward the Light in the Chapel.* New Haven and London: Yale University Press.

Da Vinci, L. 1923. *Note-Books Arranged and Rendered Into English.* Ed. R. John and J. Don Read. New York: Empire State Book Co.

Danto, A. C. 2003. *The Abuse of Beauty: Aesthetics and the Concept of Art.* Chicago and LaSalle: Open Court.

———. 2001. "Clement Greenberg." In *The Madonna of the Future*, 66–67. Berkeley: University of California Press.

———. 2001. "Willem de Kooning." In *The Madonna of the Future*, 101. Berkeley: University of California Press.

Dash, P. K., B. Hochner, and E. R. Kandel. 1990. "Injection of cAMP-Responsive Element Into the Nucleus of *Aplysia* Sensory Neurons Blocks Long-Term Facilitation." *Nature* 345:718–721.

DiCarlo, J. J., D. Zoccolan, and N. C. Rust. 2012. "How Does the Brain Solve Visual Object Recognition." *Neuron* 73:415–434.

Einstein, C. 1926. *Die Kunst Des 20 Jahrhunderts.* Berlin: Propyläen Verlagn.

Elbert, T., C. Pantev, C. Wienbruch, B. Rockstroh, and E. Taub. 1995.

"Increased Cortical Representation of the Fingers of the Left Hand in String Players." *Science* 270:305–307.

Fairhall, S. L., and A. Ishai. 2007. "Neural Correlates of Object Indeterminacy in Art Compositions." *Consciousness and Cognition* 17:923–932.

Flam, J. 2014. "The Birth of Cubism: Braque's Early Landscapes and the 1908 Galerie Kahnweiler Exhibition." In *Cubism: The Leonard A. Lauder Collection*. New York: Metropolitan Museum of Art.

Fortune, B. B., W. W. Reaves, and D. C. Ward. 2014. *Face Value: Portraiture in the Age of Abstraction*. Washington, D.C.: Giles in Association with National Portrait Gallery, Smithsonian Institute.

Freedberg, D. 1989. *The Power of Images: Studies in the History and Theory of Response*. Chicago and London: University of Chicago Press.

Freeman, J., C. M. Ziemba, D. J. Heeger, E. P. Simoncelli, and J. A. Movshon. 2013. "A Functional and Perceptual Signature of the Second Visual Area in Primates." *Nature Reviews Neuroscience* 16 (7):974–981.

Freese, J. L., and D. G. Amaral. 2005. "The Organization of Projections from the Amygdala to Visual Cortical Areas TE and V1 in the Macaque Monkey." *Journal of Comparative Neurology* 486 (4):295–317.

Freud, S. 1911. "Formulation of the Two Principles of Mental Functioning." Standard Edition, Vol. 12:215–226. London: Hogarth Press, 1958.

——. 1953. "The Interpretation of Dreams." In *The Standard Edition of*

the Complete Psychological Works of Sigmund Freud, ed. and trans. James Strachey, vols. IV and V. London: The Hogarth Press and the Institute for Psychoanalysis.

Freiwald, W. A., and D. Y. Tsao. 2010. "Functional Compartmentalization and Viewpoint Generalization Within the Macaque Face-Processing System." *Science* 330:845–851.

Freiwald, W. A., D. Y. Tsao, and M. S. Livingstone. 2009. "A Face Feature Space in the Macaque Temporal Lobe." *Nature Neuroscience* 12:1187–1196.

Frith, C. 2007. *Making Up the Mind: How the Brain Creates Our Mental World*. Oxford: Blackwell.

Galenson, D. W. 2009. *Conceptual Revolutions in Twentieth-Century Art*. Cambridge University Press.

Gilbert, C. 2013. "Intermediate-level Visual Processing and Visual Primitives." In *Principles of Neural Science*, 602–620. New York: McGraw-Hill.

Gilbert, C., and W. Li. 2013. "Top-down Influences on Visual Processing." *Nature Reviews Neuroscience* 14:350–363.

Gombrich, E. H. 1960. *Art and Illusion: A Study in the Psychology of Pictorial Representation Summary*. London: Phaidon.

———. 1982. *The Image and the Eye: Further Studies in the Psychology of Pictorial Representation*. London: Phaidon.

———. 1984. "Reminiscences on Collaboration with Ernst Kris (1900–1957)." In *Tributes: Interpreters of Our Cultural Tradition*. Ithaca, N.Y.: Cornell University Press.

Gombrich, E. H., and E. Kris. 1938. "The Principles of Caricature."

British Journal of Medical Psychology 17 (3–4):319–342.

——. 1940. *Caricature*. Harmondsworth: Penguin.

Gopnik, A. 1983. "High and Low: Caricature, Primitivism, and the Cubist Portrait." *Art Journal* 43 (4) (winter):371–376.

Gore, F., E. C. Schwartz, B. C. Brangers, S. Aladi, J. M. Stujenske, E. Likhtik, M. J. Russo, J. A. Gordon, C. D. Salzman, and R. Axel. 2015. "Neural Representations of Unconditioned Stimuli in Basolateral Amygdala Mediate Innate and Learned Responses." *Cell* 162:134–145.

Gray, D. 1984. "Willem de Kooning, What Do His Paintings Mean?" (thoughts based on the artist's paintings and sculpture at his Whitney Museum exhibition, December 15, 1983–February 26, 1984). http://jessieevans-dongrayart.com/essays/essay037.html.

Greenberg, C. 1948. *The Crisis of the Easel Picture*. New York: Pratt Institute.

——. 1955. "American-Type Painting." *Partisan Review* 22:179–196. Reprinted in *Art and Culture: Critical Essays*, 208–229 (Boston: Beacon, 1961).

——. 1961. *Art and Culture: Critical Essays*. Boston: Beacon, 1961.

——. 1962. "After Abstract Expressionism." *Art International* 6:24–32.

Gregory, R. L. 1997. *Eye and Brain*. Princeton: Princeton University Press.

Gregory, R. L., and E. H. Gombrich. 1973. *Illusion in Nature and Art*. New York: Scribners.

Grill-Spector, K., and K. S. Weiner. 2014. "The Functional Architecture of the Ventral Temporal Cortex and Its Role in Categorization."

Nature Reviews Neuroscience 15:536–548.

Grover, K. 2014. "From the Infinite to the Infinitesimal: *The Late Turner: Painting Set Free.*" *Times Literary Supplement*, October 10, 17.

Gwang-woo, K. 2014. "The Abstract of Kandinsky and Mondrian." *Beyond* 99 (December): 40–44.

Halperin, J. 2012. "Alex Katz Suggests Andy Warhol May Have Ripped Him Off a Little Bit." Blouin Art Info Blogs, April 26. http://blogs. artinfo.com/artintheair/2012/04/26/alex-katz-suggests-andy-warhol-may-have-ripped-him-off-a-little-bit/.

Hawkins, R. D., T. W. Abrams, T. J. Carew, and E. R. Kandel. 1983. "A Cellular Mechanism of Classical Conditioning in *Aplysia*: Activity-Dependent Amplification of Presynaptic Facilitation." *Science* 219:400–405.

Haxthausen, C. V. 2011. "Carl Einstein, David-Henry Kahnweiler, Cubism and the Visual Brain." NONSite.org, Issue 2. http://nonsite. org/article/carl-einstein-daniel-henry-kahnweiler-cubism-and-the-visual-brain.

Henderson, L. D. 1988. "X Rays and the Quest for Invisible Reality in the Art of Kupka, Duchamp, and the Cubists." *Art Journal* 47 (44) (Winter 1988):323–340.

Hinojosa, L. W. 2009. *The Renaissance, English Cultural Nationalism, and Modernism, 1860–1920.* New York: Palgrave Macmillan.

Hiramatsu, C., N. Goda, and H. Komatsu. 2011. "Transformation from Image-Based to Perceptual Representation of Materials Along the Human Ventral Visual Pathway." *NeuroImage* 57:482–494.

Hughes, V. "Why Are People Seeing Different Colors In That Damn Dress?" BuzzFeed News, February 26, 2015. http://www.buzzfeed.com/virginiahughes/why-are-people-seeing-different-colors-in-that-damn-dress.

Hume, D. 1910. "An Enquiry Concerning Human Understanding." Harvard Classics Volume 37. Dayton, Ohio: P. F. Collier & Son. http://18th.eserver.org/hume-enquiry.html.

James, W. 1890. *The Principles of Psychology*. New York: Holt.

Kahneman, D., and A. Tversky. 1979. "Prospect Theory: An Analysis of Decision Under Risk." *Econometric Society* 47 (2):263–292.

Kallir, J. 1984. *Arnold Schoenberg's Vienna*. New York: Galerie St. Etienne/Rizzoli.

Kandel, E. R. 1979. "Psychotherapy and the Single Synapse: The Impact of Psychiatric Thought on Neurobiologic Research." *New England Journal of Medicine* 301:1028–1037.

———. 2001. "The Molecular Biology of Memory Storage: A Dialogue Between Genes and Synapses." *Science* 294:1030–1038.

———. 2006. *In Search of Memory: The Emergence of a New Science of Mind*. New York: Norton.

———. 2012. *The Age of Insight: The Quest to Understand the Unconscious in Art, Mind, and Brain from Vienna 1900 to the Present*. New York: Random House.

———. 2014. "The Cubist Challenge to the Beholder's Share." In *Cubism: The Leonard A. Lauder Collection*, ed. Emily Braun and Rebecca Rabinow. New York: Metropolitan Museum of Art.

Kandel, E. R., and S. Mack. 2003. "A Parallel Between Radical Reduc-

tionism in Science and Art." Reprinted from *The Self: From Soul to Brain. Annals of the New York Academy of Science* 1001:272–294.

Kandinsky, W. 1926. *Point and Line to Plane*. New York: The Solomon R. Guggenheim Foundation.

Kandinsky, W., M. Sadleir, and F. Golffing. 1947. *Concerning the Spiritual in Art, and Painting in Particular*. 1912; reprint, New York: Wittenborn, Schultz.

Karmel, P. 1999. *Jackson Pollock: Interviews, Articles, and Reviews*. New York: Museum of Modern Art.

———. 2002. *Jackson Pollock: Interviews, Articles, and Reviews*. Excerpt, "My Painting," *Possibilities (New York)* I (Winter 1947–48):78–83. Copyright The Pollock-Krasner Foundation, Inc.

Karmel, P., and K. Varnedoe. 2000. *Jackson Pollock: New Approaches*. New York: Abrams.

Kawabata, H., and S. Zeki. 2004. "Neural Correlates of Beauty." *Journal of Neurophysiology* 91:1699–1705.

Kemp, R., G. Pike, P. White, and A. Musselman. 1996. "Perception and Recognition of Normal and Negative Faces: The Role of Shape from Shading and Pigmentation Cues." *Perception* 25:37–52.

Kemp, W. 2000. Introduction to *The Group Portraiture of Holland*, by Alois Riegl. Trans. E. M. Kain and D. Britt. 1902; reprint, Los Angeles: Getty Center for the History of Art and Humanities.

Kobatake, E., and K. Tanaka. 1994. "Neuronal Selectivities to Complex Object Features in the Ventral Visual Pathway of the Macaque Cerebral Cortex." *Journal of Neurophysiology* 71:856–867.

Kris, E., and A. Kaplan. 1952. "Aesthetic Ambiguity." *In Psychoanalytic*

Explorations in Art, ed. E. Kris, 243–264. 1948; reprint, New York: International Universities Press.

Lacey, S., and K. Sathian. 2012. "Representation of Object Form in Vision and Touch." In *The Neural Basis of Multisensory Processes*, ed. M. M. Murray and M. T. Wallace, chapter 10. Boca Raton, Fla.: CRC Press.

Lafer-Sousa, R., and B. R. Conway. 2013. "Parallel, Multi-Stage Processing of Colors, Faces and Shapes in the Macaque Inferior Temporal Cortex." *Nature Reviews Neuroscience* 16 (12):1870–1878.

Lipsey, R. 1988. *An Art of Our Own: The Spiritual in Twentieth-Century Art*. Boston and Shaftesbury: Shambhala.

Livingstone, M. 2002. *Vision and Art: The Biology of Seeing*. New York: Abrams.

Livingstone, M., and D. Hubel. 1988. "Segregation of Form, Color, Movement, and Depth: Anatomy, Physiology, and Perception." *Science* 240 (4853):740–749.

Loran, E. 2006. *Cezanne's Composition: Analysis of His Form with Diagrams and Photographs of His Motifs*. Berkeley: University of California Press.

Macknik, S. L., and S. Martinez-Conde. 2015. "How 'The Dress' Became an Illusion Unlike Any Other." *Scientific American* MIND (July/August):19–21.

Marr, D. 1982. *Vision: A Computational Investigation Into the Human Representation and Processing of Visual Information*. San Francisco: W. H. Freeman.

Mayberg, H. S. 2014. "Neuroimaging and Psychiatry: The Long Road

from Bench to Bedside." *The Hastings Center Report: Special Issue* 44 (S2):S31–S36.

Mechelli, A., C. J. Price, K. J. Friston, and A. Ishai. 2004. "Where Bottom-up Meets Top-Down: Neuronal Interactions During Perception and Imagery." *Cerebral Cortex* 14:1256–1265.

Merzenich, M. M., E. G. Recanzone, W. M. Jenkins, T. T. Allard, and R. J. Nudo. 1988. "Cortical Representational Plasticity." In *Neurobiology of Neocortex*, ed. P. Rakic and W. Singer, 41–67. New York: Wiley.

Meulders, M. 2012. *Helmholtz: From Enlightenment to Neuroscience.* Trans. Laurence Garey. Cambridge, Mass.: MIT Press.

Mileaf, J., C. Poggi, M. Witkovsky, J. Brodie, and S. Boxer. 2012. *Shock of the News.* London: Lund Humphries.

Miller, A. J. 2001. *Einstein, Picasso: Space, Time, and the Beauty That Causes Havoc.* New York: Basic Books.

Miyashita, Y., M. Kameyam, I. Hasegawa, and T. Fukushima. 1998. "Consolidation of Visual Associative Long-Term Memory in the Temporal Cortex of Primates." *Neurobiology of Learning and Memory* 70:197–211.

Mondrian, P. 1914. "Letter to Dutch Art Critic H. Bremmer." Mentalfloss.com article 66842.

Naifeh, S., and G. Smith. 1989. *Jackson Pollock: An American Saga.* New York: Clarkson N. Potter.

Newman, B. 1948. "The Sublime Is Now." *Tiger's Eye* 1 (6) (December):51–53.

Ohayon, S., W. A. Freiwald, and D. Y. Tsao. 2012. "What Makes a Cell

Face Selective? The Importance of Contrast." *Neuron* 74:567–581.

Pessoa, L. 2010. "Emergent Processes in Cognitive-Emotional Interactions." *Dialogues in Clinical Neuroscience* 12 (4):433–448.

Piaget, J. 1969. *The Mechanisms of Perception*. Trans. M. Cook. New York: Basic Books.

Pierce, R. 2002. *Morris Louis: The Life and Art of One of America's Greatest Twentieth-Century Abstract Artists*. Rockville, Md.: Robert Pierce Productions.

Potter, J. 1985. *To a Violent Grave: An Oral Biography of Jackson Pollock*. New York: Pushcart Press.

Princenthal, N. 2015. *Agnes Martin: Her Life and Art*. New York: Thames & Hudson.

Purves, D., and R. B. Lotto. 2010. *Why We See What We Do Redux: A Wholly Empirical Theory of Vision*. Sunderland, Mass.: Sinauer Associates.

Quinn, P. C., P. D. Eimas, and S. L. Rosenkrantz. 1993. "Evidence for Representations of Perceptually Similar Natural Categories by 3-Month-Old and 4-Month-Old Infants." *Perception* 22:463–475.

Raichle, M. E., A. M. MacLeod, A. Z. Snyder, D. A. Gusnard, and G. L. Shulman. 2001. "A Default Mode of Brain Function." *Proceedings of the National Academy of Science* 98 (2):676–682.

Ramachandran, V. S. 2011. *The Tell-Tale Brain: A Neuroscientist's Quest for What Makes Us Human*. New York: Norton.

Ramachandran, V. S., and W. Hirstein. 1999. "The Science of Art: A Neuro-Logical Theory of Aesthetic Experience." *Journal of Consciousness Studies* 6:15–51.

Rewald, J. 1973. *The History of Impressionism*. 4th rev. ed. New York: Museum of Modern Art.

Riegl, A. 2000. *The Group Portraiture of Holland*. Trans. E. M. Kain and D. Britt. 1902; reprint, Los Angeles: Getty Center for the History of Art and Humanities.

Rosenberg, H. 1952. "The American Action Painters." *ARTnews* 51 (8) (December), 22.

Rosenblum, R. 1961. "The Abstract Sublime." *ARTnews* 59 (10):38–41, 56, 58.

Ross, C. 1991. *Abstract Expressionism: Creators and Critics: An Anthology*. New York: Abrams.

Rubin, W. 1989. *Picasso and Braque: Pioneering Cubism*. New York: Museum of Modern Art.

Sacks, O. 1985. *The Man Who Mistook His Wife for a Hat*. New York: Summit Books.

Sandback, F. 1982. *74 Front Street: The Fred Sandback Museum, Winchendon, Massachusetts*. New York: Dia Art Foundation.

——. 1991. *Fred Sandback: Sculpture*. Yale University Art Gallery, New Haven, Conn., in association with Contemporary Arts Museum, Houston, Texas, 1991. Texts by Suzanne Delehanty, Richard S. Field, Sasha M. Newman, and Phyllis Tuchman.

——. 1995. Introduction to *Long-Term View* (installation). Dia Beacon. http://www.diaart.org/exhibitions/introduction/95.

——. 1997. Interview by Joan Simon. Bregenz: Kunstverein.

Sathian, K., S. Lacey, R. Stilla, G. O. Gibson, G. Deshpande, X. Hu, S. Laconte, and C. Glielmi. 2011. "Dual Pathways for Haptic and Vi-

sual Perception of Spatial and Texture Information." *Neuroimage* 57:462–475.

Schjeldahl, P. 2011. "Shifting Picture: A de Kooning Retrospective." *The New Yorker*, September 26.

Schrödinger, E. 1944. *What Is Life?* Cambridge: Cambridge University Press.

Shlain, L. 1993. *Art and Physics: Parallel Visions in Space, Time, and Light.* New York: HarperCollins.

Sinha, P. 2002. "Identifying Perceptually Significant Features for Recognizing Faces." *SPIE Proceedings Vol. 4662: Human Vision and Electronic Imaging VII.* San Jose, California.

Smart, A. 2014. "Why Are Monet's Water Lilies So Popular?" *The Telegraph*, October 18.

Smith, R. 2015. "Mondrian's Paintings and Their Pulsating Intricacy." *New York Times*, August 20, C23.

Snow, C. P. 1961. *Two Cultures and the Scientific Revolution: Rede Lecture 1959.* Cambridge: Cambridge University Press.

——. 1963. *The Two Cultures and a Second Look.* Cambridge: Cambridge University Press.

Solomon, D. 1994. "A Critic Turns 90; Meyer Schapiro." *New York Times Magazine*, August 14.

Solso, R. L. 2003. *The Psychology of Art and the Evolution of the Conscious Brain.* Cambridge, Mass.: MIT Press.

Spies, W. 2011. *The Eye and the World: Collected Writings on Art and Literature.* Vol. 6: Surrealism and Its Age. New York: Abrams.

——. 2011. *The Eye and the World: Collected Writings on Art and*

Literature. Vol. 8: Between Action Painting and Pop Art. New York: Abrams.

———. 2011. *The Eye and the World: Collected Writings on Art and Literature*. Vol. 9: From Pop Art to the Present. New York: Abrams.

Squire, L., and E. R. Kandel. 2000. *Memory: From Mind to Molecules*. New York: Scientific American Books.

Starr, G. 2014. "Neuroaesthetics: Art." In *The Oxford Encyclopedia of Aesthetics*, Second Edition, ed. Michael Kelly, 4:487–491. New York: Oxford University Press.

Stevens, M., and A. Swan. 2005. *De Kooning: An American Master*. New York: Random House.

Strand, M. 1984. *Art of the Real: Nine Contemporary Figurative Painters*. New York: Clarkson N. Potter.

Tanaka, K., H. Saito, Y. Fukada, and M. Moriya. 1991. "Coding Visual Images of Objects in the Inferotemporal Cortex of the Macaque Monkey." *Journal of Neurophysiology* 66 (1):170–189.

Taylor, R. P., B. Spehar, P. Van Donkelaar, and C. M. Hagerhall. 2011. "Perceptual and physiological responses to Jackson Pollock's Fractals." *Frontiers in Human Neuroscience* 5:60.

Tomkins, C. 2003. "Flying Into the Light: How James Turrell Turned a Crater Into His Canvas." *The New Yorker* 78 (42) (January 13).

Tovee, M. J., E. T. Rolls, and V. S. Ramachandran. 1996. "Rapid Visual Learning in Neurons of the Primate Temporal Visual Cortex." *Neuroreport* 7:2757–2760.

Treisman, A. 1986. "Features and Objects in Visual Processing." *Scientific American* 255 (5):114–225.

Trope, Y., and N. Liberman. 2010. "Construal-Level Theory of Psychological Distance." *Psychological Review* 117 (2):440–463.

Tsao, D. Y., N. Schweers, S. Moeller, and W. A. Freiwald. 2008. "Patches of Face-Selective Cortex in the Macaque Frontal Lobe." *Nature Reviews Neuroscience* 11:877–879.

Tully, T., T. Preat, C. Boynton, and M. Delvecchio. 1994. "Genetic Dissection of Consolidated Memory in Drosophila melanogaster." *Cell* 79:35–47.

Tversky, A., and D. Kahneman. 1992. "Advances in Prospect Theory: Cumulative Representation of Uncertainty." *Journal of Risk and Uncertainty* 5:297–323.

Ungerleider, L. G., J. Doyon, and A. Karni. 2002. "Imaging Brain Plasticity During Motor Skill Learning." *Neurobiology of Learning and Memory* 78:553–564.

Upright, D. 1985. *Morris Louis: The Complete Paintings*. New York: Abrams.

Varnedoe, K. 1999. "Open-ended Conclusions About Jackson Pollock." In *Jackson Pollock: New Approaches*, ed. Kirk Varnedoe and Pepe Karmel, 245. New York: The Museum of Modern Art.

Warhol, A., and P. Hackett. 1980. *Popism: The Warhol Sixties*. New York: Harcourt Brace Jovanovich.

Watson, J. D. 1968. *The Double Helix: A Personal Account of the Discovery of the Structure of DNA*. New York: Atheneum.

Wilson, E. O. 1977. "Biology and the Social Sciences." *Daedalus* 2:127–140.

Witzel, C. 2015. "The Dress: Why Do Different Observers See Extreme-

ly Different Colors in the Photo?" http://lpp.psycho.univ-paris5.fr/feel/?page_id=929.

Wurtz, R. H., and E. R. Kandel. 2000. "Perception of Motion, Depth and Form." In *Principles of Neural Science*. New York: McGraw-Hill.

Vessel, E. A., G. G. Starr, and N. Rubin. 2012. "The Brain on Art: Intense Aesthetic Experience Activates the Default Mode Network." *Frontiers in Human Neuroscience* 6:66.

Yin, J. C. P., J. S. Wallach, M. Delvecchio, E. L. Wilder, H. Zhuo, W. G. Quinn, and T. Tully. 1994. "Induction of a Dominant Negative CREB Transgene Specifically Blocks Long-Term Memory in *Drosophila*." *Cell* 79:49–58.

Zeki, S. 1998. "Art and Brain." *Daedalus* 127:71–105.

———. 1999. *Inner Vision: An Exploration of Art and the Brain*. Oxford: Oxford University Press.

———. 1999. "Art and the Brain." *Journal of Consciousness Studies* 6:76–96.

Zilczer, J. 2014. *A Way of Living: The Art of Willem de Kooning*. New York: Phaidon Press.

致　谢

在哥伦比亚大学校长的就职典礼上，李·博林杰组织了一系列专题讨论会，其中一个专题是"知觉、记忆与艺术"（2002年10月3日）。正是在这个场合，我以题为《迈向记忆分子生物学的步骤：科学与艺术中的激进还原主义之间的相似性》的演讲，首次呈现了本书所展开讨论的观点的初步版本。这次演讲的修订版随后发表于《纽约科学院年鉴》，题为《科学与艺术中的激进还原主义之间的相似性》（2003）。

在我的著作《洞悉内心的时代》（纽约兰登书屋，2012）中，特别是第11到第18章及其参考文献中，以具象艺术为背景讨论了"观看者的份额"。我发表于《立体主义：伦纳德·A.劳德收藏》（大都会艺术博物馆，2014）一书中的《立体主义对观看者的份额的挑战》一文，讨论了观看者对立体主义艺术的反应。我还借助了《神经科学原理》第5版（纽约麦格劳-希尔公司，2012）中讨论所用到的资料。最后，我还借鉴了参考文献中列出的一些史料和当代资料。

我从一些同事和朋友的评论和批评中受益匪浅。我特别要感谢哥大同事汤姆·杰塞尔、两位有天赋的艺术史学家艾米莉·布劳恩和佩佩·卡梅尔，以及视觉神经科学家托马斯·奥尔布赖特对本书两个早期草稿的深刻且详细的批评。我也得到了托尼·莫夫肖、博比与巴里·科勒、马克·丘奇兰德、丹尼

丝·坎德尔、迈克尔·谢德伦和卢·罗斯的有益评论。我感谢我的同事达芙娜·肖哈密和西莉亚·德金让我注意到了解释水平理论。我再一次深深感谢我出色的编辑布莱尔·伯恩斯·波特，她在我出之前的两本书时就曾与我一起工作，又将她的批判性眼光和富有洞察力的编校赋予了这本书。我还要感谢我的长期同事和合作者萨拉·麦克对艺术项目和部分文本的帮助。最后，我非常感谢保利娜·黑尼克，她耐心细致地录入了本书稿的许多早期版本，并获取了所有艺术作品的使用许可。

译名对照表

人物名

A

爱德华·阿德尔森 Edward Adelson

理查德·阿克塞尔 Richard Axel

托马斯·埃尔伯特 Thomas Elbert

奥斯瓦尔德·艾弗里 Oswald Avery

阿尔伯特·爱因斯坦 Albert Einstein

卡尔·爱因斯坦 Carl Einstein

戴维·安德森 David Anderson

莱斯利·昂格莱德 Leslie Unger-
leider

尤金·奥布里 Eugene Aubry

托马斯·奥尔布赖特 Thomas Al-
bright

谢伊·奥哈永 Shay Ohayon

B

霍华德·巴恩斯通 Howard Barn-
stone

阿尔弗雷德·巴尔 Alfred Barr

伊万·巴甫洛夫 Ivan Pavlov

弗雷德里克·巴齐耶 Frédéric Ba-
zille

马龙·白兰度 Marlon Brando

莱纳斯·鲍林 Linus Pauling

乔治·贝克莱 George Berkeley

伯纳德·贝伦森 Bernard Berenson

托马斯·哈特·本顿 Thomas Hart
Benton

巴勃罗·毕加索 Pablo Picasso

卡米耶·毕沙罗 Camille Pissarro

查尔斯·波德莱尔 Charles Baudelaire

杰克逊·波洛克 Jackson Pollock

布莱尔·伯恩斯·波特 Blair Burns
Potter

费尔菲尔德·波特 Fairfield Porter

奥利维耶·伯格鲁恩 Olivier Berg-
gruen

伯恩海姆–约奈 Bernheim-Jeune

埃尔温·薛定谔 Erwin Schrödinger

阿诺德·勋伯格 Arnold Schönberg

Y

弗朗索瓦·雅各布 François Jacob

阿鲁密特·以赛 Alumit Ishai

贾斯珀·约翰斯 Jasper Johns

Z

威廉·詹姆斯 William James

萨米尔·泽基 Semir Zeki

作品与期刊名

《错把妻子当帽子的人》The Man Who Mistook His Wife for a Hat

《党派评论》Partisan Review

《第三种文化：超越科学革命》The Third Culture: Beyond the Scientific Revolution

《点·线·面》Point and Line to Plane

《洞悉内心的时代》The Age of Insight

《恶之花》Les Fleurs du Mal

《风暴》Der Sturm

《国家》The Nation

《绘画艺术中的新造型主义》Neo-Plasticism in Pictorial Art

《立体主义：伦纳德·A.劳德收藏》Cubism: The Leonard A. Lauder Collection

《两种文化与科学革命》The Two Cultures and the Scientific Revolution

《内部视觉》Inner Vision

《纽约科学院年鉴》Annals of the New York Academy of Sciences

《人类和动物的表情》The Expression of Emotions in Man and Animals

《神经科学原理》Principles of Neural Science

《艺术新闻》Art News

《艺术中的精神》Concerning the Spiritual in Art

《再访两种文化》The Two Cultures: A Second Look